SCULPTORS 07

2022 SUMMER

造形名家選集07

原創造形&原型作品集

角色人設計外

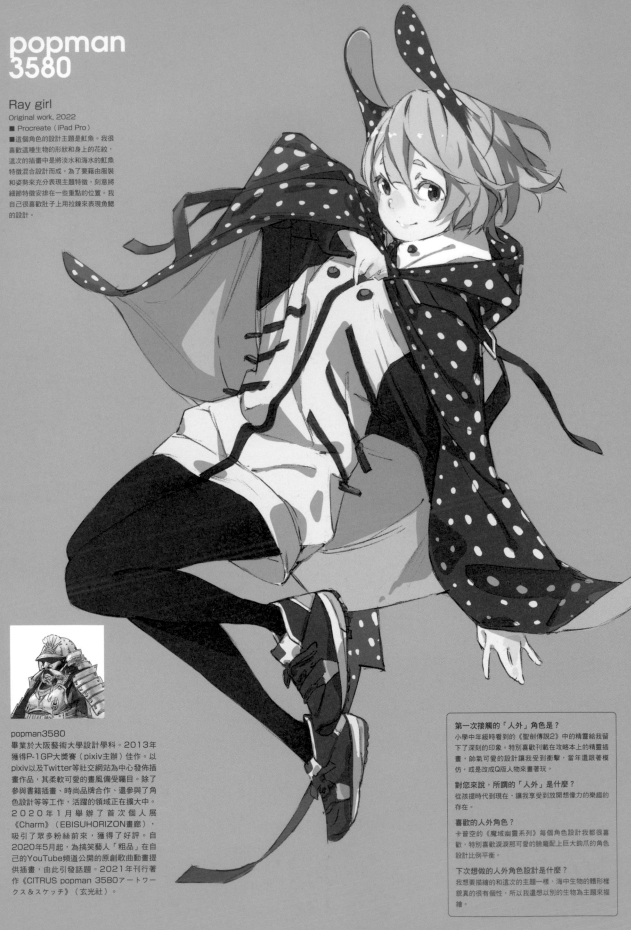

popman 3580

Ray girl
Original work, 2022
■ Procreate（iPad Pro）
■這個角色的設計主題是魟魚。我很喜歡這種生物的形狀和身上的花紋，這次的插畫中是將淡水和海水的魟魚特徵混合設計而成。為了要藉由服裝和姿勢來充分表現主題特徵，刻意將細節特徵安排在一些重點的位置。我自己很喜歡肚子上用拉鍊來表現魚鰓的設計。

popman3580
畢業於大阪藝術大學設計學科。2013年獲得P-1GP大獎賽（pixiv主辦）佳作。以pixiv以及Twitter等社交網站為中心發佈插畫作品，其柔軟可愛的畫風備受矚目。除了參與書籍插畫、時尚品牌合作，還參與了角色設計等等工作，活躍的領域正在擴大中。2020年1月舉辦了首次個人展《Charm》（EBISUHORIZON畫廊），吸引了眾多粉絲前來，獲得了好評。自2020年5月起，為搞笑藝人「粗品」在自己的YouTube頻道公開的原創歌曲動畫提供插畫，由此引發話題。2021年刊行著作《CITRUS popman 3580アートワークス＆スケッチ》（玄光社）。

第一次接觸的「人外」角色是？
小學中年級時看到的《聖劍傳說2》中的精靈給我留下了深刻的印象。特別喜歡刊載在攻略本上的精靈插畫，帥氣可愛的設計讓我受到衝擊，當年還跟著模仿，或是改成Q版人物來畫著玩。

對您來說，所謂的「人外」是什麼？
從孩提時代到現在，讓我享受到放開想像力的樂趣的存在。

喜歡的人外角色？
卡普空的《魔域幽靈系列》每個角色設計我都很喜歡，特別喜歡淚淚那可愛的臉龐配上巨大鉤爪的角色設計比例平衡。

下次想做的人外角色設計是什麼？
我想要描繪的和這次的主題一樣，海中生物的體形樣貌真的很有個性，所以我還想以別的生物為主題來描繪。

SCULPTORS 07 2022 SUMMER

Ryu
Oyama

大山 龍

捕蠅人

Original Sculpture, 2022

■全高約23cm

■素材：環氧樹脂補土、灰色Sculpey黏土

■Photo：小松陽祐

■以雖然不是人但看起來像人的「擬態」为主題，並加上自己喜歡的蟲子和自然物等其他要素點綴的感覺來設計。形象的來源是食蟲植物的捕蠅草。我一邊製作的時候，心裡一邊想著如果在尚未開化的地方，有這種生物群生在一起的話，應該會很有趣吧。

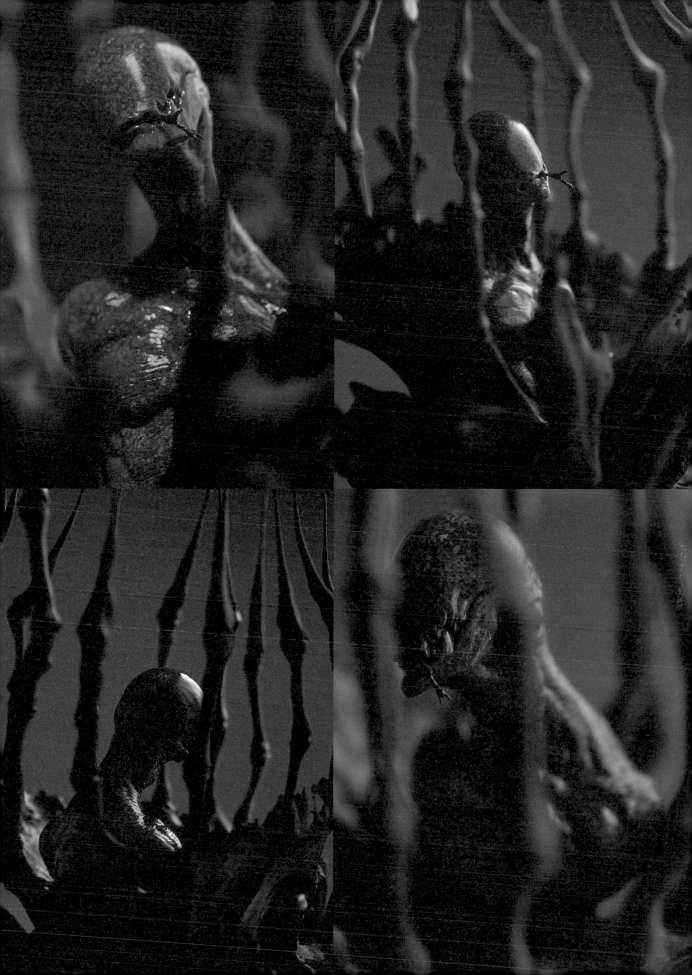

《捕蠅人》製作過程

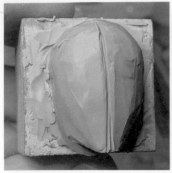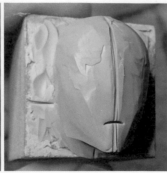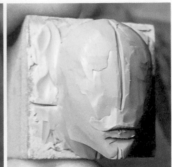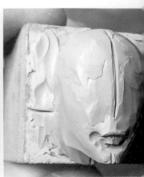

1 在3cm見方的木片堆上灰色Sculpey黏土，將臉造形出來。因為是沒有眼鼻的設計，所以是以口部為中心進行造形。使用黏土抹刀的作業結束後，再以沾有硝基塗料稀釋劑的筆刷將表面修飾均勻。

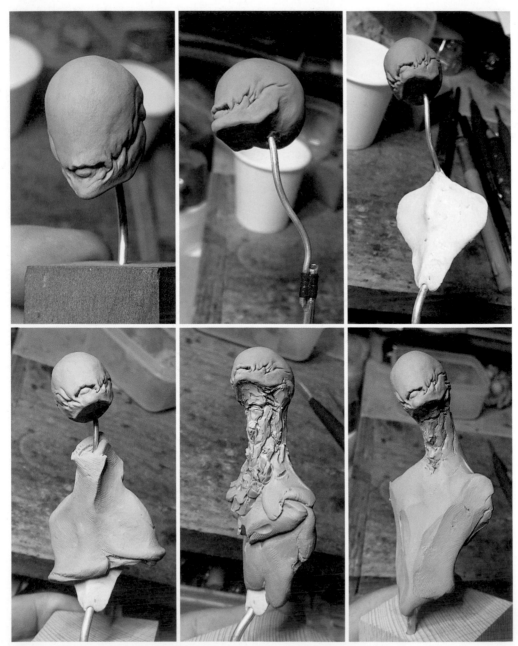

2 頭部用烤箱燒成後，以鋁線以及環氧樹脂補土製作骨架。蒼蠅草的英文名稱是「Venus Flytrap」，直譯的話好像是「女神設下的蒼蠅陷阱」。我覺得將葉子上的刺比擬成「女神的睫毛」似乎蠻有意思的，因此也想讓這個角色呈現出女性或者中性的氣氛，但因為這不是我擅長的風格，所以這次就先放棄了這個點子。

 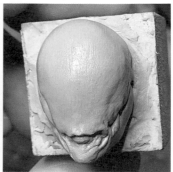

3 堆上Sculpey黏土，形成肌肉上的凹凸外觀。我加長了脖子，增添人外感。用烤箱燒成之前，先利用燈泡的溫度來加熱的話，感覺可以減少燒成後的Sculpey黏土出現裂縫的機率。

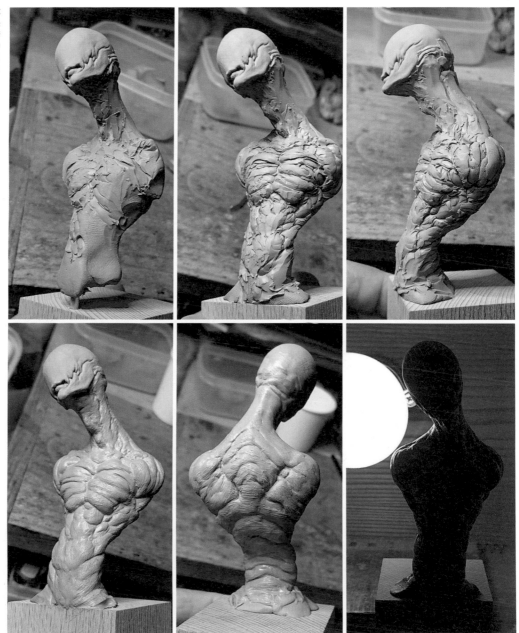

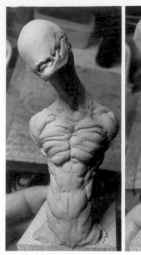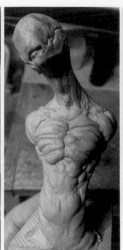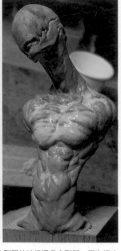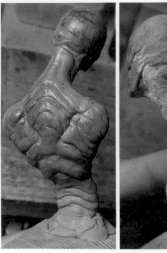

4 在剛才的說明中雖然寫了「感覺可以減少出現裂縫的機率」，但是會裂開的時候還是會裂開。因為這次打算最後要堆上環氧樹脂補土，所以直接就用補土填補了裂開的縫隙。

5 在身體表面加上如同細小皺紋般的形狀。使用尖端較細的電動刻磨機來刮削處理表面。

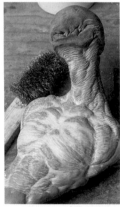

6 刮削處理完後，再用金屬刷子刷磨了一下表面。

7 製作前描繪的設計插畫。在這個時候也要將顏色的印象某種程度確定下來。

8 像蟲腳一樣的零件，是以環氧樹脂補土（TAMIYA速硬化型）製作。

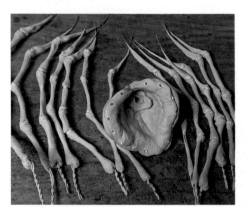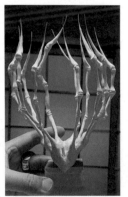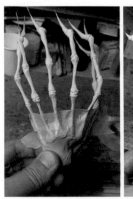

9 把蟲腳零件插入底座上鑿開的孔洞。

10 以食蟲植物為印象的形狀已經完成了。

11 在貼有遮蓋保護膠帶的背面薄薄地堆上一層環氧樹脂補土，製作出像蹼一樣的薄膜。然後再慢慢地、仔細地、乾淨地撕下膠帶。

第一次接觸的「人外」角色是？
在《24小時電視》這個節目裡播放過的，在一個叫做《フウムーン(Fumoon)》的手塚治蟲原作動畫中登場的角色ロココ(Rokoko)。我記得是一個外貌看起來像是昆蟲般設計的女性型外星人（？）。印象中是在還沒上小學之前就在電視上看到的。當時在幼年時期第一次感受到的非人角色的可愛和性感，對我的衝擊一直保留到現在。

對您來說，所謂的「人外」是什麼？
雖然在生物學上不屬於人類，但是因為有接近人的部分，但是反而讓不同的部分變得相當突出的一種存在。

喜歡的人外角色？
《惡魔人》、《進擊的巨人》、《七龍珠》中的比克。

製作羽毛和鱗片等非人皮膚物件時，建議的好用素材、工具
像是尖爪和牙齒等前端尖銳的部分，我會使用削尖後的鋁線這類的材料。鋁線有即使纖細也不會折斷的強度，以及可以彎曲加工成角度恰到好處的柔軟性，非常方便。

下次想做的人外角色設計是什麼？
我想製作以克蘇魯神話，或是傳說中的生物為主題的人外作品！

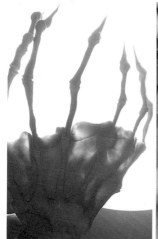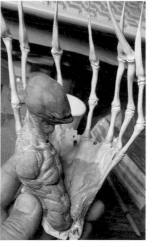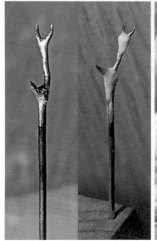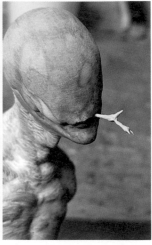

12 雖然成功造形出很薄的薄膜，但是對於以複製為目的的原型來說，感覺有些太薄了。在薄膜的內側堆上Sculpey黏土，造形出內部像是血肉般的部分。

13 因為是以「捕蠅」為印象，所以讓角色嘴裡叼著一根蟲子的腳。這是將黃銅線和不鏽鋼線硬焊在一起製作而成。以前一直為了細小零件的強度不足而煩惱，但是自從學會了這個加工法後，得以擴大了表現的範圍。

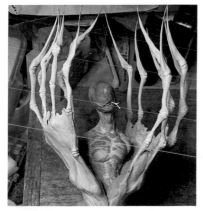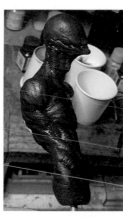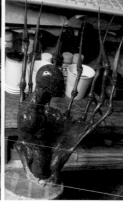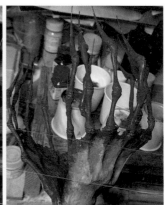

14 整體形象做好了。接下來，不需要噴塗底漆補土，直接開始塗裝。

15 塗裝是用筆塗的方式，底色的紅色使用硝基塗料，其他部分都用琺瑯塗料來塗裝。因為我很喜歡紅色和綠色，所以用這個配色組合塗裝，讓我感到很開心，情緒高漲。本體部分使用Mr.SUPER CLEAR的光澤塗料噴罐噴塗出光澤感。最近我蠻喜歡充滿光澤感的最後修飾效果。

16 之後再將事先裝飾好的流木進行塗裝，這樣就完成了。這次是以「人外」為主題，形象設計方面算是比較順利，我也對主題進行了各種資料收集，著手製作後也沒有過多的顧慮，很快地就把一開始設計好的形象製作出來了。但是在製作的過程中發現這個以蒼蠅草為主題的作品，似乎很像某個知名的漫畫角色，所以中途稍微改變了一下設計。試著加入蜘蛛的要素，來維繫與「捕蠅」這個設計的關聯性。我在製作原創作品的時候，心想反正不管是什麼樣的設計，最後都一定會和什麼東西有幾分相像，所以我並不太在意被人說道「感覺和○○很像呢」這種評語。但是在製作過程中，自己就已經注意到和某物相似的話，心裡還是會感覺不舒服，所以就調整設計成更不像一點。雖然每次在完成作品後要是留下很多需要反省的地方的話，心裡都會有些情況，但我是那種沒有設計截止日期，就無法完成作品的人，所以只要真的完成了一件作品，我覺得那樣的自己就值得稱讚了。

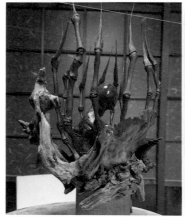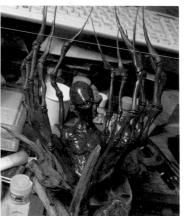

大山 龍（Ryu Oyama）
1977年1月22日生。
中學一年級時受到電影《哥吉拉vs碧奧蘭蒂》的衝擊，開始著手黏土造形。自從在雜誌《Hobby JAPAN》中見到竹谷隆之的作品後，便深深受到自由奔放且充滿個性的造形作品所吸引，對原型師的世界產生憧憬。但之後心想「一邊保持製作立體造形的興趣，但仍希望本業是以繪師為目標」，於是進入美術相關高校就讀。在了解到周圍同學個個都會畫技驚人後，決定放棄繪畫之路，改而升學至有造形系系的美術相關短期大學，但最終是選擇中途退學。後來21歲時便以GK原型師的身分出道。慢慢地在版權物作品與原創作品等廣泛領域的造形世界裡打出名號，到今年已是入行原型師的第24年。最近則於電玩遊戲的創造生物設計等不限領域廣泛活動中。

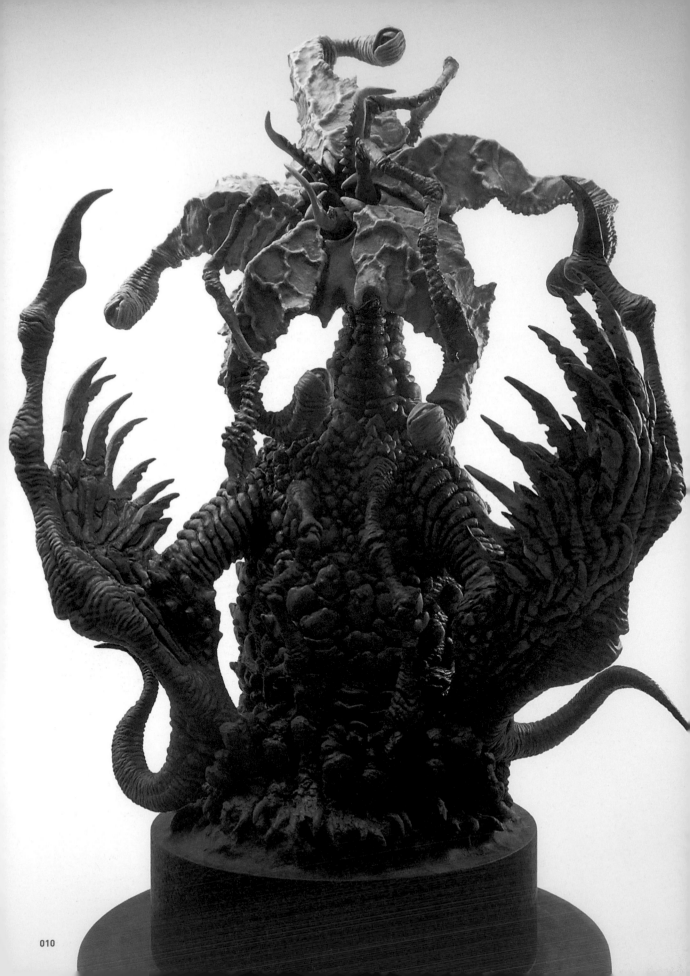

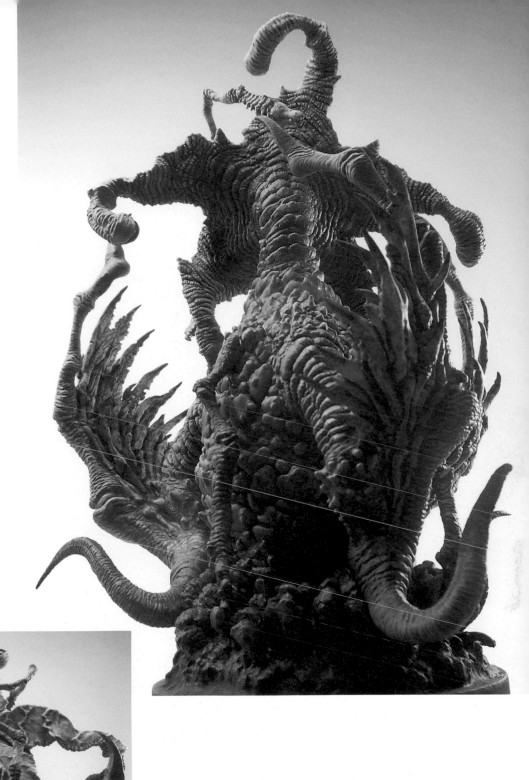

《瘋狂山脈 Naked Peak》
古老者
Sculpture for "Mountains of Madness Naked Peak", 2022
■全高約17cm
■素材：樹脂澆鑄
■ Photo：大山龍
■這是以まだら牛製作的TRPG桌遊劇本《瘋狂山脈 Naked Peak》
為原案的動畫電影中登場的古老者的雕像。我負責角色設計和造形製
作。雖然是形狀複雜，零件很多的原型，但是R.C.BERG公司還是很
漂亮地完成複製的工作了。色彩搭配是以像人類一樣帶有紅色調的肉
色、以及海洋動物的海鞘體色為印象。具特徵性的星型頭部與本體之
間使用了明顯不同的顏色搭配，這是從まだら牛那裡獲得的靈感。
© 狂気山脈　ネイキッド・ピーク

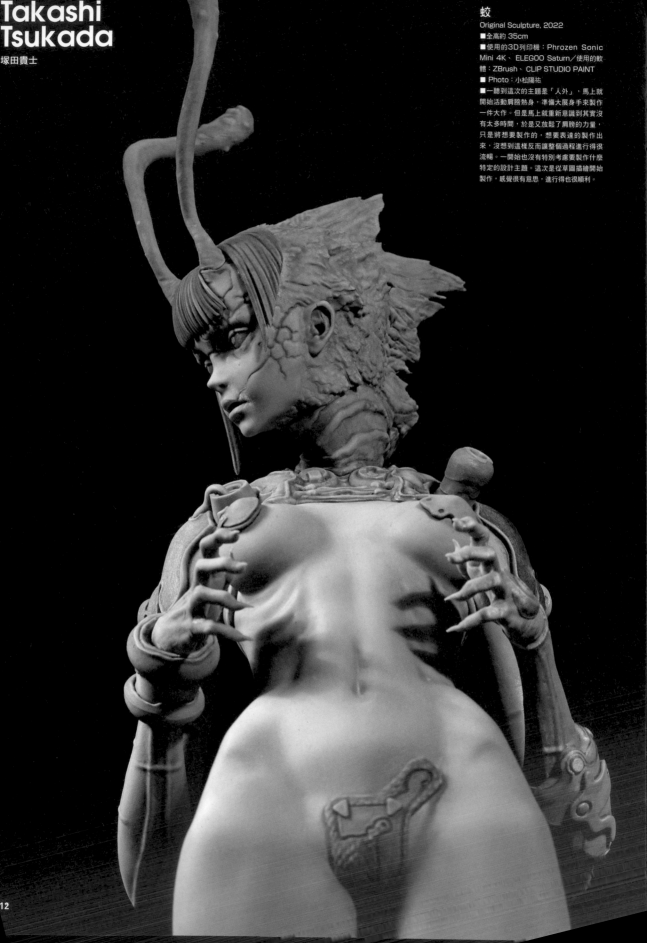

Takashi Tsukada

塚田貴士

蛟

Original Sculpture, 2022

■全高約35cm

■使用的3D列印機：Phrozen Sonic Mini 4K、 ELEGOO Saturn／使用的軟體：ZBrush、CLIP STUDIO PAINT

■Photo：小松陽祐

■一聽到這次的主題是「人外」，馬上就開始活動肩膀熱身，準備大展身手來製作一件大作。但是馬上就重新意識到其實沒有太多時間，於是又放鬆了肩膀的力量，只是將想要製作的、想要表達的製作出來，沒想到這樣反而讓整個過程進行得很流暢。一開始也沒有特別考慮要製作什麼特定的設計主題。這次是從草圖描繪開始製作，感覺很有意思，進行得也很順利。

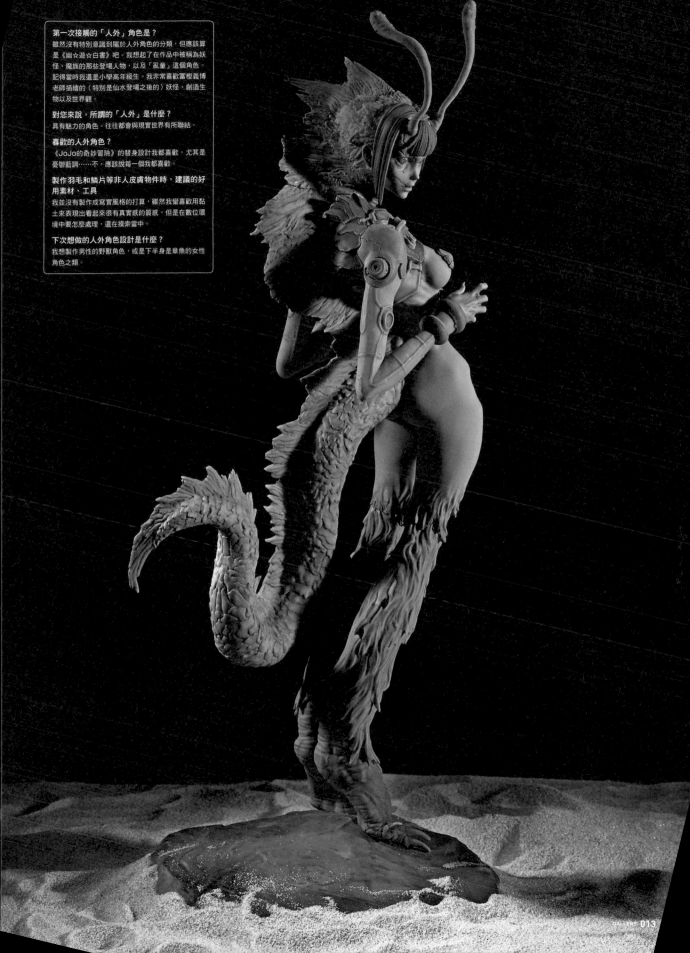

第一次接觸的「人外」角色是？
雖然沒有特別意識到屬於人外角色的分類，但應該算
是《幽☆遊☆白書》吧。我想起了在作品中被稱為妖
怪、魔族的那些登場人物，以及「亂童」這個角色。
記得當時我還是小學高年級生。我非常喜歡富樫義博
老師描繪的（特別是仙水登場之後的）妖怪、創造生
物以及世界觀。

對您來說，所謂的「人外」是什麼？
具有魅力的角色。往往都會與現實世界有所聯結。

喜歡的人外角色？
《JoJo的奇妙冒險》的替身設計我都喜歡。尤其是
憂鬱藍調……不，應該說每一個我都喜歡。

製作羽毛和鱗片等非人皮膚物件時，建議的好
用素材、工具
我並沒有製作成寫實風格的打算，雖然我蠻喜歡用黏
土來表現出看起來很有真實感的質感，但是在數位環
境中要怎麼處理，還在摸索當中。

下次想做的人外角色設計是什麼？
我想製作男性的野獸角色，或是下半身是章魚的女性
角色之類。

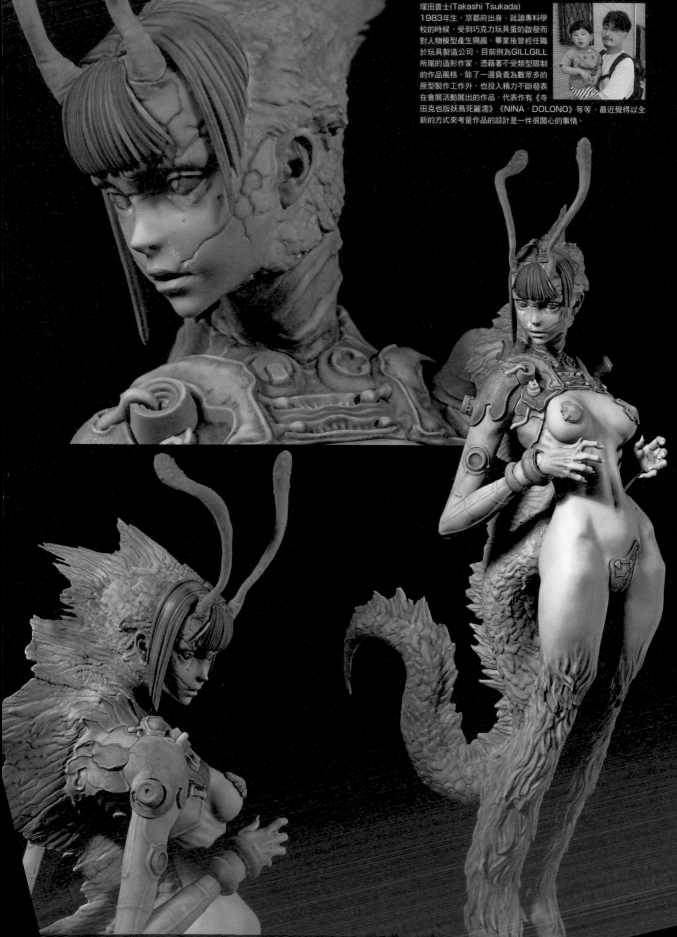

塚田貴士(Takashi Tsukada)
1983年生，京都府出身。就讀專科學校的時候，受到巧克力玩具蛋的啟發而對人物模型產生興趣。畢業後曾經任職於玩具製造公司，目前則為GILLGILL所屬的造形家。憑藉著不受類型限制的作品風格，除了一邊負責為數眾多的原型製作工作外，也投入精力不斷發表在會展活動展出的作品。代表作有《寺田克也版妖鳥死麗濡》《NINA‧DOLONO》等等。最近覺得以全新的方式來考量作品的設計是一件很開心的事情。

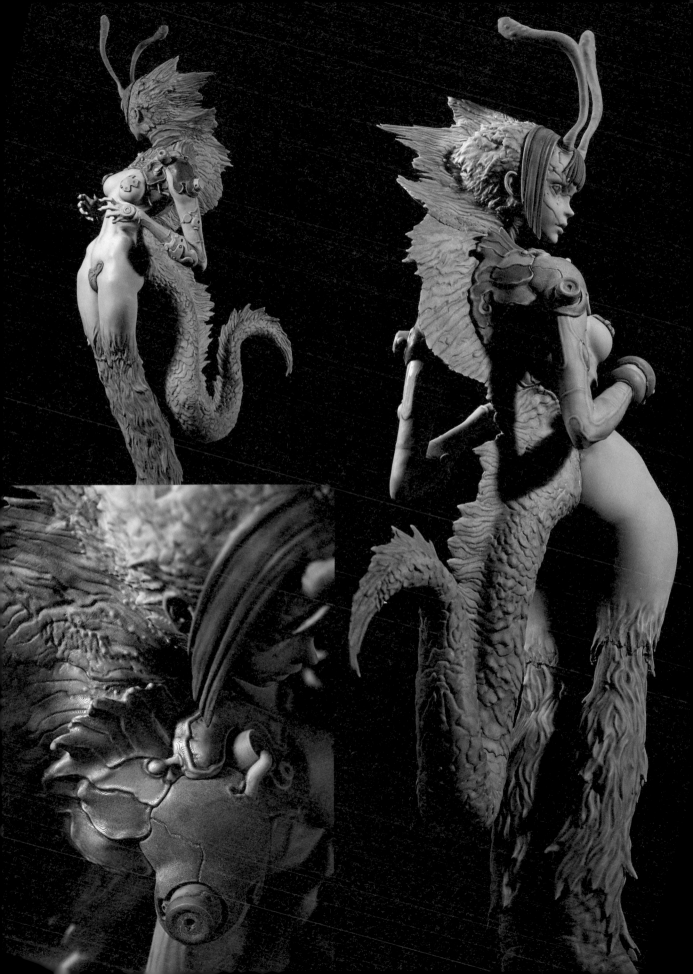

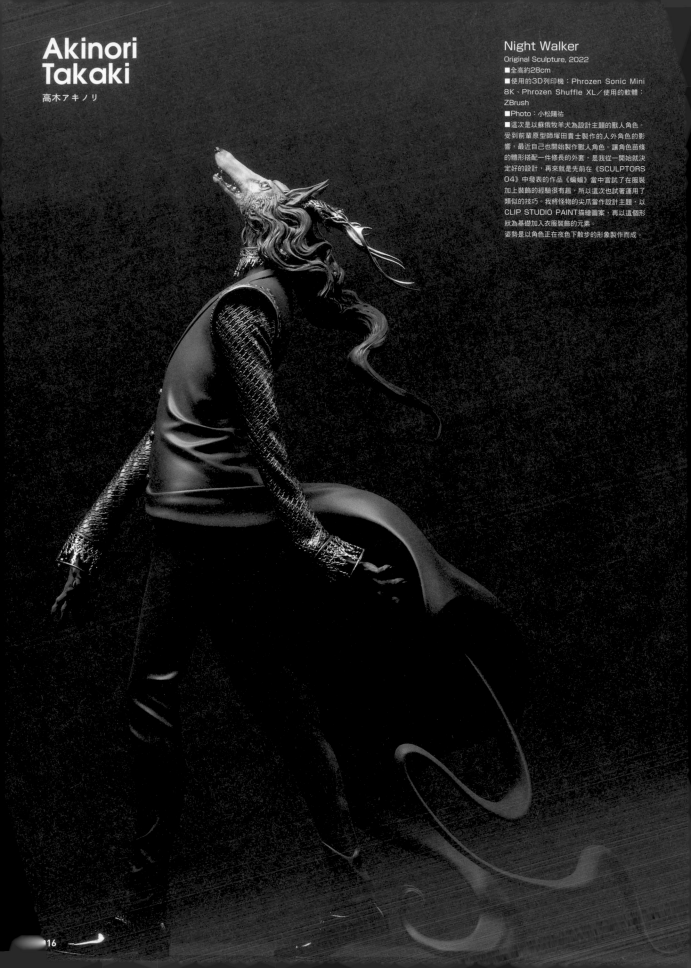

Akinori Takaki

高木アキノリ

Night Walker
Original Sculpture, 2022
■全高約28cm
■使用的3D列印機：Phrozen Sonic Mini
8K、Phrozen Shuffle XL／使用的軟體：
ZBrush
■Photo：小松陽祐
■這次是以蘇俄牧羊犬為設計主題的獸人角色。
受到前輩原型師塚田貴士製作的人外角色的影
響，最近自己也開始製作獸人角色。讓角色苗條
的體形搭配一件修長的外套，是我從一開始就決
定好的設計，再來就是先前在《SCULPTORS
04》中發表的作品《蝙蝠》當中嘗試了在服裝
加上裝飾的經驗很有趣，所以這次也試著運用了
類似的技巧。我將怪物的尖爪當作設計主題，以
CLIP STUDIO PAINT描繪圖案，再以這個形
狀為基礎加入衣服裝飾的元素。
姿勢是以角色正在夜色下散步的形象製作而成。

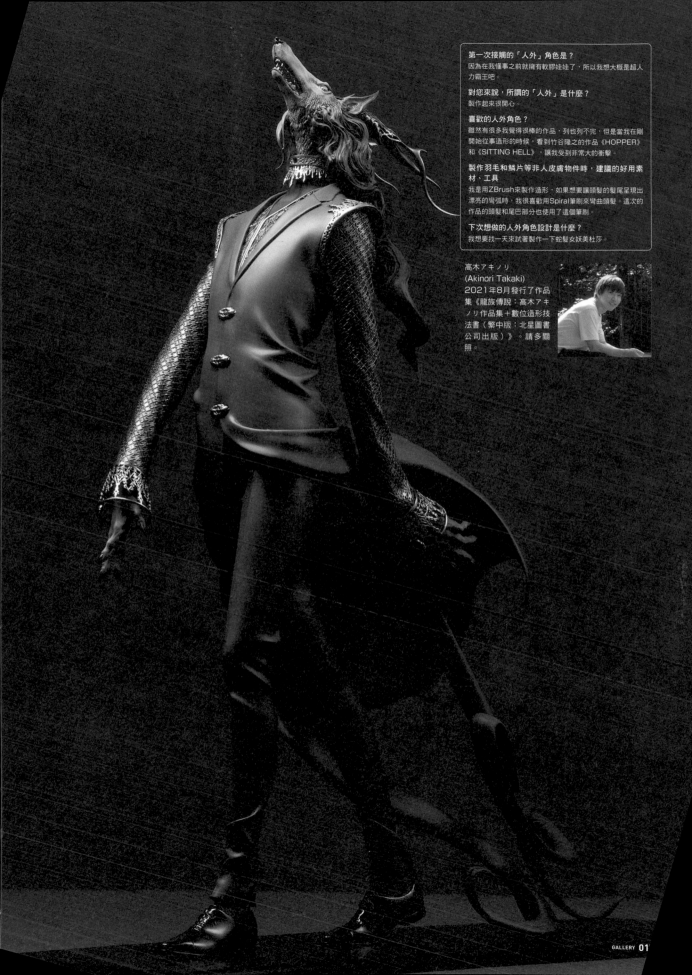

第一次接觸的「人外」角色是？
因為在我懂事之前就擁有軟膠娃娃了，所以我想大概是超人力霸王吧。

對您來說，所謂的「人外」是什麼？
製作起來很開心。

喜歡的人外角色？
雖然有很多我覺得很棒的作品，列也列不完，但是當我在剛開始從事造形的時候，看到竹谷隆之的作品《HOPPER》和《SITTING HELL》，讓我受到非常大的衝擊。

製作羽毛和鱗片等非人皮膚物件時，建議的好用素材、工具
我是用ZBrush來製作造形，如果想要讓頭髮的髮尾呈現出漂亮的彎弧時，我很喜歡用Spiral筆刷來彎曲頭髮。這次的作品的頭髮和尾巴部分也使用了這個筆刷。

下次想做的人外角色設計是什麼？
我想要找一天來試著製作一下蛇髮女妖美杜莎。

高木アキノリ
(Akinori Takaki)
2021年8月發行了作品集《龍族傳說：高木アキノリ作品集＋數位造形技法書（繁中版：北星圖書公司出版）》。請多關照。

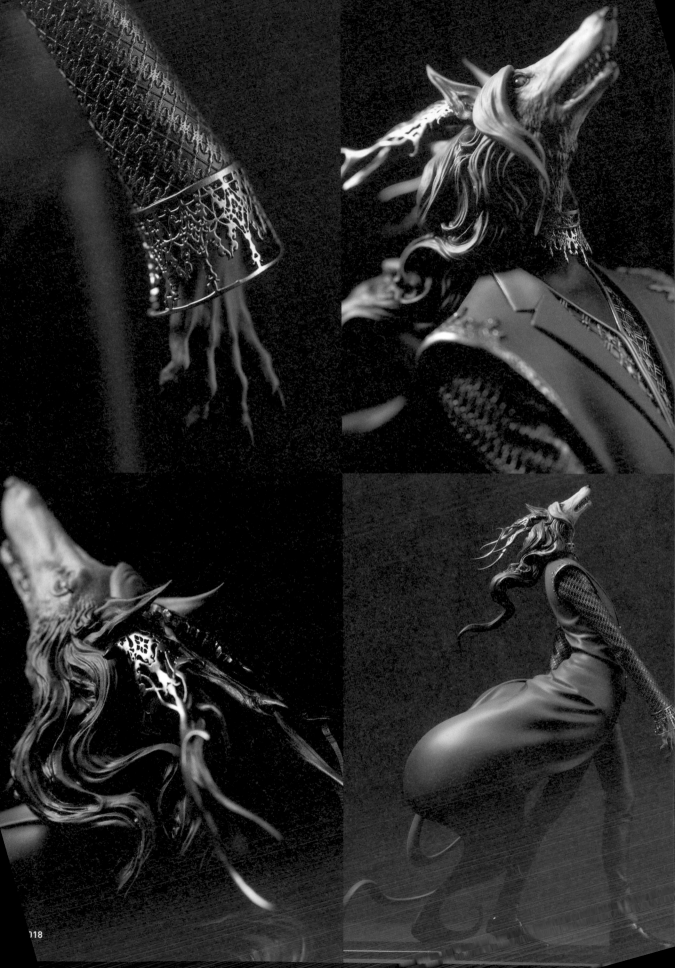

Bird Cage
Original Sculpture. 2022

■全高約 20cm
■使用的3D列印機：FLASHFORGE
Foto8.9、Phrozen Sonic Mini 8K／
使用的軟體：ZBrush
■Photo：小松陽祐
■我想將如同雷內‧馬格利特的畫作般的
視覺陷阱繪畫引入立體造形作品中，於是
便製作了這件作品。雖然像這樣能夠製作
出大家不常見到的作品設計，我自己也覺
得很有意思，但是仍舊感覺到自己還沒有
脫離「打安全牌」的心態。如今看來，我
覺得可以再大膽突破一些也沒關係，所以
像這樣的嘗試我還想再試一次。

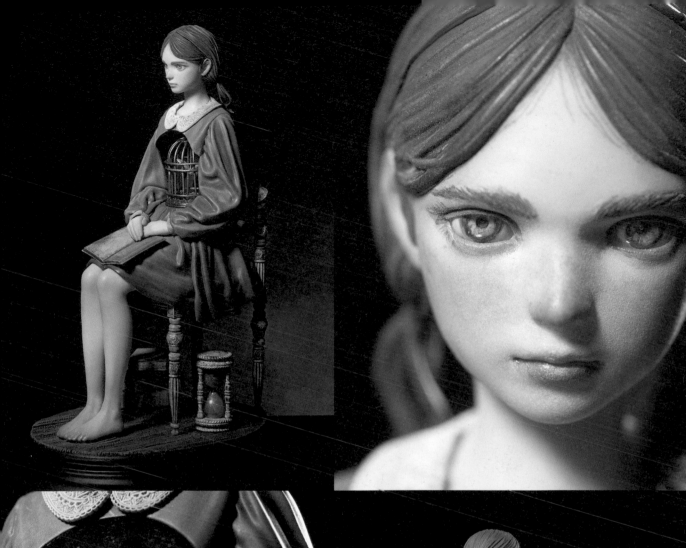

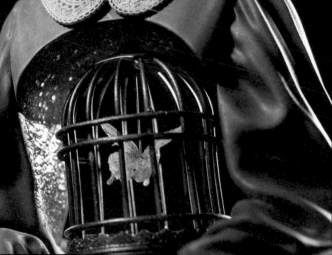

大畠雅人（Masato Ohata）
1985年生，千葉縣出身。武藏野美術大學油畫科版
畫班畢業。2013年進入株式會社M.I.C.任職。
隸屬於數位原型團隊，參與過許多商業原型製作。
2015年於Wonder Festival發表首次原創造形作品
「contagion girl」。次年冬季於Wonder Festival
發表的第2件原創作品「survival01:Killer」獲選豆
魚雷AAC（Amazing Artist Collection）第7回。
並於Wonder Festival 2018上海〔Pre Stage〕
獲選為日本人招待作家。
2022年，擔任NHK《與媽媽同樂（おかあさんといっしょ）》節目中的布偶劇
《Fantane!》的角色設計。目前以自由原型師的身分活躍中。

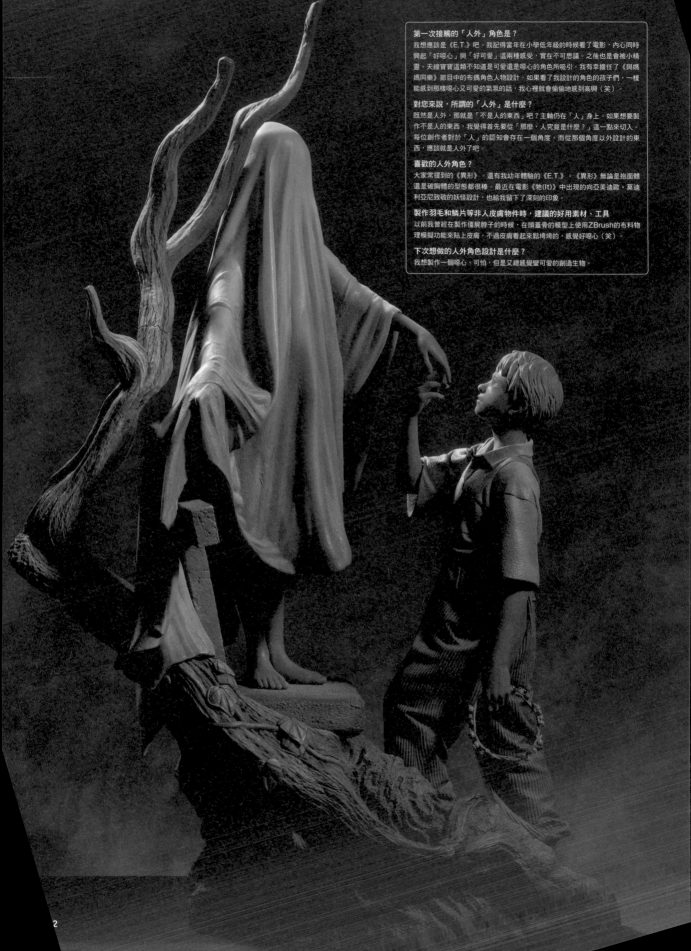

第一次接觸的「人外」角色是？
我想應該是《E.T.》吧。我記得當年在小學低年級的時候看了電影，內心同時
興起「好噁心」與「好可愛」這兩種感受，實在不可思議。之後也是會被小精
靈、天線寶寶這類不知道是可愛還是噁心的角色所吸引。我有幸擔任了《與媽
媽同樂》節目中的布偶角色人物設計，如果看了我設計的角色的孩子們，一樣
能感到那樣噁心又可愛的氣氛的話，我心裡就會偷偷地感到高興（笑）。

對您來說，所謂的「人外」是什麼？
既然是人外，那就是「不是人的東西」吧？主軸仍在「人」身上。如果想要製
作不是人的東西，我覺得首先要從「那麼，人究竟是什麼？」這一點來切入。
每位創作者對於「人」的認知會存在一個角度，而從那個角度以外設計的東
西，應該就是人外了吧。

喜歡的人外角色？
大家常提到的《異形》。還有我幼年體驗的《E.T.》。《異形》無論是抱面體
還是破胸體的型態都很棒。最近在電影《牠(It)》中出現的向亞美迪歐·莫迪
利亞尼致敬的妖怪設計，也給我留下了深刻的印象。

製作羽毛和鱗片等非人皮膚物件時，建議的好用素材、工具
以前我曾經在製作僵屍脖子的時候，在頭蓋骨的模型上使用ZBrush的布料物
理模擬功能來貼上皮膚，不過皮膚看起來鬆垮垮的，感覺好噁心（笑）。

下次想做的人外角色設計是什麼？
我想製作一個噁心、可怕，但是又總感覺蠻可愛的創造生物。

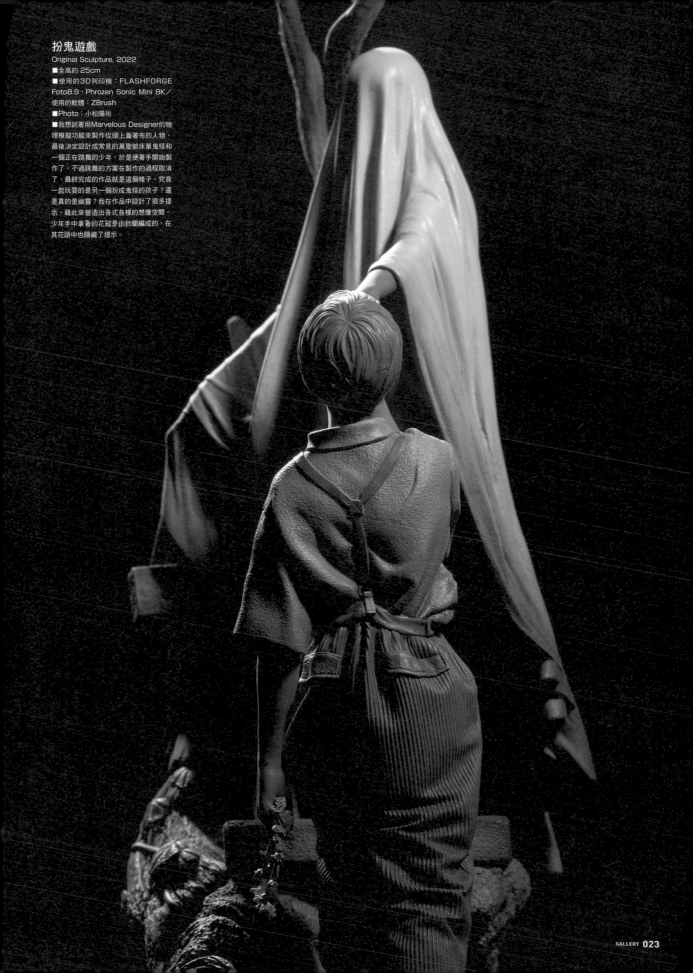

扮鬼遊戲
Original Sculpture, 2022
■全高約 25cm
■使用的3D列印機：FLASHFORGE
Foto8.9、Phrozen Sonic Mini 8K／
使用的軟體：ZBrush
■Photo：小松陽祐
■我想試著用Marvelous Designer的物
理模擬功能來製作從頭上蓋著布的人物，
最後決定設計成常見的萬聖節床單鬼怪和
一個正在跳舞的少年，於是便著手開始製
作了。不過跳舞的方案在製作的過程取消
了，最終完成的作品就是這個樣子。究竟
一起玩耍的是另一個扮成鬼怪的孩子？還
是真的是幽靈？我在作品中設計了很多提
示，藉此來營造出各式各樣的想像空間。
少年手中拿著的花冠是由鈴蘭編成的，在
其花語中也隱藏了提示。

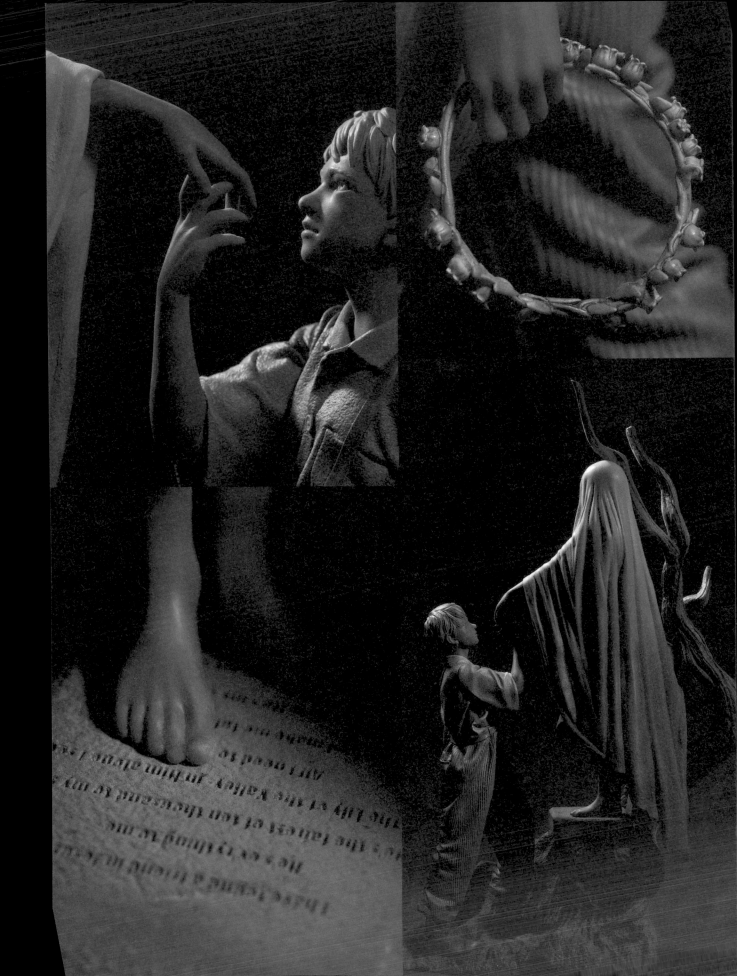

Shokubutsu Shojo-en/ Sakurako Iwanaga

植物少女園／石長櫻子

球體關節少女 Dolly〔桃莉〕

Original Sculpture, 2022

■全高約27cm
■素材：New Fando石粉黏土
■Photo：小松陽祐
■作品名稱之所以不是球體關節「人偶」，而是「少女」，是因為我想要表達她不完全只是一件「物品」，而更有可能是一個生命體的存在。尺寸比例是1/6左右。雖然不像人偶一樣有全身完全可動的前提條件，但可以像人物模型一樣擺出固定姿勢。手腳和頭部也可以自由拆裝，既可當成擺飾品，也能像人偶一樣戴上假髮和換穿衣服，具有多樣性。Dolly〔桃莉〕這個名字，是從代表人偶的「Doll」，以及世界上第一隻複製羊「Dolly」這兩個名字組合起來命名的。可以任意變化外觀，也可以進行增殖，既是個體又是群體，與人相似，但又非人的存在，此即為球體關節少女Dolly是也。

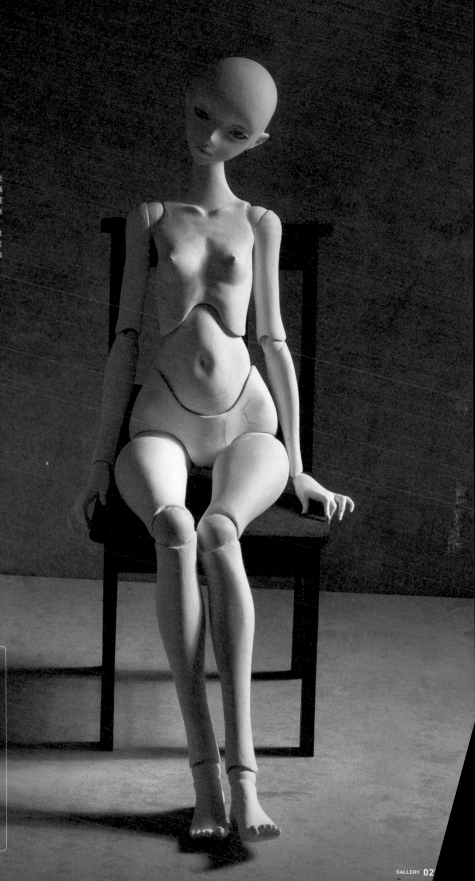

第一次接觸的「人外」角色是？
是我在托兒所裡讀到的《麵包超人》繪本。這是1973年首次出版的作品。畫風與現在的麵包超人不同，頭身比例較高。他背對夕陽站著的樣子，以及動作時頸部以上一動也不動的樣子，讓當年的我實在感到害怕。

對您來說，所謂的「人外」是什麼？
像人但又非人的東西。

喜歡的人外角色？
超人力霸王。

製作羽毛和鱗片等非人皮膚物件時，建議的好用素材、工具
TAKEYA × X-works的造形雕塑印章。是用來為體表增加肌理表現的工具。

下次想做的人外角色設計是什麼？
FSS（五星物語）的Fatima（Automatic Flowers）中的某位角色。

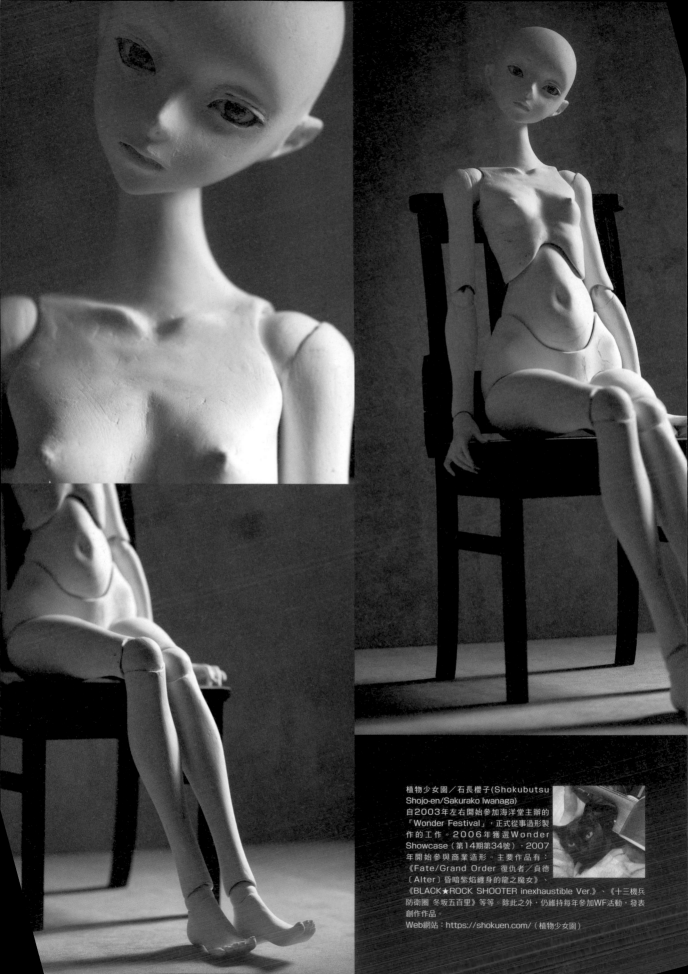

植物少女園／石長櫻子(Shokubutsu
Shojo-en/Sakurako Iwanaga)
自2003年左右開始參加海洋堂主辦的
「Wonder Festival」，正式從事造形製
作的工作。2006年獲選Wonder
Showcase（第14期第34號），2007
年開始參與商業造形。主要作品有：
《Fate/Grand Order 復仇者／貞德
〔Alter〕昏暗紫焰纏身的龍之魔女》、
《BLACK★ROCK SHOOTER inexhaustible Ver.》、《十三機兵
防衛圈 冬坂五百里》等等。除此之外，仍維持每年參加WF活動，發表
創作作品。
Web網站：https://shokuen.com/（植物少女園）

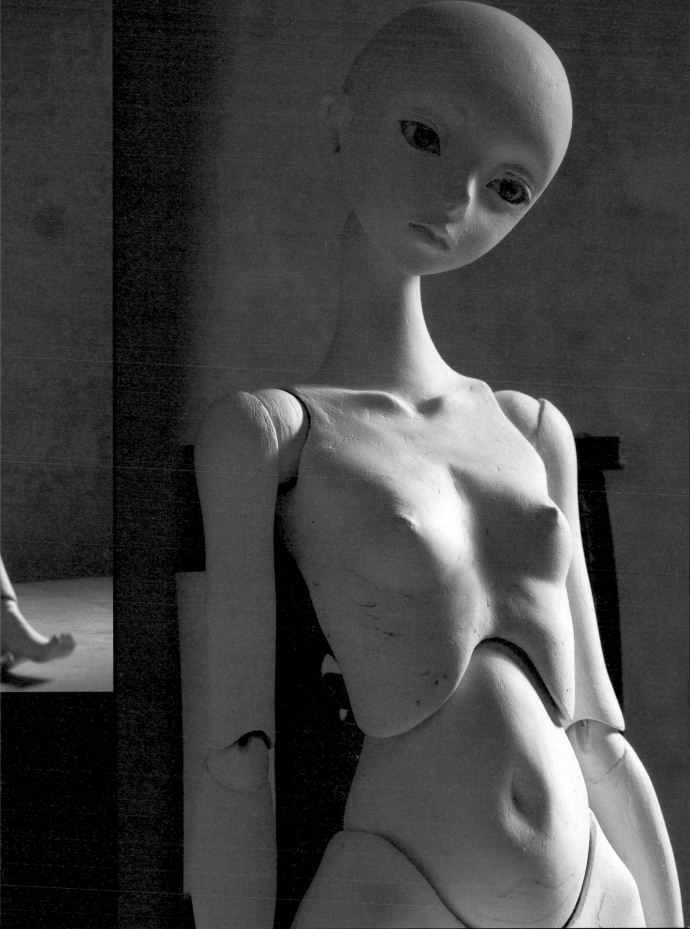

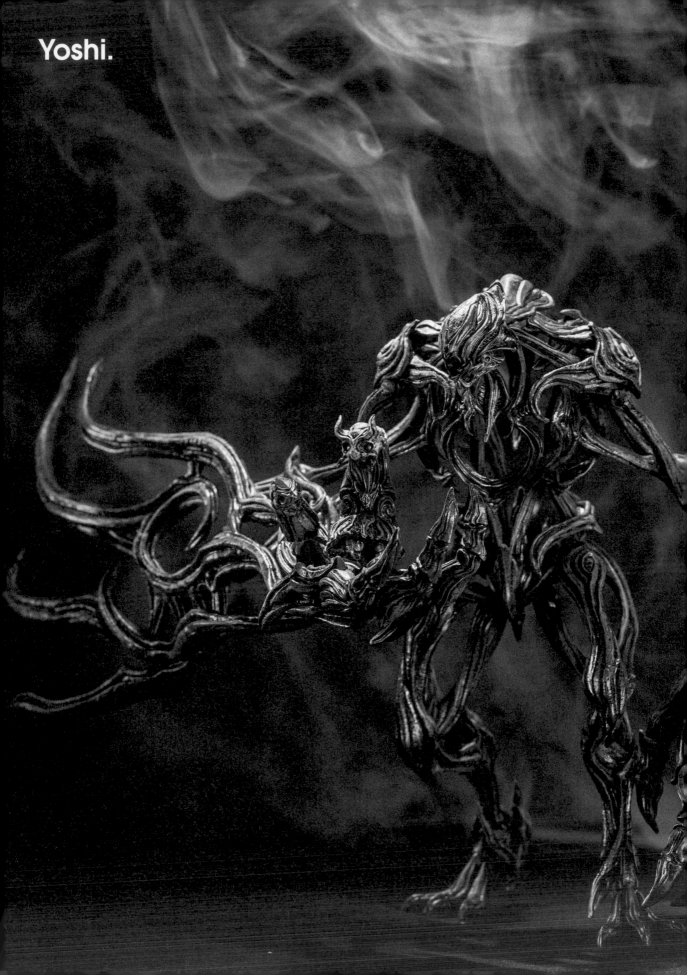

Yoshi.

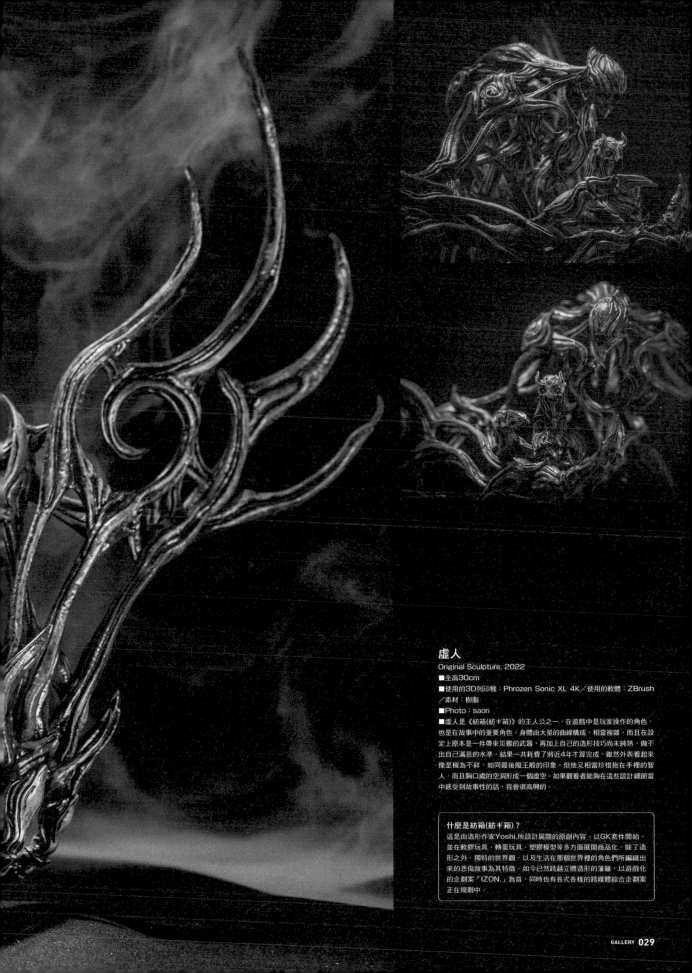

虛人
Original Sculpture, 2022
■全高30cm
■使用的3D列印機：Phrozen Sonic XL 4K／使用的軟體：ZBrush
／素材：樹脂
■Photo：saori
■虛人是《紡箱(紡ギ箱)》的主人公之一，在遊戲中是玩家操作的角色，
也是在故事中的重要角色。身體由大量的曲線構成，相當複雜，而且在設
定上原本是一件帶來災難的武器，再加上自己的造形技巧尚未純熟，做不
出自己滿意的水準。結果一共耗費了將近4年才算完成。雖然外表看起來
像是極為不詳，如同最後魔王般的印象，但他又相當珍惜抱在手裡的智
人，而且胸口處的空洞形成一個虛空。如果觀看者能夠在這些設計細節當
中感受到故事性的話，我會很高興的。

什麼是紡箱(紡ギ箱)？
這是由造形作家Yoshi.所設計展開的原創內容。以GK套件開始，
並在軟膠玩具、轉蛋玩具、塑膠模型等多方面展開商品化。除了造
形之外，獨特的世界觀，以及生活在那個世界裡的角色們所編織出
來的悲傷故事為其特徵。如今已然跨越立體造形的藩籬，以遊戲化
的企劃案「IZON.」為首，同時也有各式各樣的跨媒體綜合企劃案
正在規劃中

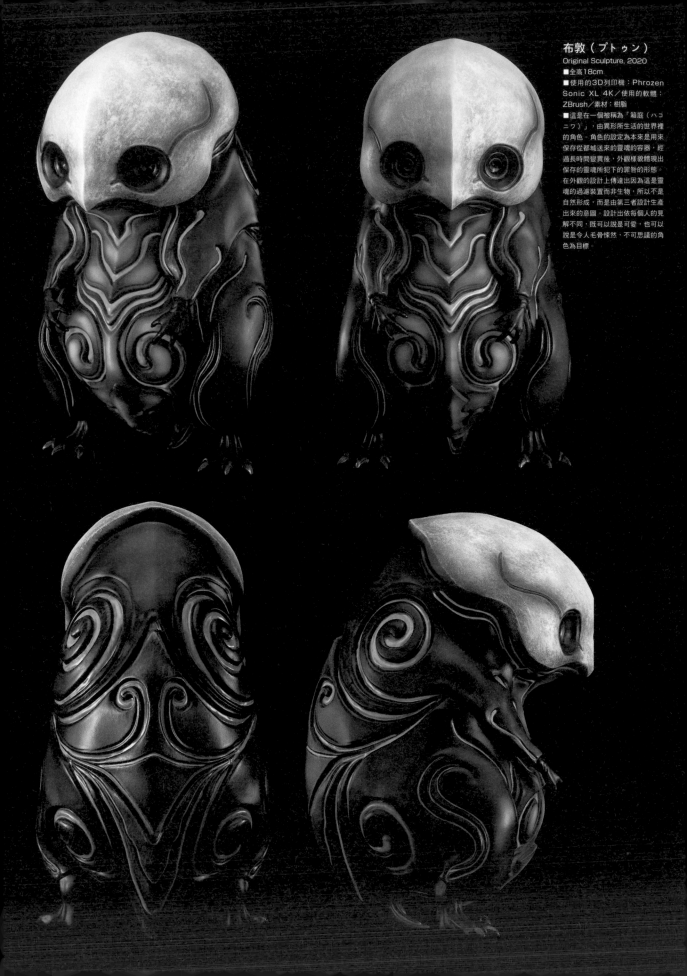

布敦（プトゥン）
Original Sculpture, 2020
■全高18cm
■使用的3D列印機：Phrozen
Sonic XL 4K／使用的軟體：
ZBrush／素材：樹脂
■這是在一個被稱為「箱庭（ハコ
ニワ）」，由異形所生活的世界裡
的角色。角色的設定為本來是用來
保存從都城送來的靈魂的容器，經
過長時間變異後，外觀樣貌體現出
保存的靈魂所犯下的罪咎的形態。
在外觀的設計上傳達出因為這是靈
魂的過濾裝置而非生物，所以不是
自然形成，而是由第三者設計生產
出來的意圖。設計出依每個人的見
解不同，既可以說是可愛，也可以
說是令人毛骨悚然，不可思議的角
色為目標。

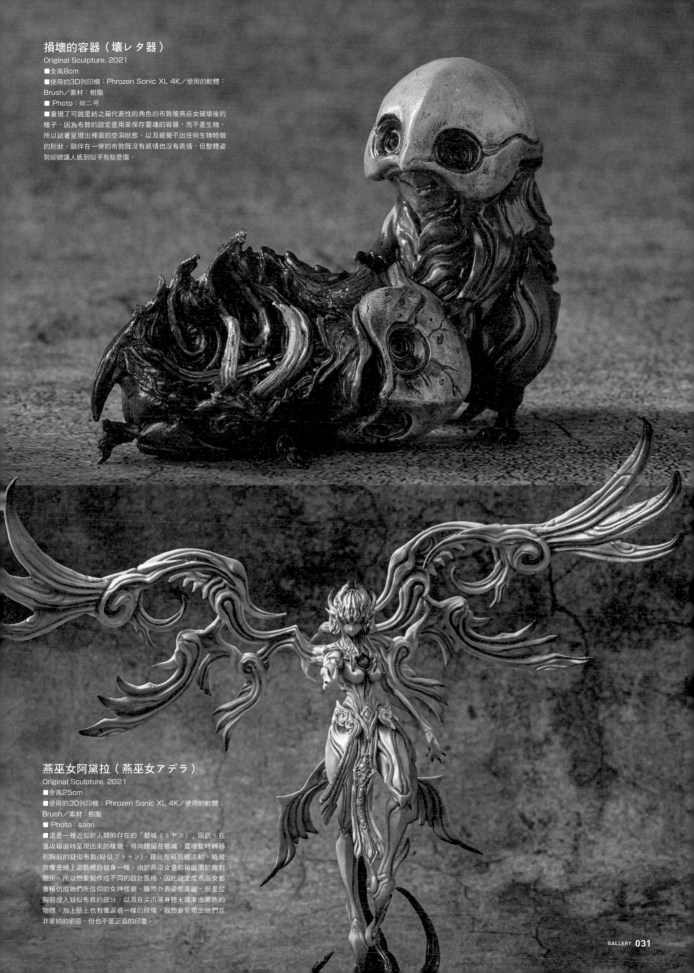

損壞的容器（壞レタ器）

Original Sculpture, 2021
■全高8cm
■使用的3D列印機：Phrozen Sonic XL 4K／使用的軟體：Brush／素材：樹脂
■ Photo：姊二号
■重現了可說是紡之箱代表性的角色的布敦被燕巫女破壞後的樣子。因為布敦的設定是用來保存靈魂的容器，而不是生物，所以試著呈現出裡面的空洞狀態，以及感覺不出任何生物特徵的形狀。陪伴在一旁的布敦既沒有感情也沒有表情，但整體姿勢卻總讓人感到似乎有些悲傷。

燕巫女阿黛拉（燕巫女アデラ）

Original Sculpture, 2021
■全高25cm
■使用的3D列印機：Phrozen Sonic XL 4K／使用的軟體：Brush／素材：樹脂
■ Photo：saori
■這是一種近似於人類的存在的「都城（ミヤコ）」居民，在進攻箱庭時呈現出來的樣貌。將肉體留在都城，靈魂暫時轉移到胸前埋入的疑似布敦（疑似ブトゥン），藉此在箱庭裡活動。感覺就像是線上遊戲裡的替身一樣。由於燕巫女是和箱庭屬於敵對關係，所以想要製作成不同的設計風格，因此設定成燕巫女都會模仿成她們所信仰的女神樣貌。雖然外表姿態美麗，但是從胸前埋入疑似布敦的部分，以及在尖爪等身體末端滲出黑色的物體，加上臉上也有像淚痕一樣的綠條，我想要呈現出她們並非單純的邪惡，但也不是正義的印象。

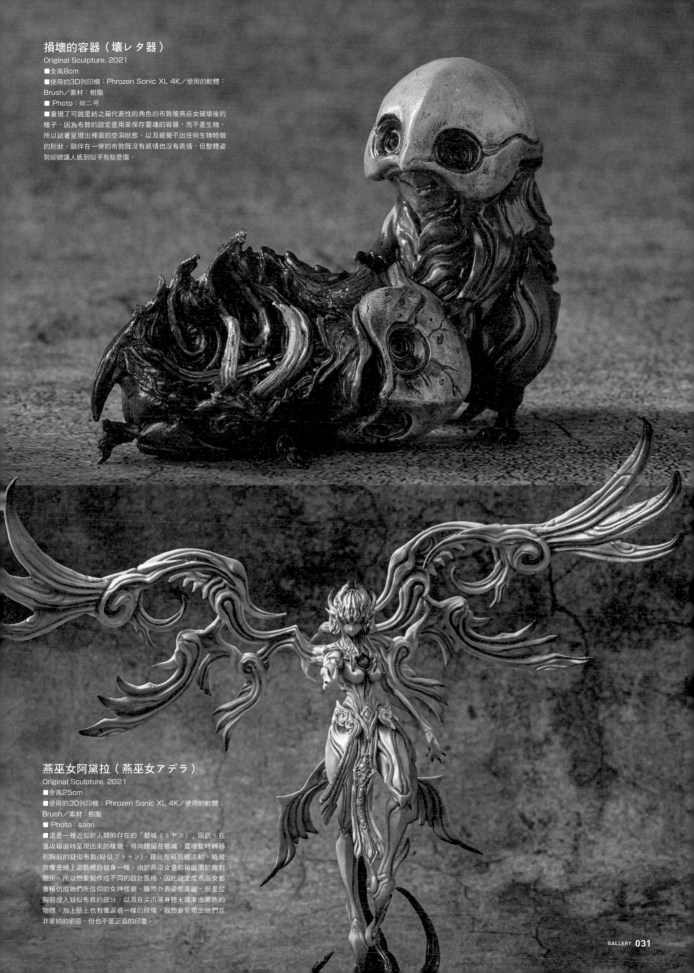

鯉衣莫多奇（コイモドキ）
（上）
Original Sculpture, 2021
■全高15cm
■使用3D列印機：Phrozen Sonic XL 4K／
使用的軟體：ZBrush／素材：樹脂
■ Photo：Yoshi.
■在箱庭的池子裡靜靜地生活著的角色，自己
和周圍的人都相信自己長大後會變成龍，但卻
不上不下地變成只長出手腳的樣貌，是個內心
充滿自卑感的傢伙。但我覺得很可愛。原本是
在兒童節的禮物企劃活動中公開的免費下載檔
案，後來為了要產品化而重新繪製得更完整一
些。我很喜歡垂頭喪氣的表情、胖嘟嘟的身
型，以及布滿全身的條紋形狀裝飾之間形成的
反差效果。

那瑪頭巾（ナマズキン）
（下）
Original Sculpture, 2022
■全高10cm
■使用的3D列印機：Phrozen Sonic
XL 4K／使用的軟體：ZBrush／素
材：樹脂
■Photo：saori
■設定為生前是藥師的人發生了變異，
於是設計成雖然很可愛，但卻身上卻透
露出一種神秘氛圍的感覺。外觀看起來
雖然有像兜帽和斗篷一樣的形狀，但那
並不是裹著一條布，而是身體本身就是
長成這樣的設定，所以外側看起來有點
硬，而內側給人一種柔軟的印象。

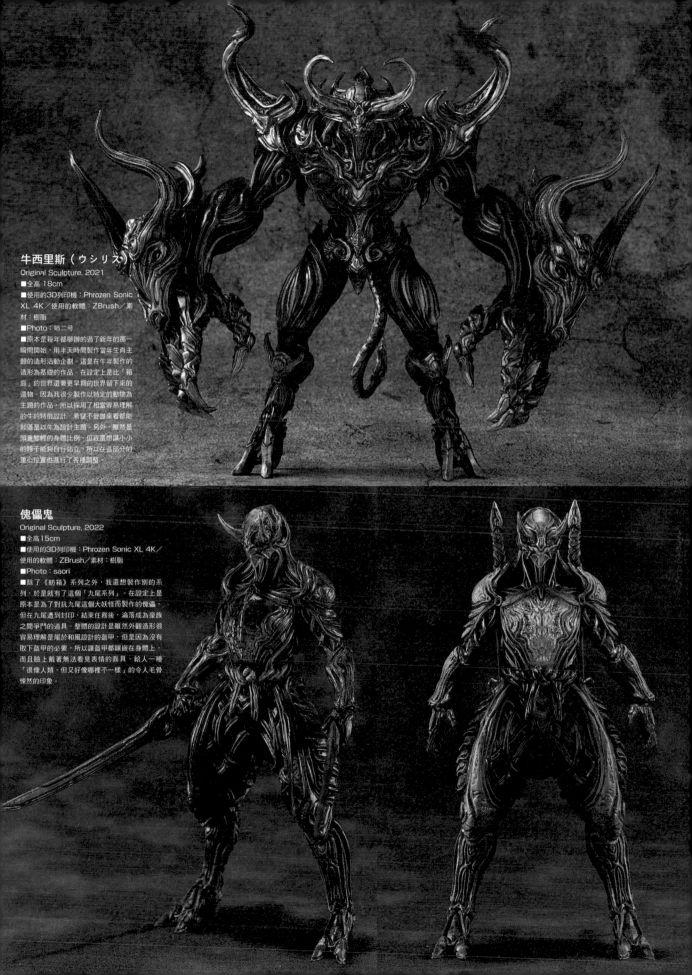

牛西里斯（ウシリス）

Original Sculpture, 2021
■全高18cm
■使用的3D列印機：Phrozen Sonic XL 4K／使用的軟體：ZBrush／素材：樹脂
■Photo：姉二号
■原本是每年都舉辦的過了新年的那一瞬間開始，用半天時間製作當年生肖主題的造形活動企劃。這是在牛年製作的造形為基礎的作品。在設定上是比「箱庭」的世界還要更早期的世界留下來的遺物。因為我很少製作以特定的動物為主題的作品，所以採用了相當容易理解的牛的特徵設計，希望不曾讀來看都能知道是以牛為設計主題。另外，雖然是頭重腳輕的身體比例，但我還想讓小小的蹄子能夠自行站立，所以在這部分的重心位置也進行了各種調整。

傀儡鬼

Original Sculpture, 2022
■全高15cm
■使用的3D列印機：Phrozen Sonic XL 4K／使用的軟體：ZBrush／素材：樹脂
■Photo：saori
■除了《紡箱》系列之外，我還想製作別的系列，於是就有了這個「九尾系列」。在設定上是原本是為了對抗九尾這個大妖怪而製作的傀儡，但在九尾遭到封印，結束任務後，淪落成為豪族之間鬥爭的道具。整體的設計是雖然外觀造形很容易理解是屬於和風設計的盔甲，但因為沒有取下盔甲的必要，所以讓盔甲都鑲嵌在身體上，而且臉上戴著無法看見表情的面具，給人一種「很像人類，但又好像哪裡不一樣」的令人毛骨悚然的印象。

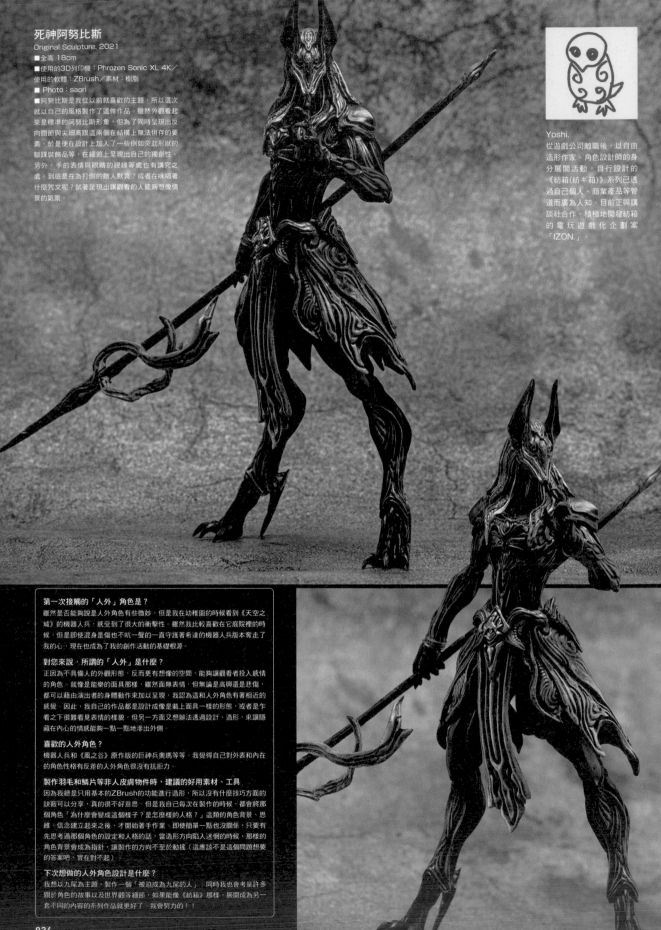

死神阿努比斯
Original Sculpture, 2021
■ 全高　18cm
■ 使用的3D列印機：Phrozen Sonic XL 4K／使用的軟體：ZBrush／素材：樹脂
■ Photo：saori
■ 阿努比斯是我從以前就喜歡的主題，所以這次就以自己的風格製作了這件作品。雖然外觀看起來是標準的阿努比斯形象，但為了同時呈現出反向關節與尖細高跟這兩個在結構上無法併存的要素，於是便在設計上加入了一些例如突起形狀的腳踝裝飾品等，在細節上呈現出自己的獨創性。另外，手的表情與眼睛的視線等處也有講究之處。到底是在為了打倒的敵人默哀？或者在吟唱著什麼咒文呢？試著呈現出讓觀看的人能夠想像情景的氣氛。

Yoshi.
從遊戲公司離職後，以自由造形作家、角色設計師的身分展開活動。自行設計的《紡箱(紡ギ箱)》系列已透過自己個人、商業產品等管道而廣為人知。目前正與講談社合作，積極地開發紡箱的電玩遊戲化企劃案「IZON.」。

第一次接觸的「人外」角色是？
雖然是否能夠說是人外角色有些微妙，但是我在幼稚園的時候看到《天空之城》的機器人兵，感受到了很大的衝擊性。雖然我比較喜歡看它庭院裡的時候，但是即使混身是傷也不吭一聲的一直守護著希望的機器人兵版本奪走了我的心，現在也成為了我的創作活動的基礎根源。

對您來說，所謂的「人外」是什麼？
正因為不具備人的外觀形態，反而更有想像的空間，能夠讓觀看者投入感情的角色。就像是能樂的面具那樣，雖然面無表情，但無論是高興還是悲傷，都可以藉由演出者的身體動作來加以呈現，我認為這和人外角色有著相近的感覺。因此，我自己的作品都是設計成像是載上面具一樣的形態，或者是乍看之下很難看見表情的樣貌，但另一方面又想辦法透過設計、造形，來讓隱藏在內心的情感能夠一點一點地滲出外側。

喜歡的人外角色？
機器人兵和《風之谷》原版的巨神兵奧瑪等等。我覺得自己對外表和內在的角色性格有反差的人外角色很沒有抗拒力。

製作羽毛和鱗片等非人皮膚物件時，建議的好用素材、工具
因為我總是只用基本的ZBrush的功能進行造形，所以沒有什麼技巧方面的訣竅可以分享，真的很不好意思。但是我自己每次在製作的時候，都會將那個角色「為什麼會變成這個樣子？是怎麼樣的人格？」這類的角色背景、思維、信念建立起來之後，才開始著手作業。即使簡單一點也沒關係，只要有先思考過那個角色的設定和人格的話，當造形方向陷入迷惘的時候，那樣的角色背景會成為指針，讓製作的方向不至於動搖（這應該不是這個問題想要的答案吧，實在對不起）

下次想做的人外角色設計是什麼？
我想以九尾為主題，製作一個「被迫成為九尾的人」。同時我也會考量許多關於角色的故事以及世界觀等細節。如果能像《紡箱》那樣，展開成為另一套不同的內容的系列作品就更好了。我會努力的！！

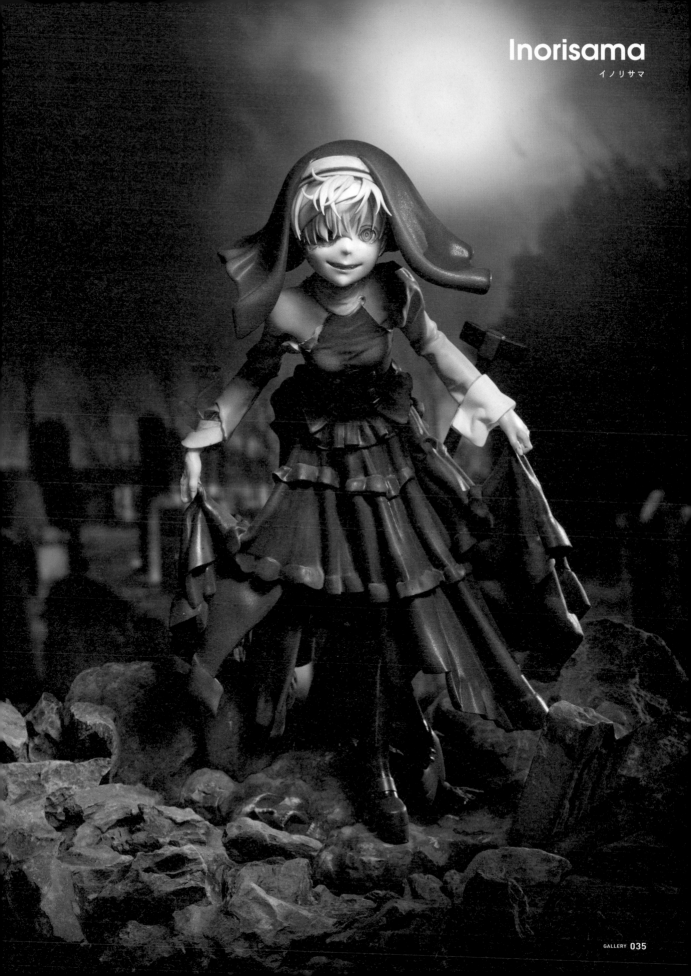

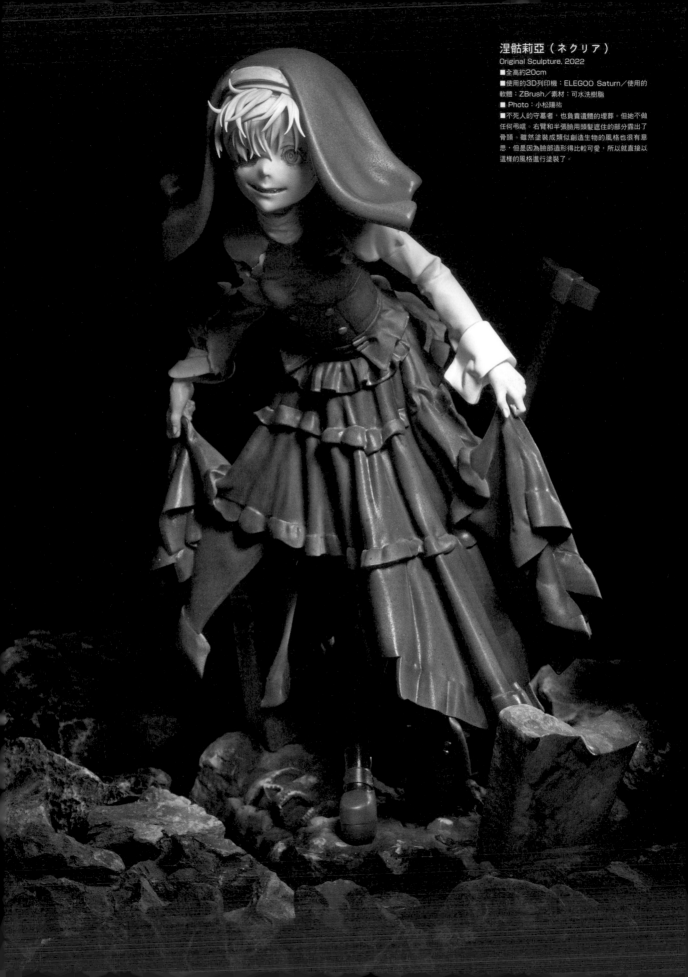

涅骷莉亞（ネクリア）

Original Sculpture, 2022

■全高約20cm

■使用的3D列印機：ELEGOO Saturn／使用的軟體：ZBrush／素材：可水洗樹脂

■ Photo：小松陽祐

■不死人的守墓者，也負責遺體的埋葬。但她不做任何弔唁。右臂和半張臉用頭髮遮住的部分露出了骨頭。雖然塗裝成類似創造生物的風格也很有意思，但是因為臉部造形得比較可愛，所以就直接以這樣的風格進行塗裝了。

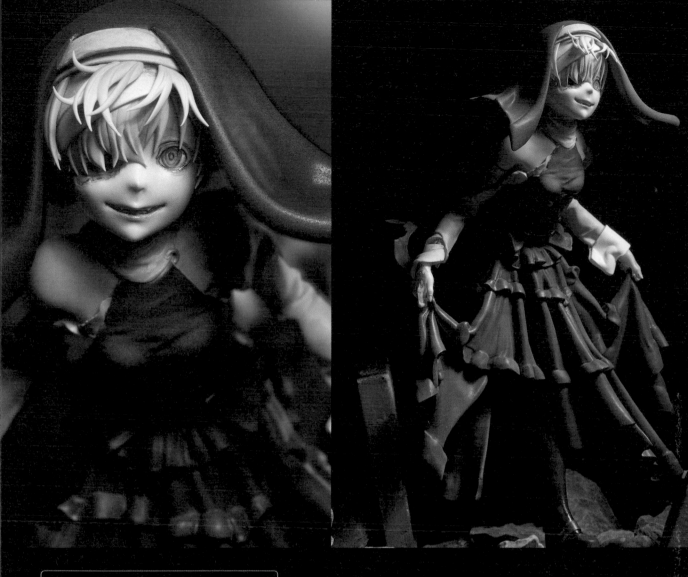

第一次接觸的「人外」角色是？
哆啦A夢…（應該是還沒上幼稚園的時候第一次見到）？

對您來說，所謂的「人外」是什麼？
具備自己（人類）所沒有的特性和力量的東西。可能覺得有魅力，也可能讓
人感到害怕。

喜歡的人外角色？
我喜歡靈魂Anima（FF10的召喚獸）。

製作羽毛和鱗片等非人皮膚物件時，建議的好用素材、工具
木頭的表面。既可以用來呈現鱗片，也可以用來呈現皺紋。製作創作生物的
時候，如果想要增加資訊量，是很便利的工具。

下次想做的人外角色設計是什麼？
我想試著放手去製作一個類似創造生物的傢伙，但是還沒有決定是否會拿出
來發表。

イノリサマ（Inorisama）
從專科學校畢業後就職於娛樂類公司，之後在遊戲公司
工作了幾年。
現在從遊戲公司跳槽，做著各種各樣的CG系的工作。
自專科學校畢業後，就職於東京的一家遊樂機器設備方
面的公司。之後轉至遊戲公司工作數年。如今再離開遊
戲公司轉換跑道，從事各式各樣的CG相關工作。並以
イノリサマ的名義在造形相關展會活動上擺攤展出。

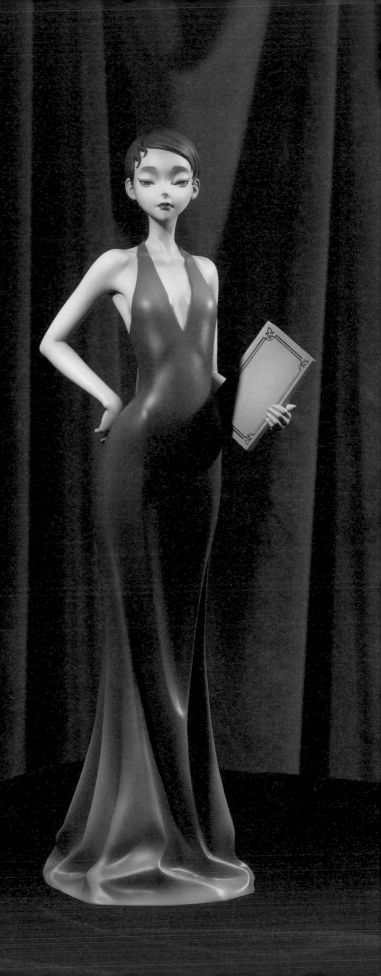

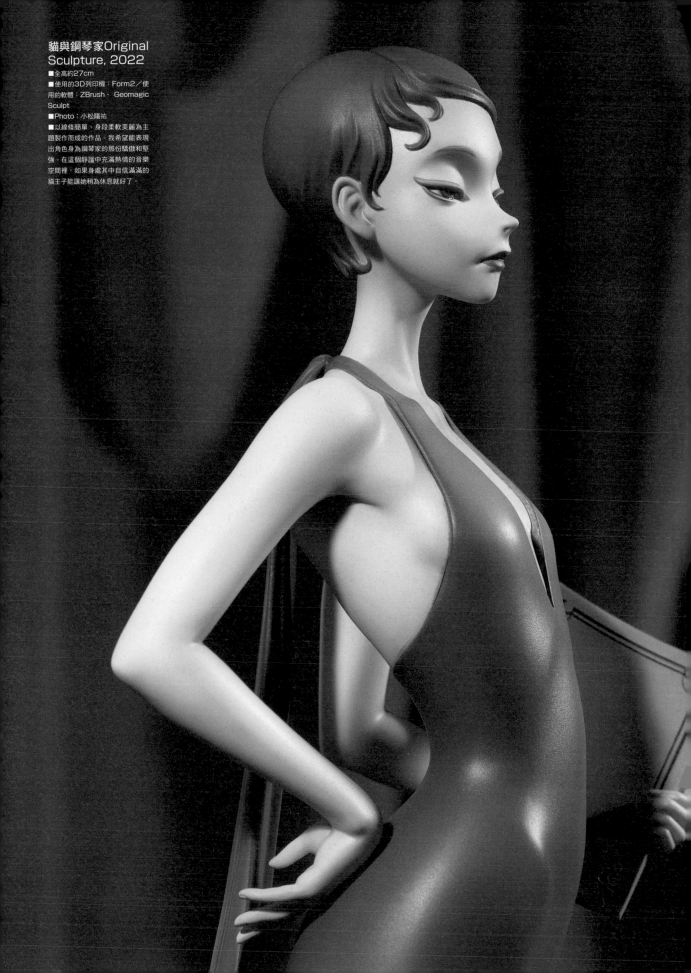

貓與鋼琴家Original
Sculpture, 2022
■全高約27cm
■使用的3D列印機：Form2／使
用的軟體：ZBrush、 Geomagic
Sculpt
■Photo：小松陽祐
■以線條簡單、身段柔軟美麗為主
題製作而成的作品。我希望能表現
出角色身為鋼琴家的那份驕傲和堅
強。在這個靜謐中充滿熱情的音樂
空間裡，如果身處其中自信滿滿的
貓主子能讓她稍為休息就好了。

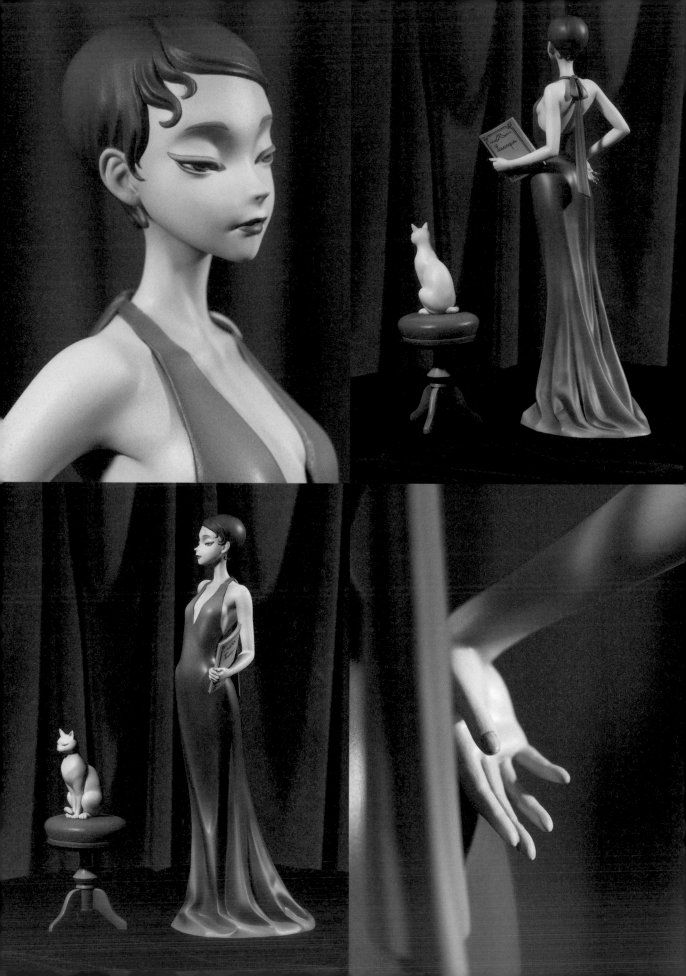

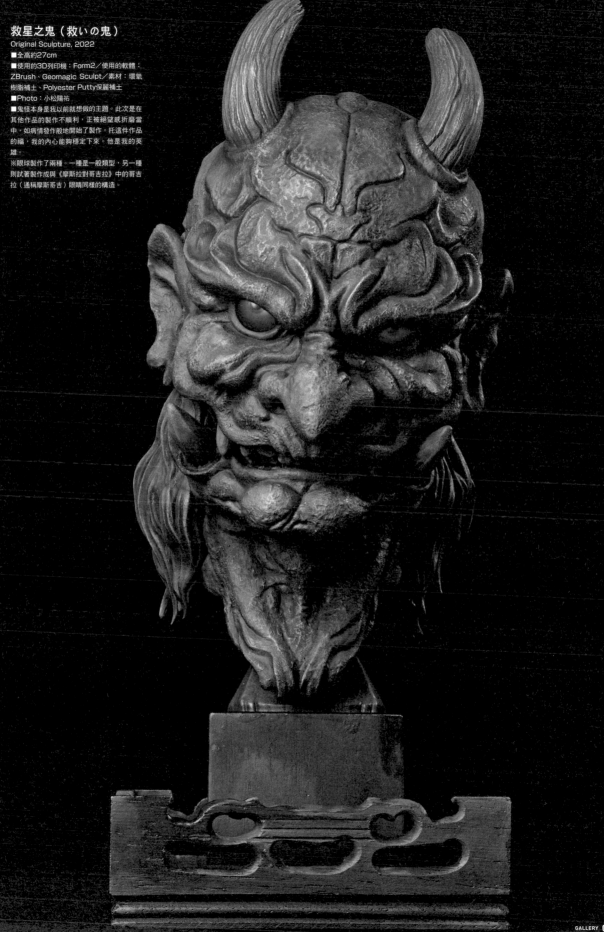

救星之鬼（救いの鬼）
Original Sculpture, 2022
■全高約27cm
■使用的3D列印機：Form2／使用的軟體：
ZBrush、Geomagic Sculpt／素材：環氧
樹脂補土、Polyester Putty保麗補土
■Photo：小松陽祐
■鬼怪本身是我以前就想做的主題。此次是在
其他作品的製作不順利，正被絕望感折磨當
中，如病情發作般地開始了製作。托這件作品
的福，我的內心能夠穩定下來。他是我的英
雄。
※眼球製作了兩種。一種是一般類型，另一種
則試著製作成與《摩斯拉對哥吉拉》中的哥吉
拉（通稱摩斯哥吉）眼睛同樣的構造。

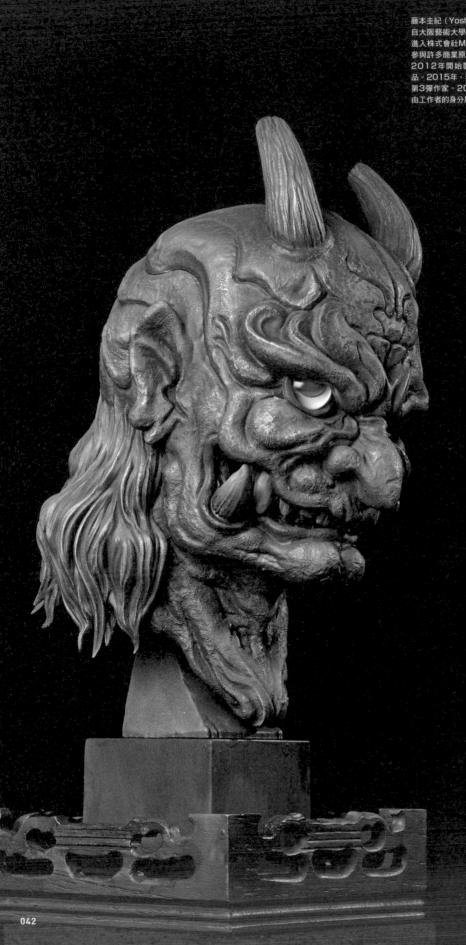

藤本圭紀（Yoshiki Fujimoto）
自大阪藝術大學雕刻科畢業後、
進入株式會社M.I.C.任職。除了
參與許多商業原型的製作，並於
2012年開始製作原創造形作
品。2015年、獲選豆魚雷AAC
第3彈作家。2017年開始以自
由工作者的身分展開活動。

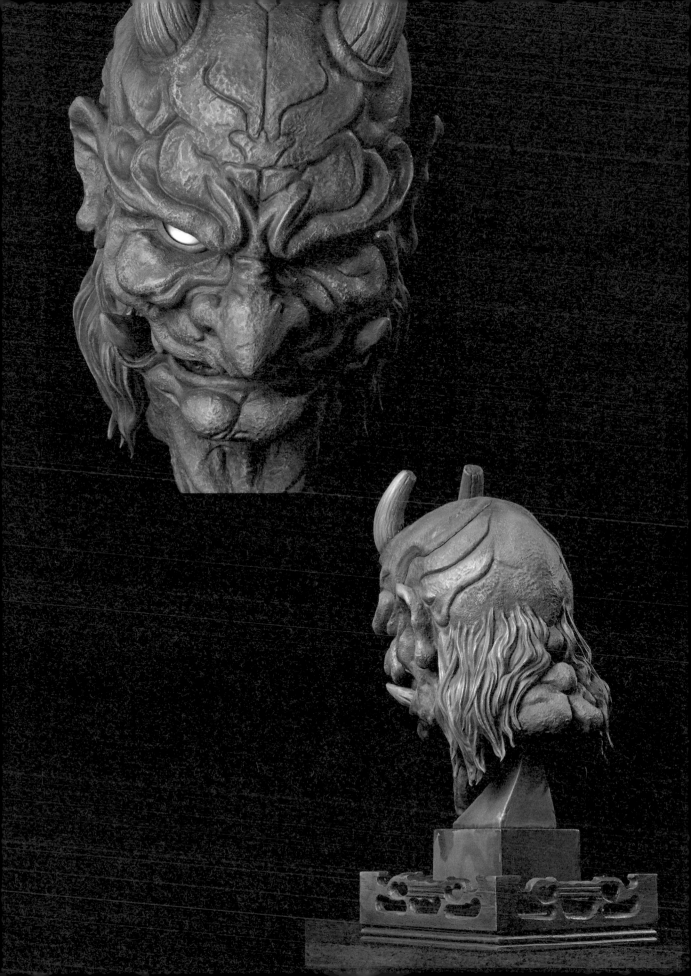

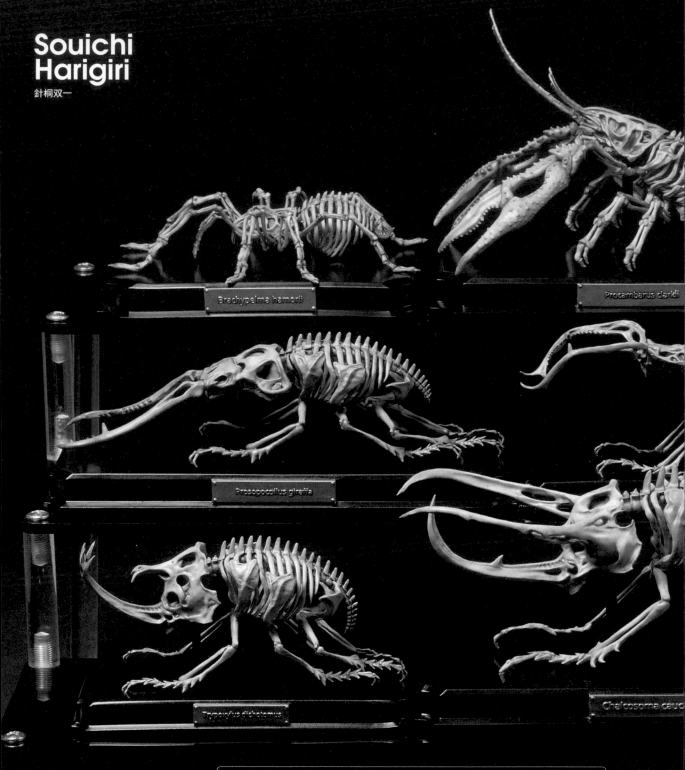

Souichi Harigiri

針桐双一

Brachypelma hamorii

Procambarus clarkii

Prosopocoilus giraffa

Trypoxylus dichotomus

Chalcosoma caud...

內骨骼博物館

Original Sculpture, 2022

■H約10× W約15× D約10cm

■使用的3D列印機：ELEGOO Saturn／使用的軟體；ZBrush／素材：ANYCUBIC UV樹脂

■Photo：小松陽祐

■這是將原本是外骨骼（Exoskeleton）生物改造成內骨骼（Endoskeleton）的微型骨骼標本。作品陣容有日本國產獨角仙、高加索南洋大兜蟲、長頸鹿鋸鍬形蟲、猶太深山鍬形蟲、墨西哥紅膝蜘蛛、美國螯蝦等6件，以3D列印的方式，基本上一體成型之後，再直接著色完成作品。今後我也想製作其他種類的生物。

第一次接觸的「人外」角色是？
在我的記憶中，大約10歲左右在叔父家看到的《寄生獸》算是最初的經驗。對我造成很大的衝擊。

對您來說，所謂的「人外」是什麼？
雖說不是人類，但我認為還是在人類的延伸線上的事物（總有哪個地方包含了人類的要素）。至於要留下人類的哪個要素，我想可以說是每個作者的創作個性了吧。

喜歡的人外角色？
我覺得Zdzisław Beksiński（濟斯瓦夫・貝克辛斯基）所描繪的異形都很有魅力。

製作羽毛和鱗片等非人皮膚物件時，建議的好用素材、工具
在ZBrush上大致都使用ClayBuildup筆刷、DamStandard筆刷、以及SnakeHook筆刷進行製作。

下次想做的人外角色設計是什麼？
基於人外＝貴重且具收藏性這樣的思維，我想製作像鹿頭標本一樣可以裝飾在牆壁上的人外角色模型。

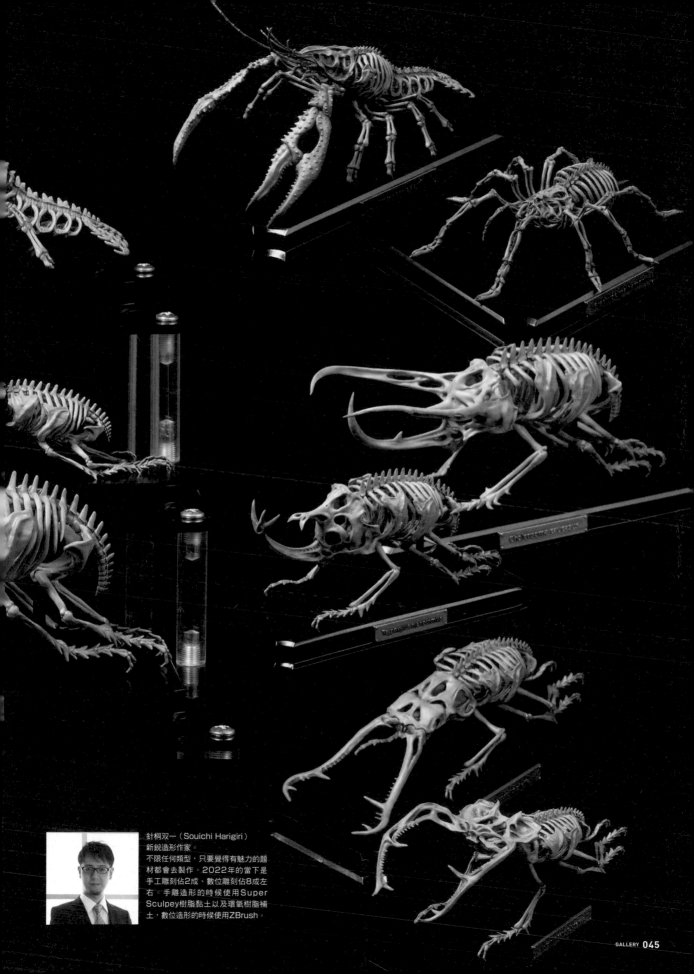

針桐双一（Souichi Harigiri）
新鋭造形作家。
不限任何類型，只要覺得有魅力的題
材都會去製作。2022年的當下是
手工雕刻佔2成、數位雕刻佔8成左
右。手雕造形的時候使用Super
Sculpey樹脂黏土以及環氧樹脂補
土，數位造形的時候使用ZBrush。

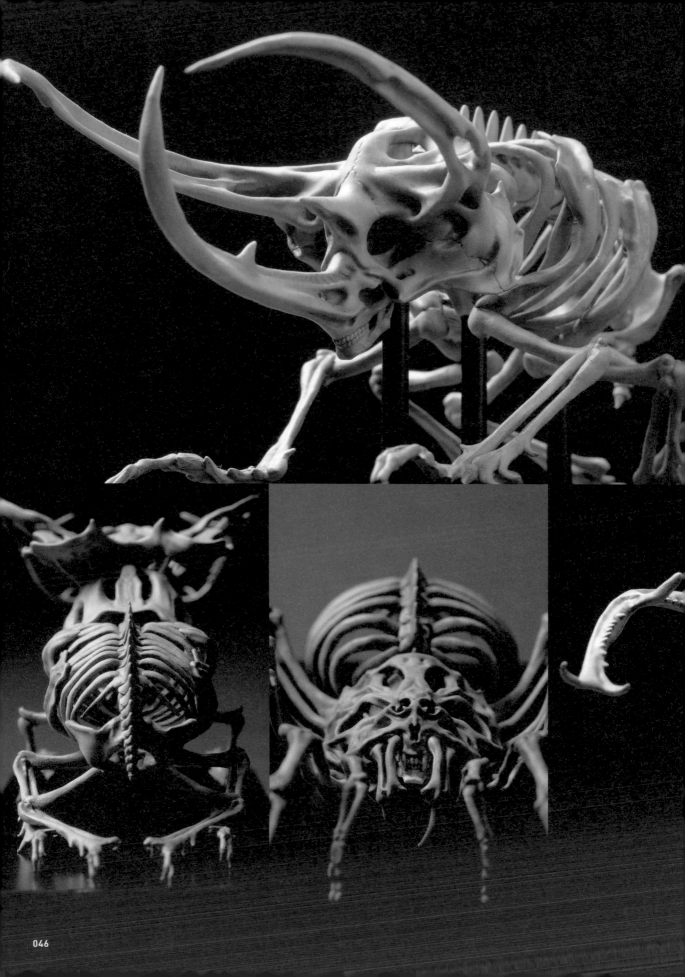

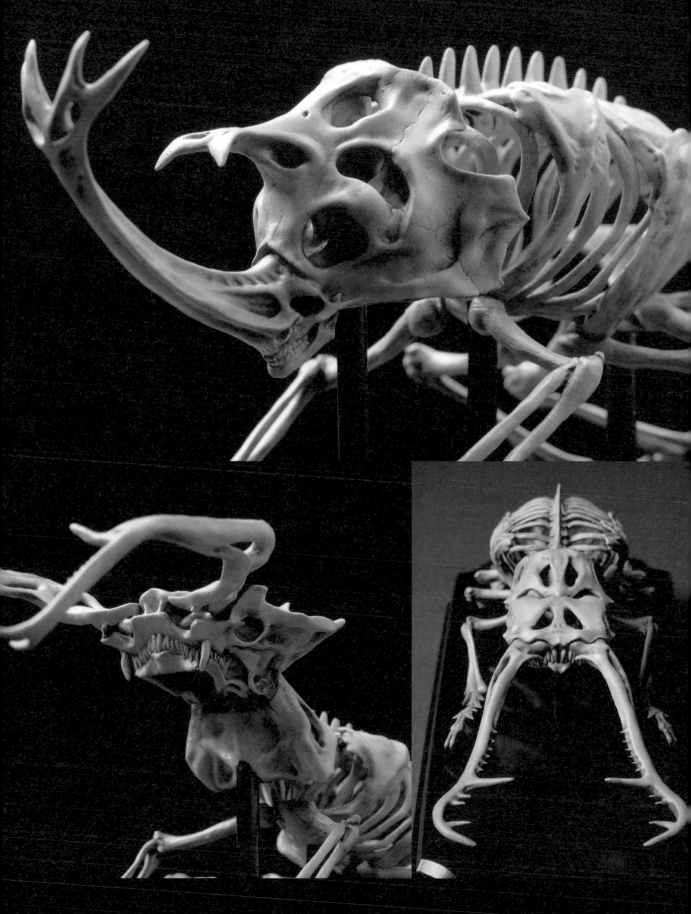

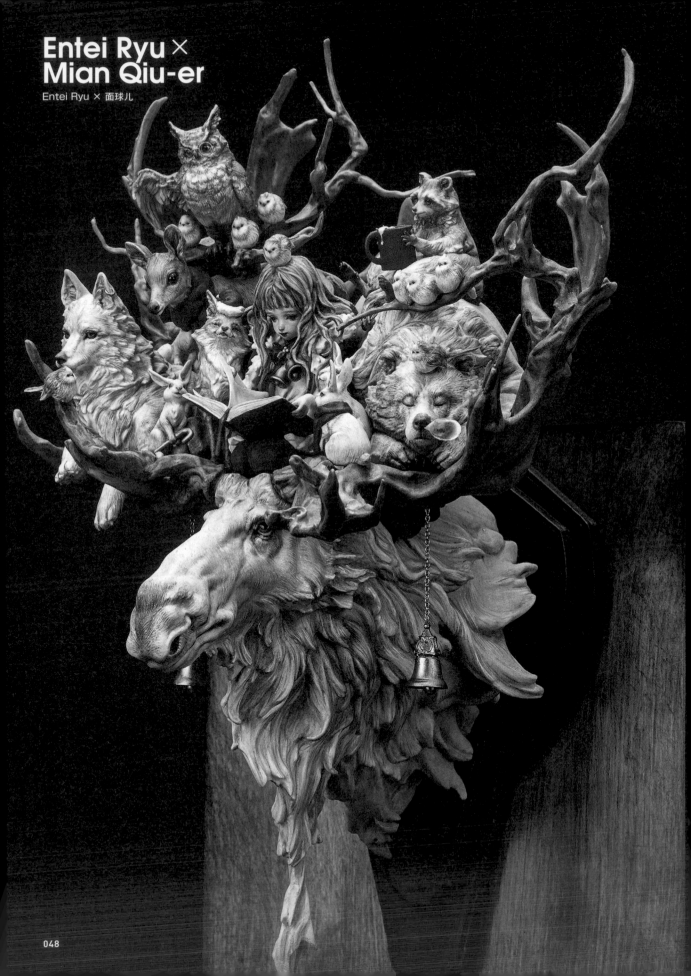

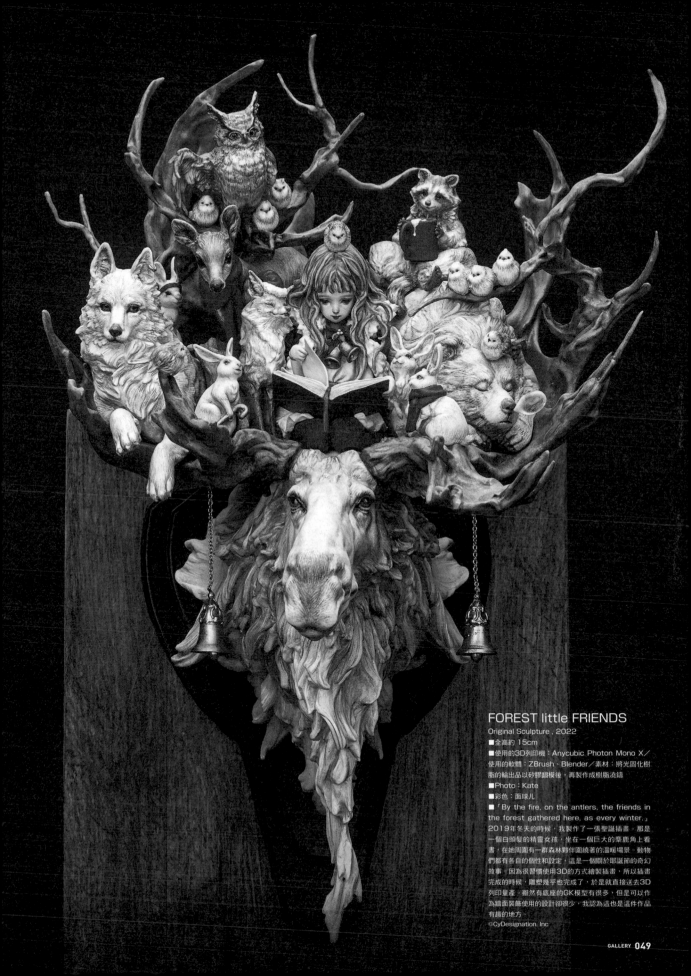

FOREST little FRIENDS
Original Sculpture , 2022
■全高約 15cm
■使用的3D列印機：Anycubic Photon Mono X／
使用的軟體：ZBrush、Blender／素材：將光固化樹
脂的輸出品以矽膠翻模後，再製作成樹脂澆鑄
■Photo：Kate
■彩色：面球儿
■「By the fire, on the antlers, the friends in
the forest gathered here, as every winter.」
2019年冬天的時候，我製作了一張聖誕插畫。那是
一個白頭髮的精靈女孩，坐在一個巨大的麋鹿角上看
書，在她周圍有一群森林野伴圍繞著的溫暖場景。動物
們都有各自的個性和設定，這是一個關於耶誕節的奇幻
故事。因為很習慣使用3D的方式繪製插畫，所以插畫
完成的時候，雕塑幾乎也完成了，於是就直接送去3D
列印量產。雖然有底座的GK模型有很多，但是可以作
為牆面裝飾使用的設計卻很少，我認為這也是這件作品
有趣的地方。
©CyDesignation. Inc

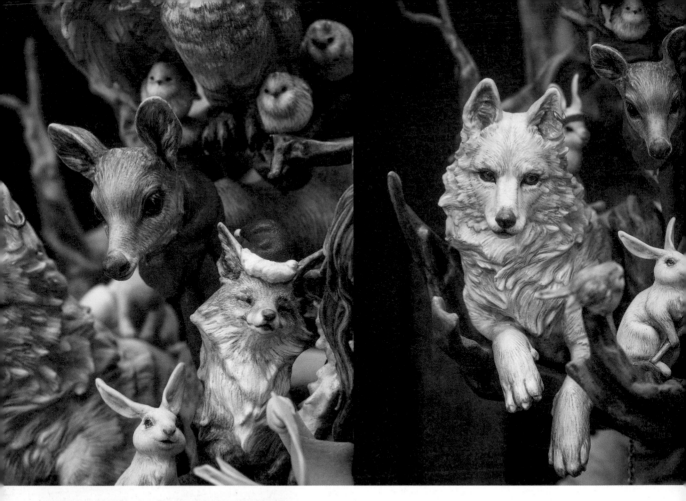

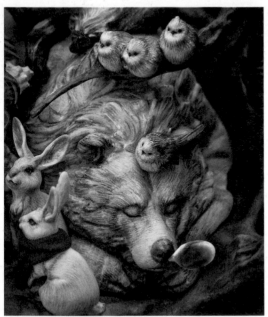

第一次接觸的「人外」角色是？

是一部我在4歲時看過的迪士尼動畫《幻想曲Fantasia（1940）》，這是由7首古典音樂構成的音樂劇動畫。與第4首Ludwig van Beethoven（路德維希‧范‧貝多芬）的《F大調第六交響曲「田園」》一起出現在動畫中的是半人馬等希臘神話中奇幻生物的故事。半人馬少女們在湖中沐浴，天使和小鳥正在打扮著少女們，然後遇到和她們十分相襯的雄性半人馬，開始配對跳舞。特別是這段情節的動畫非常流暢優美，給當時還是孩子的我留下了深刻的印象。

對您來說，所謂的「人外」是什麼？

我認為人外是將人的身體和人以外的生物部位（或是機械）組合而成的事物，是想像力豐富的一種設計。我想這是我們人類自古以來就有的，基於對人所無法觸及的力量的憧憬而產生的創意設計。我在小學生的時候，每次從窗戶眺望天空，都會經常想像著如果有翅膀的話，就能從這裡飛出去了（笑）。還有就是像海豚一樣游泳、像馬一樣疾馳等等。人類和自然界其他生物相較之下真的很弱小呢。

喜歡的人外角色？

我喜歡墨佳遼老師的漫畫《人馬》裡面的人外設計。人馬本身雖然是常見的設計，但這部漫畫的世界觀與常見的西方的、部落的風格不同，人馬穿著東方的服裝，非常優雅的設計。

製作羽毛和鱗片等非人皮膚物件時，建議的好用素材、工具

我一般使用數位工具來創作。在ZBrush中，用於製作羽毛、毛髮和牙齒的常用工具是Snake Hook筆刷；鱗片和其他生物的紋路模樣則使用Chisel、IMM筆刷，以及帶有材質Alpha的筆刷來製作。

下次想做的人外角色設計是什麼？

我個人的造形作品系列《浮生歌》都是人外角色。在前作的人魚《Dragons Mermaid》和人鳥《Crane & Wolf》之後，這月就完成了新作的人龍（人類+Drake）。如果順利的話，明年就可以產出立體物。另外，與「CROCOGIRL」同系列的新作「TIGIRL」也處於列印階段，後續會在Wonder Festival的夏季場展示白模。

Entei Ryu（造形）
1993年出生，概念藝術家，數位造形創作者。
在東京大學專攻建築，畢業後以遊戲、電影的概念藝術為中心進行活動。另外還參與了雕刻、插畫和時尚設計等多元領域。
從2021年開始在Wonder Festival上展出。
Twitter：@BadZrlwt

面球儿Mian Qiu-er（彩色）
1983年出生，插畫家、塗裝師。
喜歡收集各式各樣的角色人物模型，在2020年初開始了GK套件的塗裝工作。感到非常開心，將來想製作更多自己喜歡的作品。

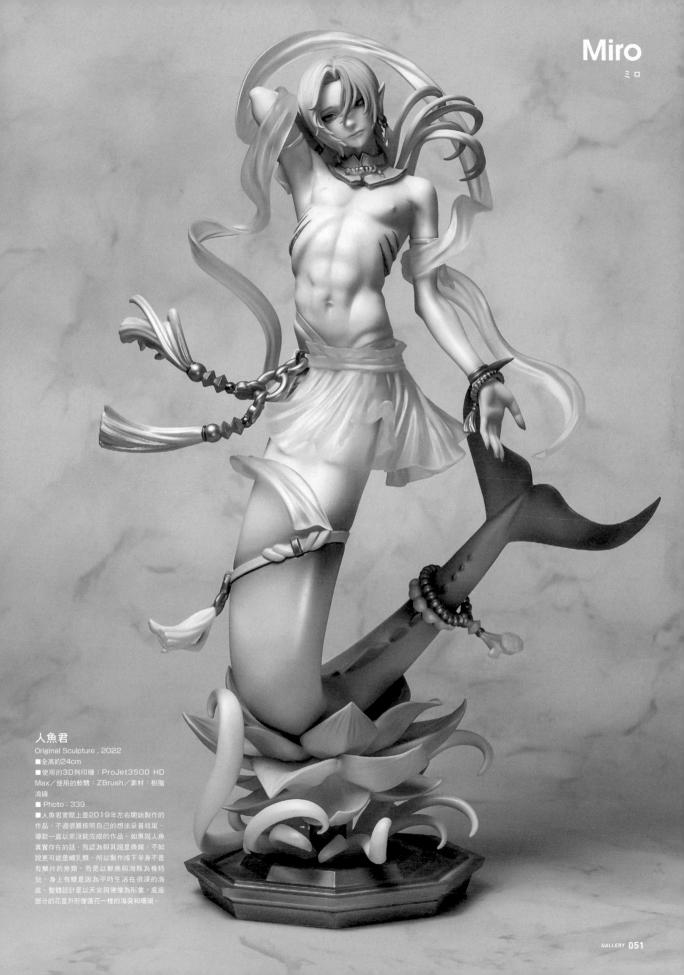

人魚君
Original Sculpture , 2022
■全高約24cm
■使用的3D列印機：ProJet3500 HD
Max／使用的軟體：ZBrush／素材：樹脂
澆鑄
■ Photo：339
■人魚君實際上是2019年左右開始製作的
作品，不過很難按照自己的想法妥善收尾，
導致一直以來沒能完成的作品。如果說人魚
真實存在的話，我認為與其說是魚類，不如
說更可能是哺乳類，所以製作成下半身不是
有鱗片的魚類，而是以鯨魚與海豚為模特
兒。身上有鰭是因為平時生活在很深的海
底。整體設計是以天女與佛像為形象。底座
部分的花是外形像蓮花一樣的海葵和珊瑚。

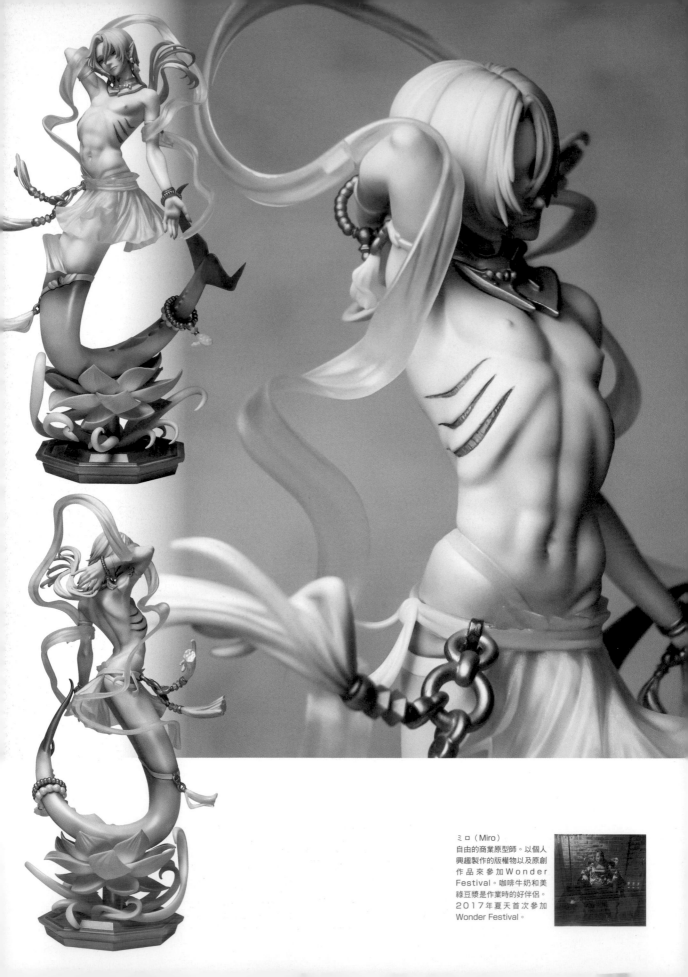

ミロ（Miro）
自由的商業原型師。以個人
興趣製作的版權物以及原創
作品來參加 Wonder
Festival。咖啡牛奶和美
綠豆漿是作業時的好伴侶。
2017年夏天首次參加
Wonder Festival。

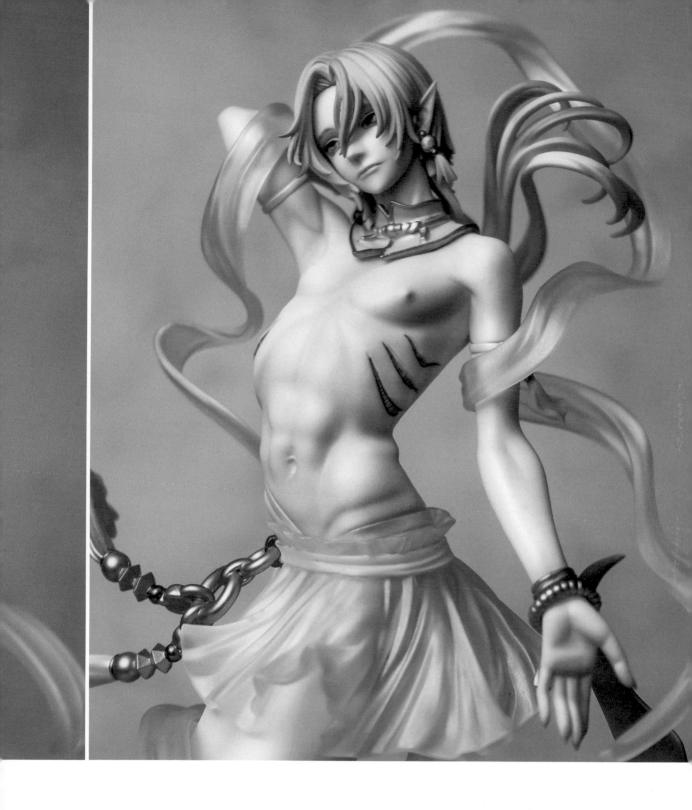

第一次接觸的「人外」角色是？
我還記得在幼稚園小學生左右的時候，去TSUTAYA租錄影帶看過的《福星小子》中的拉姆和《小鬼Q太郎》等角色。那個時候沒有意識到這是人外角色，自然而然地就接受了這些角色了。

對您來說，所謂的「人外」是什麼？
我覺得人外角色在某種程度上是和人有關聯的角色。有可能曾經是人類，或是外形像人型的某種事物、總覺得某個環節偏離了活生生人類框架的事物。

喜歡的人外角色？
在《FF》等作品登場的人外種族角色都是非常好的設計。

製作羽毛和鱗片等非人皮膚物件時，建議的好用素材、工具
因為我自己沒怎麼製作鱗片和翅膀什麼的，所以怎麼說才好呢？用ZBrush……之類的工具耐心地製作吧。

下次想做的人外角色設計是什麼？
我想製作某種程度的保留人型的妖怪！

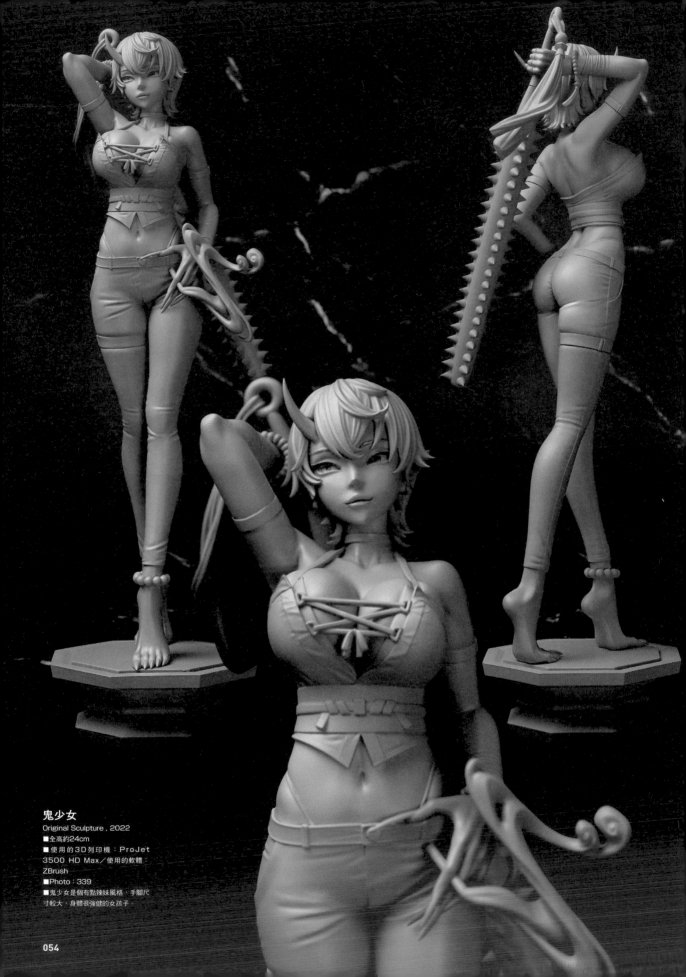

鬼少女
Original Sculpture , 2022
■全高約24cm
■使用的3D列印機：ProJet
3500 HD Max／使用的軟體：
ZBrush
■Photo：339
■鬼少女是個有點辣妹風格，手腳尺
寸較大，身體很強健的女孩子

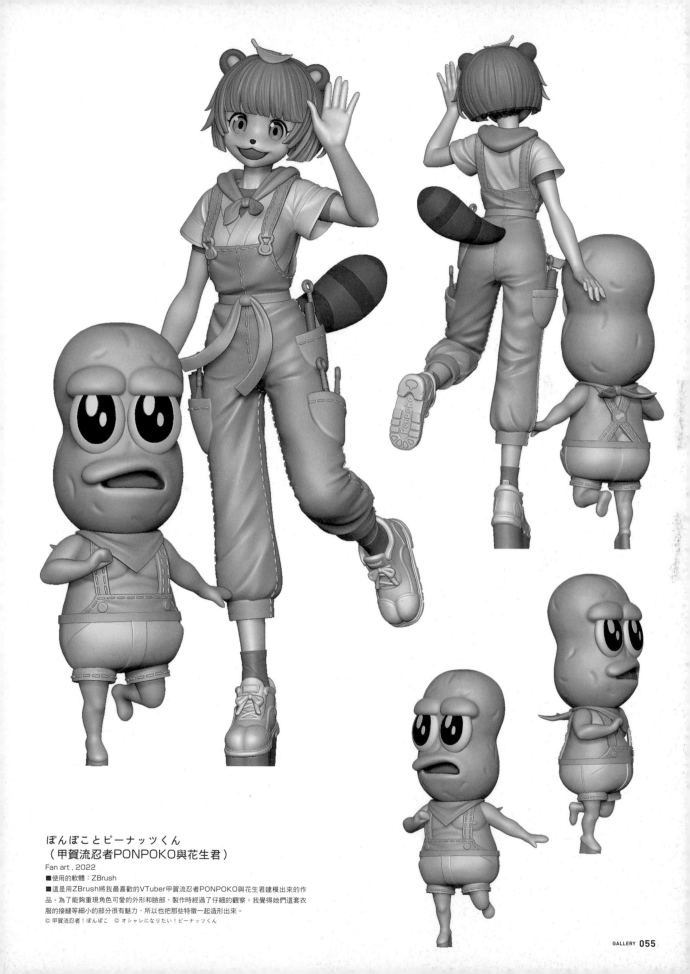

ぽんぽことピーナッツくん
（甲賀流忍者PONPOKO與花生君）
Fan art , 2022
■使用的軟體：ZBrush
■這是用ZBrush將我最喜歡的VTuber甲賀流忍者PONPOKO與花生君建模出來的作品。為了能夠重現角色可愛的外形和臉部，製作時經過了仔細的觀察。我覺得她們這套衣服的接縫等細小的部分很有魅力，所以也把那些特徵一起造形出來。
© 甲賀流忍者！ぽんぽこ　© オシャレになりたい！ピーナッツくん

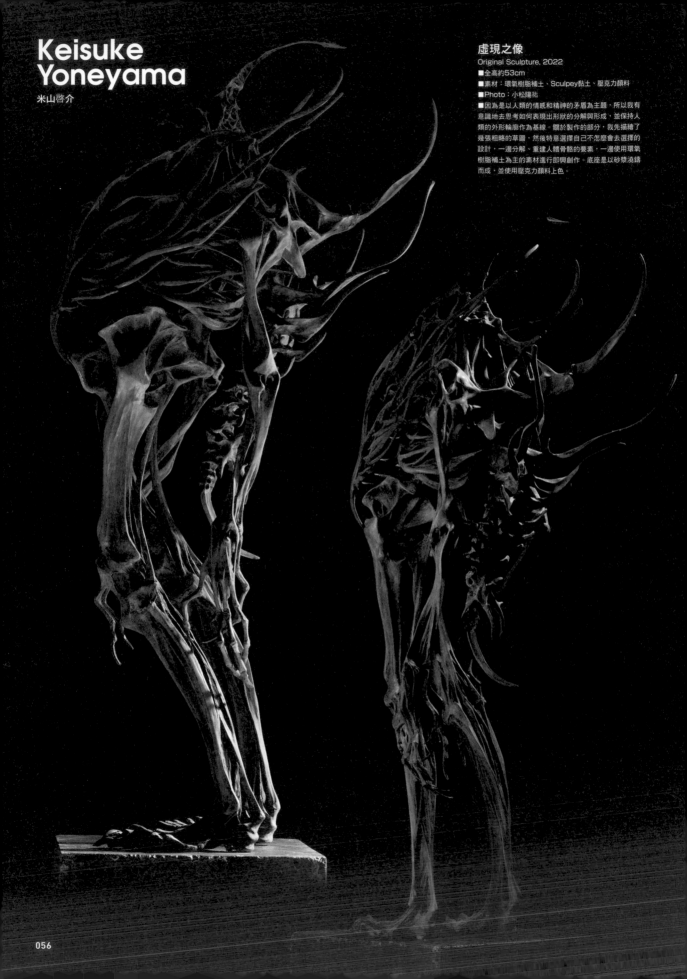

Keisuke
Yoneyama

米山啓介

虛現之像
Original Sculpture, 2022
■全高約53cm
■素材：環氧樹脂補土、Sculpey黏土、壓克力顏料
■Photo：小松陽祐
■因為是以人類的情感和精神的矛盾為主題，所以我有
意識地去思考如何表現出形狀的分解與形成，並保持人
類的外形輪廓作為基線。關於製作的部分，我先描繪了
幾張粗略的草圖，然後特意選擇自己不怎麼會去選擇的
設計，一邊分解、重建人體骨骼的要素，一邊使用環氧
樹脂補土為主的素材進行即興創作。底座是以砂漿澆鑄
而成，並使用壓克力顏料上色。

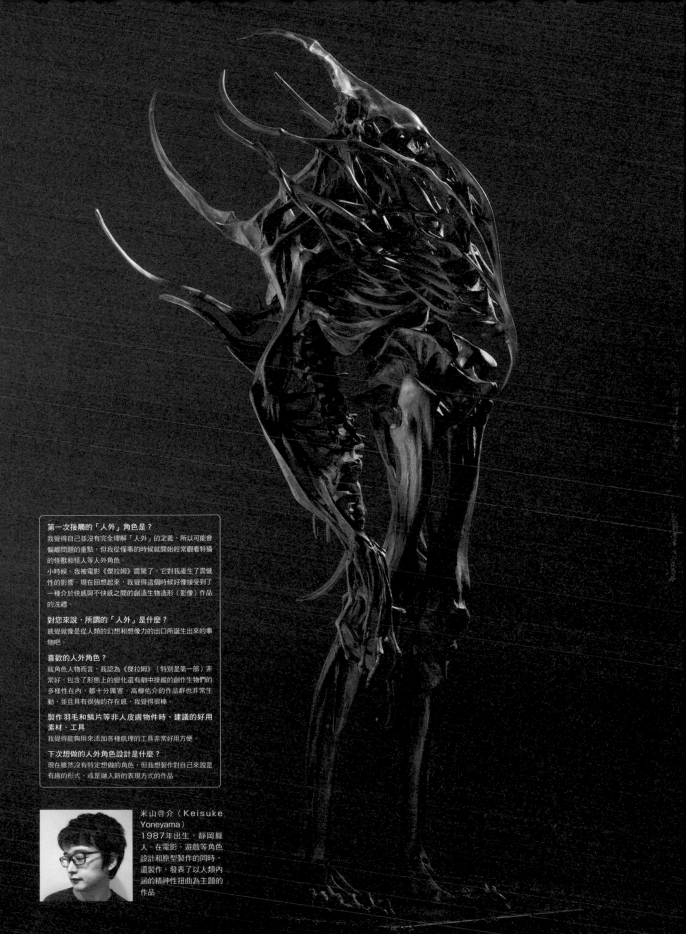

第一次接觸的「人外」角色是？
我覺得自己並沒有完全理解「人外」的定義，所以可能會偏離問題的重點，但我從懂事的時候就開始經常觀看特攝的怪獸和怪人等人外角色。
小時候，我被電影《傑拉姆》震驚了，它對我產生了震懾性的影響。現在回想起來，我覺得這個時候好像接受到了一種介於快感與不快感之間的創作生物造形（影像）作品的洗禮。

對您來說，所謂的「人外」是什麼？
感覺就像是從人類的幻想和想像力的出口所誕生出來的事物吧。

喜歡的人外角色？
就角色人物而言，我認為《傑拉姆》（特別是第一部）非常好。包含了形態上的變化還有劇中操縱的創作生物們的多樣性在內，都十分厲害。高柳佑介的作品群也非常生動，並且具有很強的存在感，我覺得很棒。

製作羽毛和鱗片等非人皮膚物件時，建議的好用素材、工具
我覺得能夠用來添加各種肌理的工具非常好用方便。

下次想做的人外角色設計是什麼？
現在雖然沒有特定想做的角色，但我想製作對自己來說是有趣的形式，或是融入新的表現方式的作品。

米山啓介（Keisuke Yoneyama）
1987年出生，靜岡縣人。在電影、遊戲等角色設計和原型製作的同時，還製作、發表了以人類內涵的精神性扭曲為主題的作品。

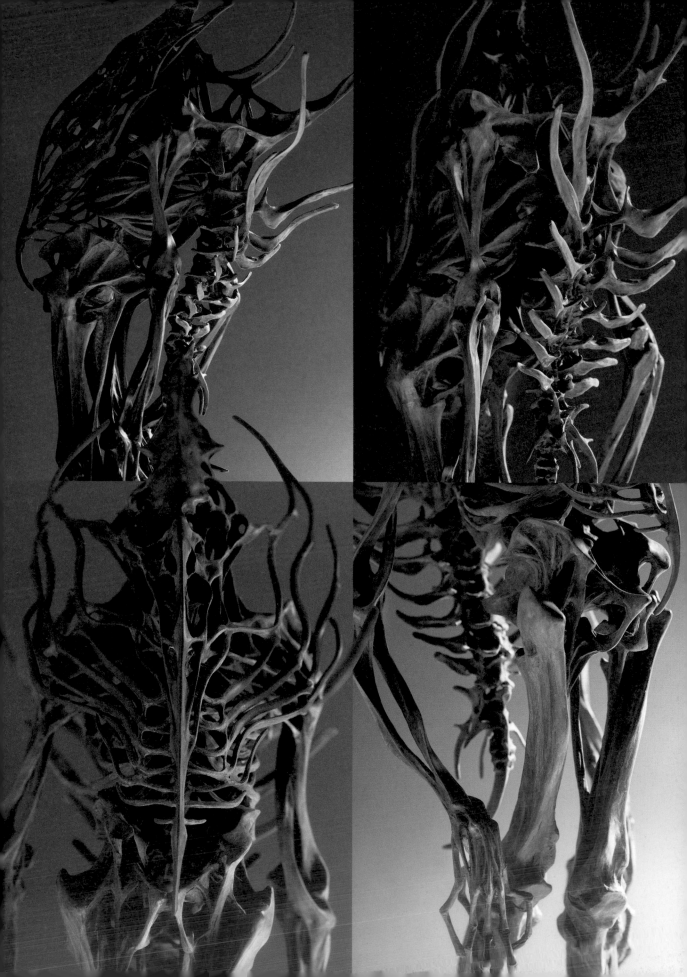

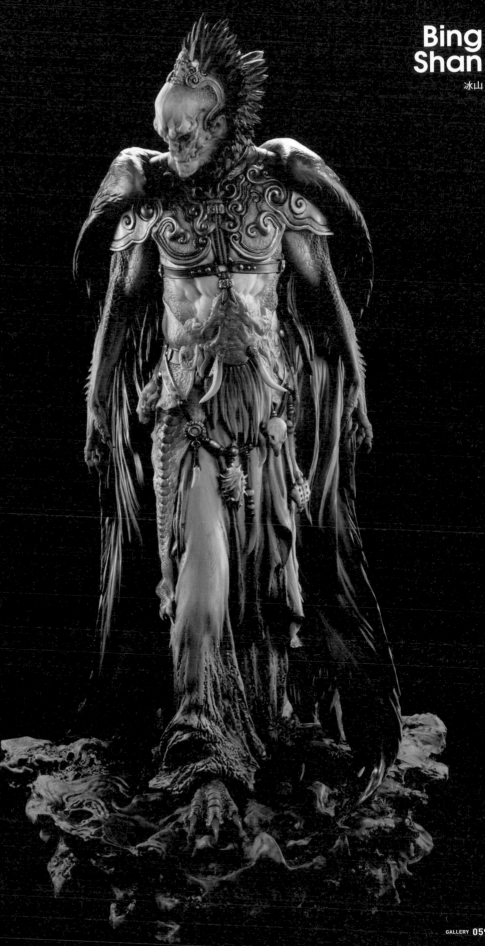

冰山（Bing Shan）
末那工作室藝術總監、原型師、概念設計師。電影《尋龍訣》、《封神傳奇》概念設計。造形作品《空猿》、《金翅大鵬》、《飛廉》、《麒麟》、《蟲狐》、《齊天大聖》。
■受到影響（最喜歡的）電影、漫畫、動畫：電影《異形》，漫畫《強殖裝甲GUYVER》和《銃夢》。
■一天的平均作業時間：一週20小時左右（因為還有其他工作，所以一天的作業時間並不固定）。

金翅大鵬
Sculpture for SUM ART , 2021
■全高62cm
■使用的軟體：ZBrush
■Photo：SUM ART
■彩色：大鵬
■這是在《西遊記》中登場的妖怪。是最恐怖的獅駝嶺的三個魔王之一。我在造形的時候，意識到它的惡魔之美、陰鬱的氣氛和恐怖感。

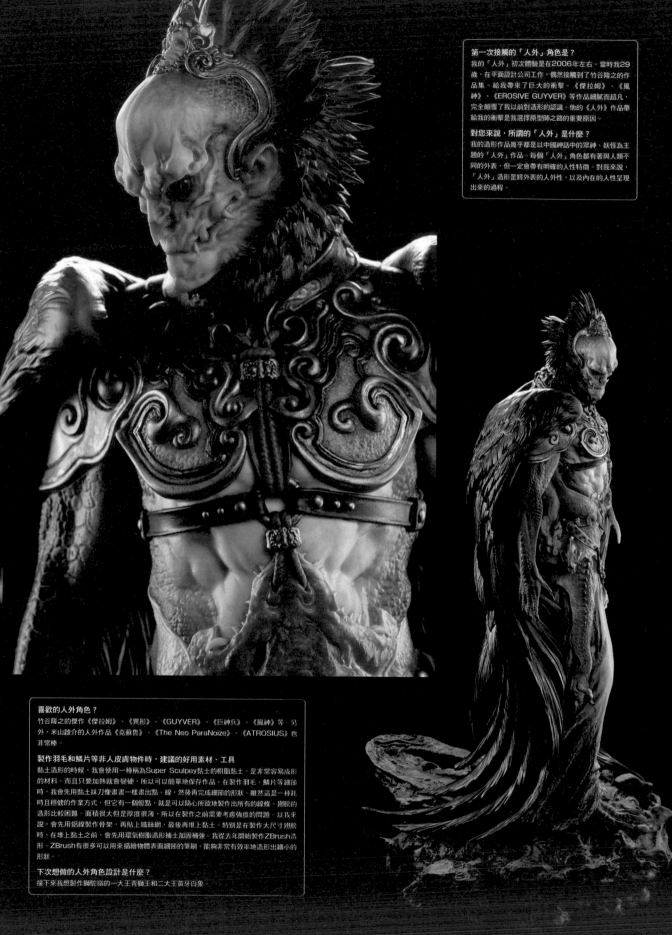

Origin: Manticore
Original Sculpture, 2016
■全高約 60cm
■素材：Super Sculpey黏土
■Photo：David Zhou
■猿猴的身體，毒蠍子的尾巴，像蝙蝠一樣的翅膀，還有一張老人的臉孔。「蠍尾獅」在波斯傳說中，是與獅身人面斯芬克斯類似的邪惡食人怪物。古代蠍尾獅是在古老土地上的沈靜森林中被發現的。現在存活下來的身高只有大約12英吋，為了保持身體比例的平衡，翅膀變小，尾巴也變得沒有威脅性。他們主要生活在掛在樹上的籠子裡，以樹木頂端的葉子和水果、花蕾、堅果等為食物。蠍尾獅是一種溫和而神秘的生物。他們不會說話，但擁有讀懂人心的力量，藉此預測即將要發生的事情。如此獨特的角色特徵，讓蠍尾獅成為王室最喜歡的寵物。

David Zhou

周世懿

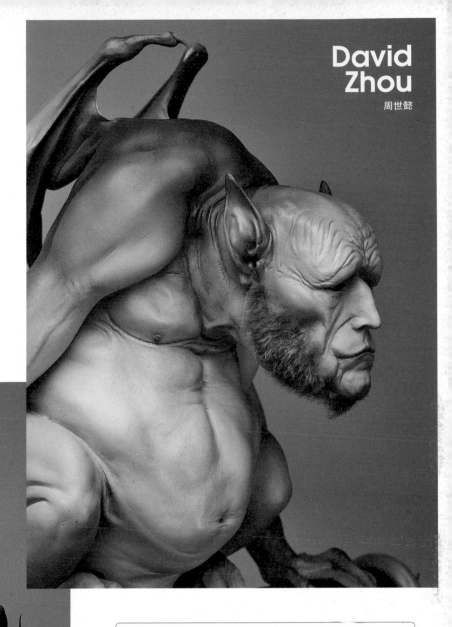

第一次接觸的「人外」角色是？
大學畢業後，當我大約27歲還是28歲的時候，第一次接觸到了動物雕塑，被那栩栩如生的動物雕塑作品所吸引，於是便開始了創作活動。

對您來說，所謂的「人外」是什麼？
對我來說，「人外」角色是具有人性特徵的創造生物。

喜歡的人外角色？
David Meng的《GOELIA》。

製作羽毛和鱗片等非人皮膚物件時，建議的好用素材、工具
我的材料是使用Super Sculpey黏土或NSP黏土。工具則是尖端較細的黏土抹刀。這些肌理的造形，雖然沒有特別可以介紹的技巧，但因為是需要不斷重覆的踏實作業，所以保持慎重小心與忍耐力是很重要的。

下次想做的人外角色設計是什麼？
下次我想做獨角獸。

周世懿（David Zhou）
動物雕塑家，概念設計師。造形野生動物和幻想生物的創作者。目前正製作著各種作品，包括不存在的生物標本系列的《起源》，以及微型動物系列的《掌中生命》等。
■受到影響（最喜歡的）電影、漫畫、動畫；電影《魔戒》、《哈利波特》、漫畫《七龍珠》、動畫《羅德斯島戰記》。
■一天的平均作業時間：5小時左右。

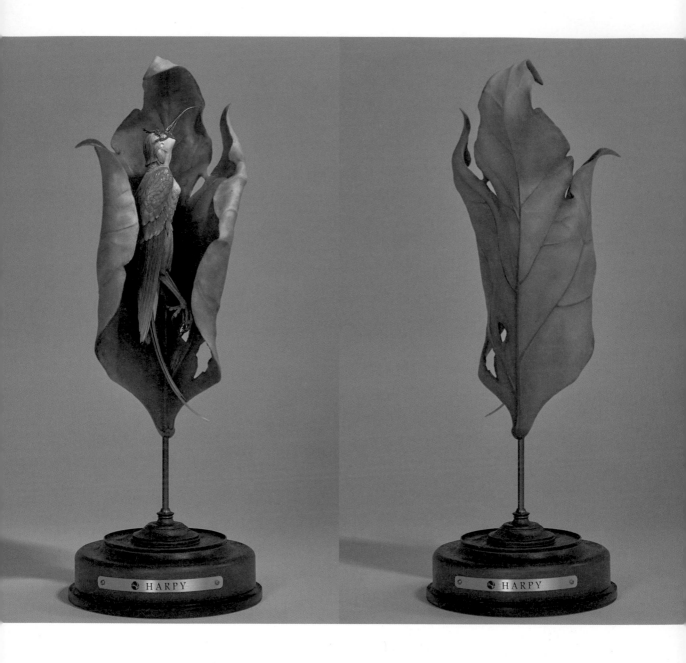

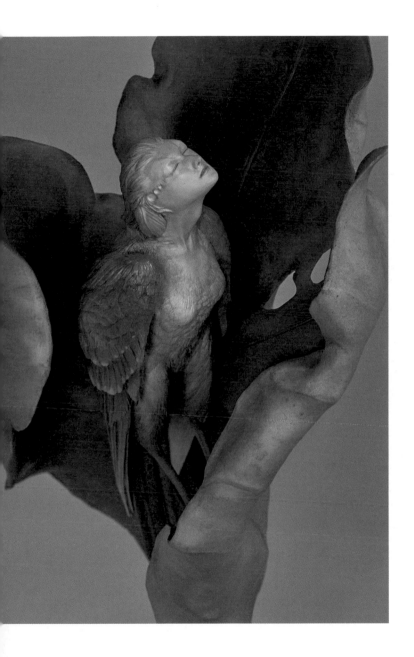

Origin: Harpy

Original Sculpture, 2019

■全高約41cm
■素材：Super Sculpey黏土
■Photo：David Zhou

■最近在中南美洲的熱帶雨林中，發現了作為妖精而聞名的「Harpy（鷹身女妖）」。他們有著類似人類的面孔，像蜂鳥一樣的小身體，覆蓋著明亮的金屬色羽毛，尾巴細長，個體的顏色各異。他們的翅膀又長又寬，可以飛行，但是他們的爪子也很靈活，可以從事各種活動。Harpy主要的食物是吸取植物的蜜汁。女性體型較大，是母系家長制，可能是比人類更古老的種族，而且在雕塑和鑄造方面有令人難以置信的高度技巧。Harpy們戴著細長的面具，用向下彎曲的虹吸管吸食花蜜。另外，他們還與一種稱為姆里尼亞的植物密切相關。這是肉質豐厚、顏色像樹葉一樣的植物，即使離開土壤也有很強的生命力。Harpy把姆里尼亞搬運到高高的樹頂上，建造成一個舒適的臥室。自從人類進入這塊大陸以來，Harpy的生活方式也隨之改變。他們對人類的態度從好奇心轉變為崇拜，而且人類的形象開始進一步體現在他們的部落圖騰中。

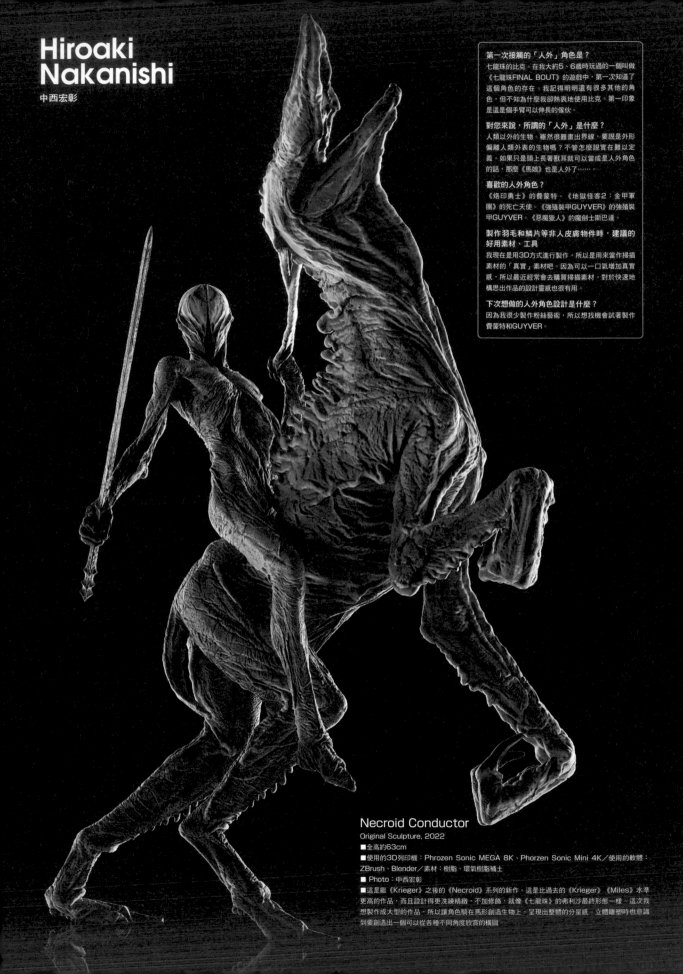

Hiroaki Nakanishi

中西宏彰

第一次接觸的「人外」角色是？
七龍珠的比克。在我大約5、6歲時玩過的一個叫做
《七龍珠FINAL BOUT》的遊戲中，第一次知道了
這個角色的存在。我記得明明還有很多其他的角
色，但不知為什麼我卻熱衷地使用比克。第一印象
是這是個手臂可以伸長的傢伙。

對您來說，所謂的「人外」是什麼？
人類以外的生物。雖然很難畫出界線，要說是外形
偏離人類外表的生物嗎？不管怎麼說實在難以定
義。如果只是頭上長著獸耳就可以當成是人外角色
的話，那麼《馬娘》也是人外了……。

喜歡的人外角色？
《烙印勇士》的費蒙特。《地獄怪客2：金甲軍
團》的死亡天使。《強殖裝甲GUYVER》的強殖裝
甲GUYVER。《惡魔獵人》的魔劍士斯巴達。

**製作羽毛和鱗片等非人皮膚物件時，建議的
好用素材、工具**
我現在是用3D方式進行製作。所以是用來當作掃描
素材的「真實」素材吧。因為可以一口氣增加真實
感，所以最近經常會去購買掃描素材。對於快速地
構思出作品的設計靈感也很有用。

下次想做的人外角色設計是什麼？
因為我很少製作粉絲藝術，所以想找機會試著製作
費蒙特和GUYVER。

Necroid Conductor
Original Sculpture, 2022
■全高約63cm
■使用的3D列印機：Phrozen Sonic MEGA 8K、Phorzen Sonic Mini 4K／使用的軟體：
ZBrush、Blender／素材：樹脂、環氧樹脂補土
■ Photo：中西宏彰
■這是繼《Krieger》之後的《Necroid》系列的新作。這是比過去的《Krieger》《Miles》水準
更高的作品，而且設計得更洗練精緻、不加修飾，就像《七龍珠》的弗利沙最終形態一樣。這次我
想製作成大型的作品，所以讓角色騎在馬形創造生物上，呈現出整體的分量感。立體雕塑時也意識
到要創造出一個可以從各種不同角度欣賞的構圖

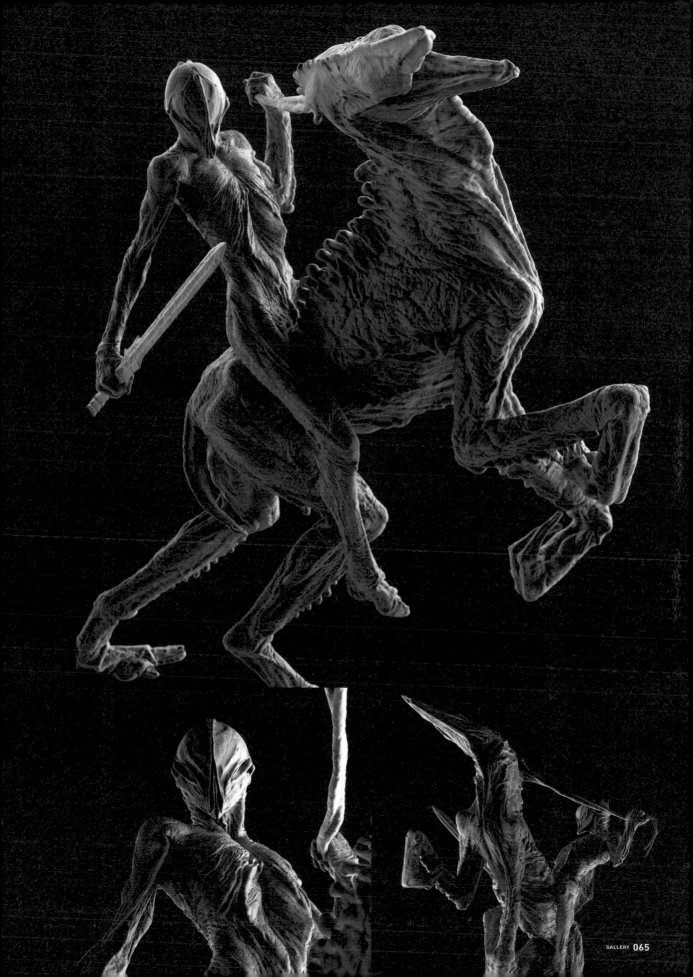

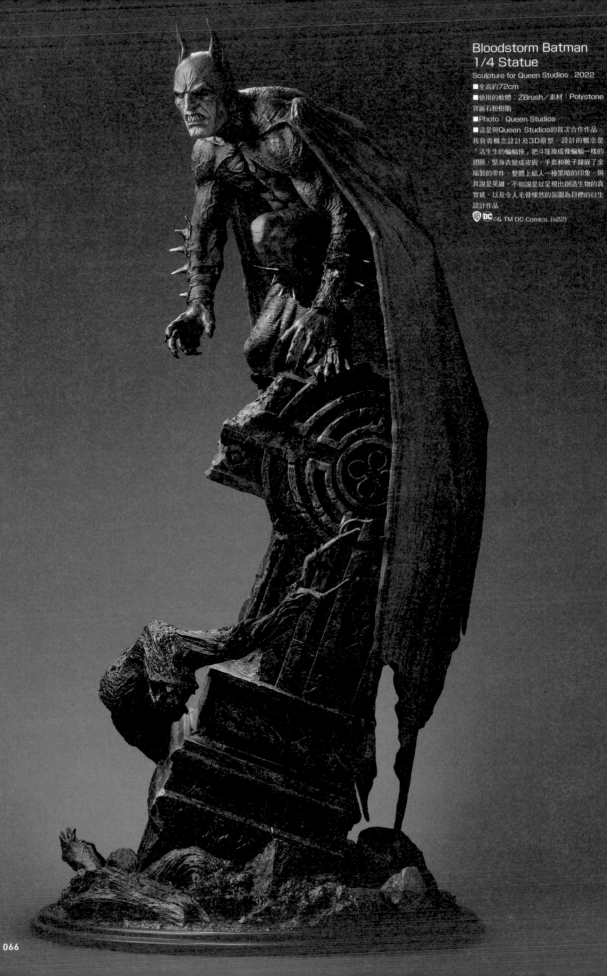

Bloodstorm Batman
1/4 Statue
Sculpture for Queen Studios . 2022

■全高約72cm

■使用的軟體：ZBrush／素材：Polystone
寶麗石粉樹脂

■Photo：Queen Studios

■這是與Queen Studios的首次合作作品，
我負責概念設計及3D原型。設計的概念是
「活生生的蝙蝠俠」把斗篷換成像蝙蝠一樣的
翅膀，緊身衣變成皮膚，手套和靴子鑲嵌了金
屬製的零件。整體上給人一種黑暗的印象。與
其說是英雄，不如說是以呈現出創造生物的真
實感，以及令人毛骨悚然的氛圍為目標的衍生
設計作品。

© & TM DC Comics. (s22)

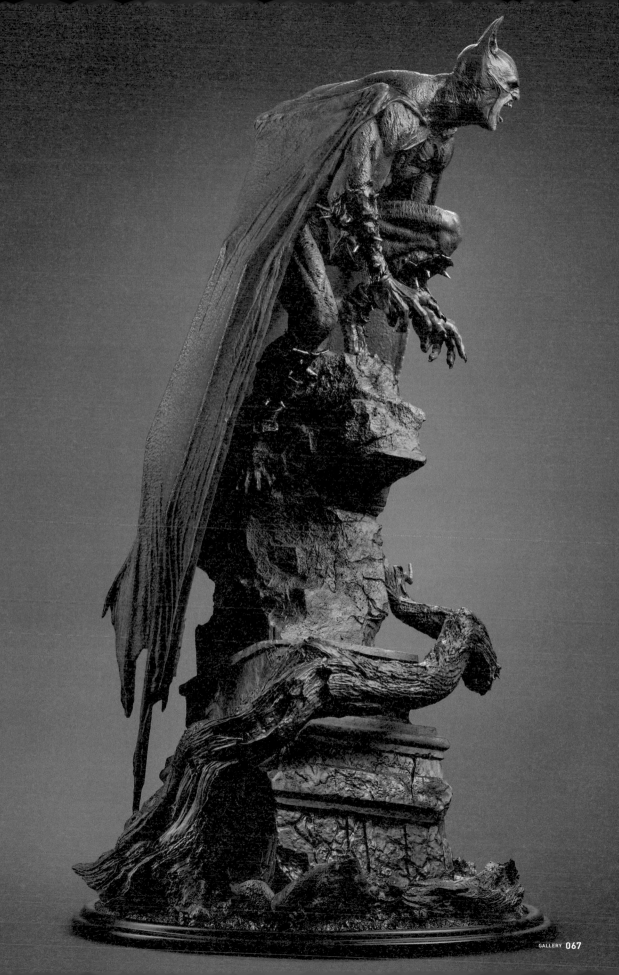

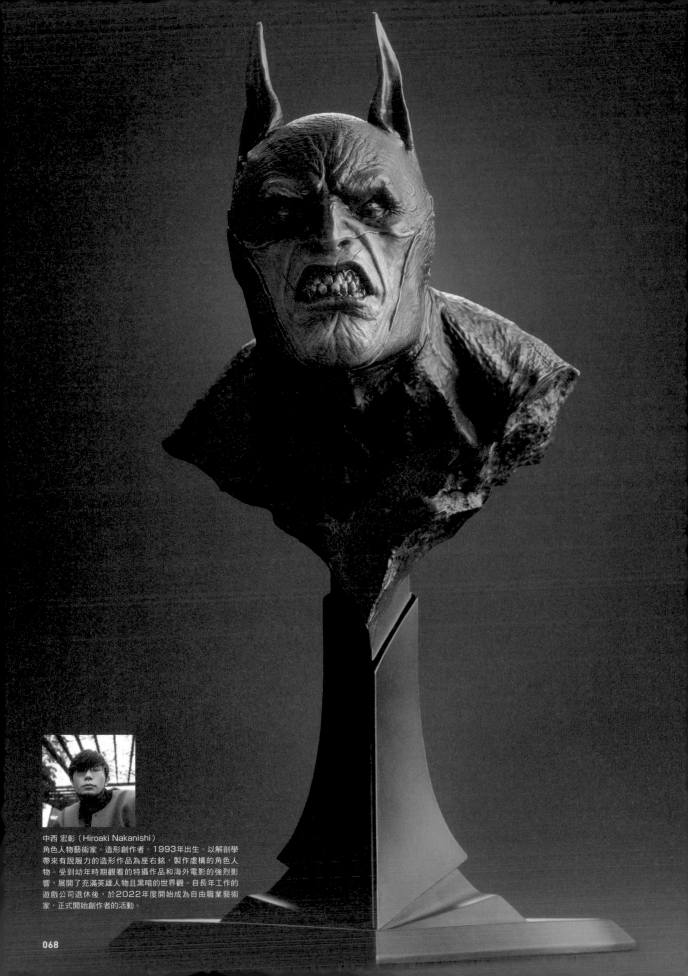

中西 宏彰（Hiroaki Nakanishi）
角色人物藝術家。造形創作者。1993年出生。以解剖學
帶來有說服力的造形作品為座右銘，製作虛構的角色人
物。受到幼年時期觀看的特攝作品和海外電影的強烈影
響，展開了充滿英雄人物且黑暗的世界觀。自長年工作的
遊戲公司退休後，於2022年度開始成為自由職業藝術
家，正式開始創作者的活動。

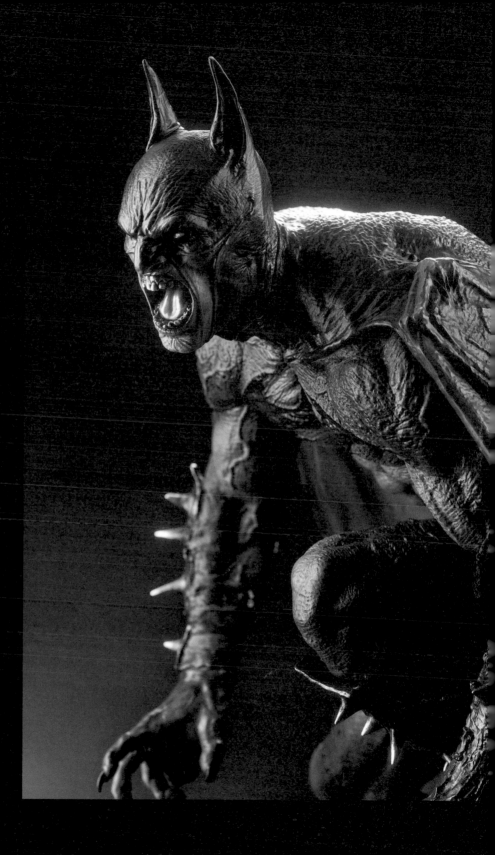

Shining Wizard@ Sawatika

シャイニングウィザード
＠澤近

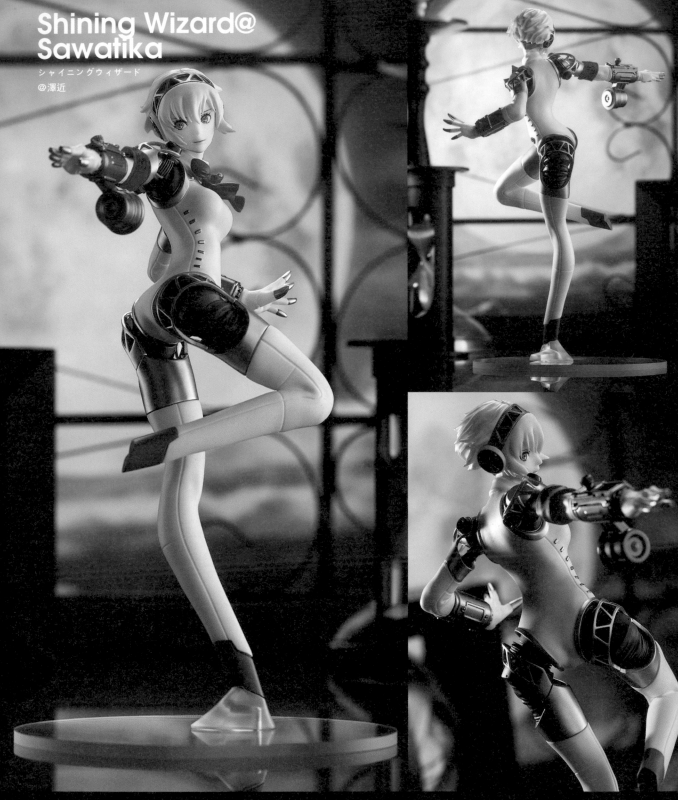

POP UP PARADE 埃癸斯

Sculpture for MAX FACTORY, 2022

■全高約17cm
■使用的3D列印機：Form2／使用的軟體：ZBrush／素材：Formlabs Clear v4
■Photo：VaistarStudio
■這個人物模型系列是以讓人不知不覺就出手購買的實惠價格，全高約17cm的容易擺飾的尺寸，以及快速送達消費者手中為目標的產品系列。題材來自青少年（Juvenile）冒險RPG《女神異聞錄3》，這是將桐條財團開發的對陰影特別鎮壓兵裝「埃癸斯」，以美麗可愛的表情，手持機槍預備射擊的酷帥形象製作出來的立體人像。

シャイニングウィザード＠澤近

Shining Wizard@Sawatika

小學的時候自從遇見了YMO（Yellow Magic Orchestra）和《月刊Hobby JAPAN》之後就傾倒於Techno音樂和GK套裝模型。1997年開始原型製作。1999年，以業餘攤主的身分第一次參加Wonder Festival。2008年成為株式會社MaxFactory所屬的原型師。代表作有《初音未來TYPE 2020》、《太陽的巫女 玉依姬》、《初音未來mebae Ver.》等等。

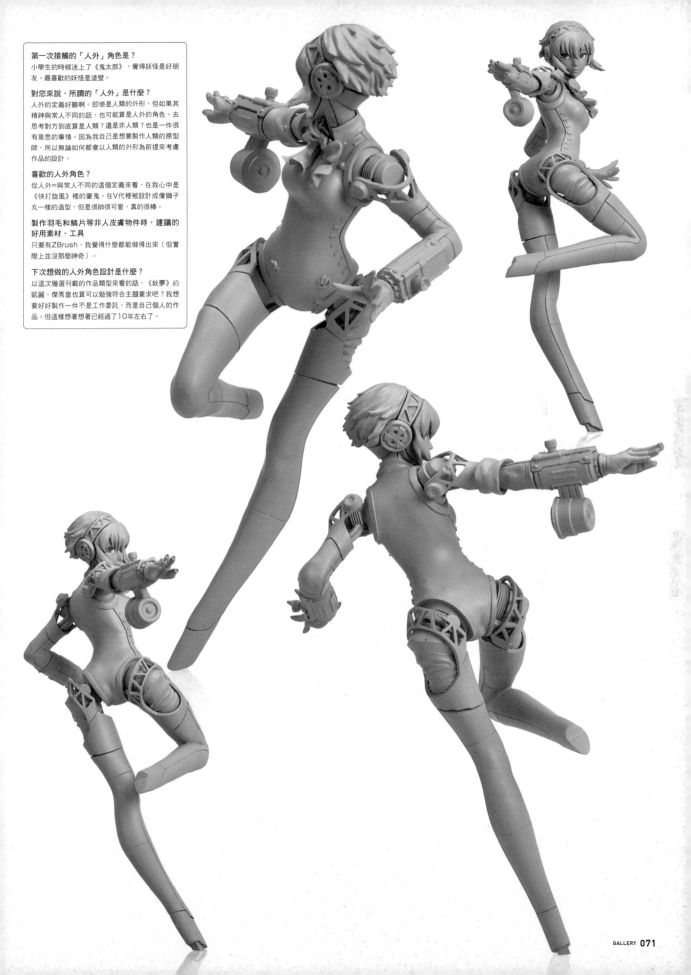

第一次接觸的「人外」角色是？
小學生的時候迷上了《鬼太郎》，覺得妖怪是好朋友。最喜歡的妖怪是塗壁。

對您來說，所謂的「人外」是什麼？
人外的定義好難啊。即使是人類的外形，但如果其精神與常人不同的話，也可能算是人外的角色。去思考對方到底算是人類？還是非人類？也是一件很有意思的事情。因為我自己是想要製作人類的原型師，所以無論如何都會以人類的外形為前提來考慮作品的設計。

喜歡的人外角色？
從人外＝與常人不同的這個定義來看，在我心中是《快打旋風》裡的豪鬼。在V代裡被設計成像獅子丸一樣的造型，但是很帥很可愛，真的很棒。

製作羽毛和鱗片等非人皮膚物件時，建議的好用素材、工具
只要有ZBrush，我覺得什麼都能做得出來（但實際上並沒那麼神奇）。

下次想做的人外角色設計是什麼？
以這次獲選刊載的作品類型來看的話，《銃夢》的凱麗、傑秀皇也算可以勉強符合主題要求吧？我想要好好製作一件不是工作委託，而是自己個人的作品。但這樣想著想著已經過了10年左右了。

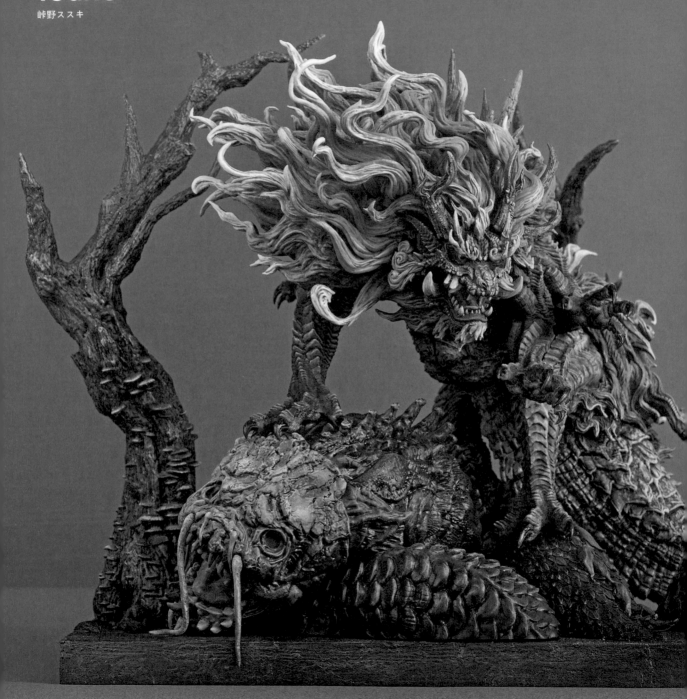

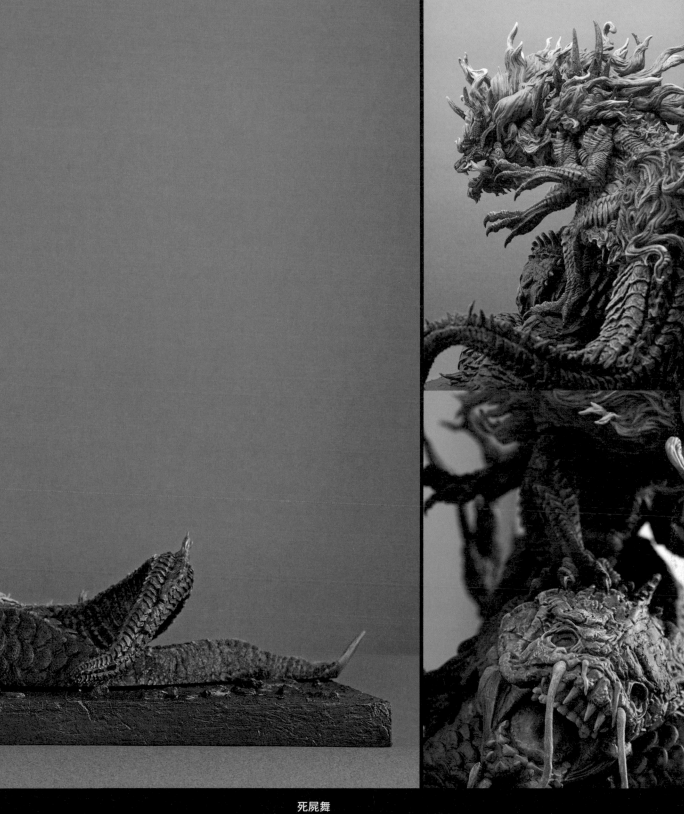

死屍舞
Original Sculpture, 2022
■ H20× W45cm
■使用的軟體：ZBrush／使用的列印機：Phrozen Sonic 4K

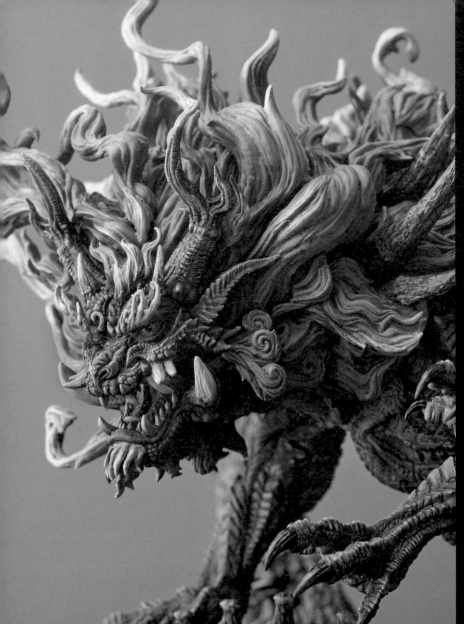

峠野ススキ
（Susuki Touno）
1994年10月4日出生。
在2017年的Wonder
Festival上觀看大山龍的造
形表演，被造形的世界所吸
引，開始了創作活動。二年
後的2019年首次參加了
Wonder Festival。之後
一直以怪獸和原創的創造生
物為主，進行空想生物造形
創作。現在則是除了商業原
型之外，同時也發表原創作
品及造形活動為中心進行活
動中。

第一次接觸的「人外」角色是？
在記憶中是一個叫做《遊☆戲☆王 怪獸之決門》的卡牌遊戲。3、4歲左右就接觸到了這個遊戲。因為還
是個孩子，所以也不知道規則，所以只是收集了喜歡的插畫的卡片。第一印象是「很帥」。因為遊戲王
裡有數不清的怪物角色，所以我記得只是看著圖畫就很開心了。這是到現在也對我產生影響的作品。

對您來說，所謂的「人外」是什麼？
我在製作作品的時候，經常會在無意識的狀態下，幻想出一個比人類更高等的存在。我總覺得這和以前
的人們在創造出神話與魔物時的感覺很接近。當我們在電影和動畫作品中看到未知的事物之時，雖然多
少會感到有點恐怖，同時還會感到興奮，心裡也會受到對方吸引。我認為，當恐怖和興奮這兩種相去甚
遠的感情結合起來後，會讓人產生著迷，並且更加突顯出角色的深奧魅力。因此，作為一個角色的創作
者，我認為一個「好的人外角色」是能夠給觀看者帶來心情上的反差的事物。

喜歡的人外角色？
在《遊☆戲☆王GX》登場的尤貝爾這個角色。雖然設計也不錯，但是角色性更好，我非常喜歡。進化
後，外型看起來像龍這點，實在太深得我心了！！

製作羽毛和鱗片等非人皮膚物件時，建議的好用素材、工具
鱗片和尖牙是參考實際存在的生物。沒有什麼憑空想像。或是什麼特別的做法。總之就是憑藉毅力努力
去製作。很抱歉沒能成為大家的參考……

下次想做的人外角色設計是什麼？
最近的作品中大多是粗獷的角色，所以想製作一些像人外英雄一樣的角色。可能是受到「新・超人力霸
王」的影響（笑）。

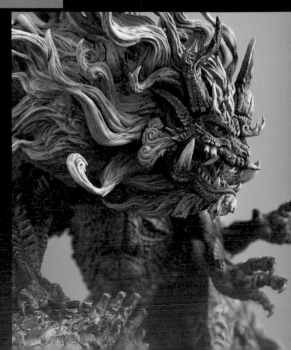

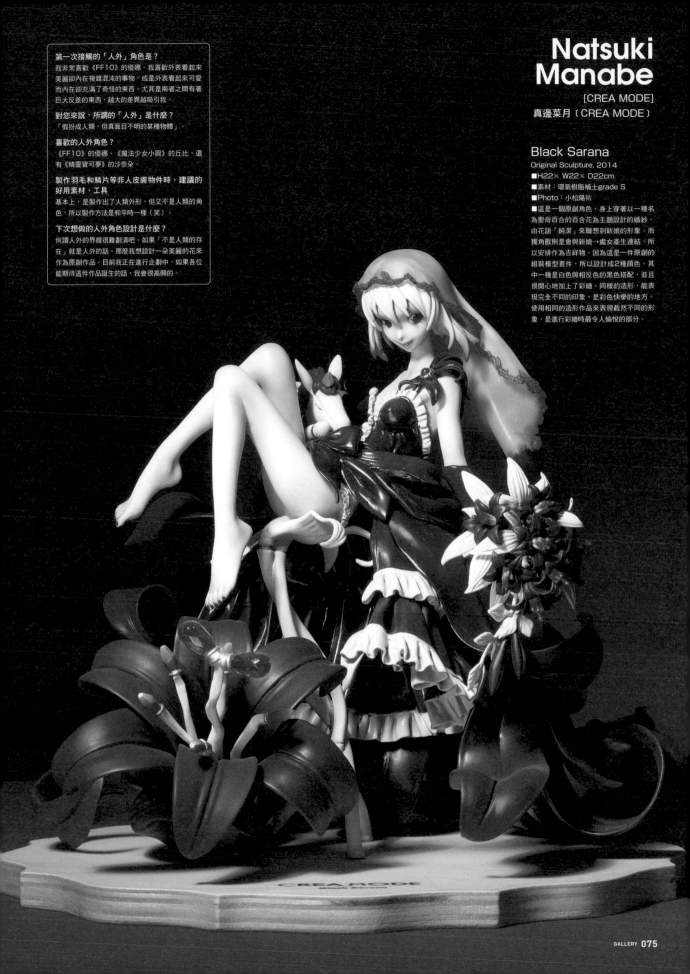

第一次接觸的「人外」角色是？
我非常喜歡《FF10》的優娜。我喜歡外表看起來美麗卻內在複雜混沌的事物，或是外表看起來可愛而內在卻充滿了奇怪的東西。尤其是兩者之間有著巨大反差的東西，越大的差異越吸引我。

對您來說，所謂的「人外」是什麼？
「假扮成人類，但真面目不明的某種物體」。

喜歡的人外角色？
《FF10》的優娜、《魔法少女小圓》的丘比、還有《精靈寶可夢》的沙奈朵。

製作羽毛和鱗片等非人皮膚物件時，建議的好用素材、工具
基本上，是製作出了人類外形，但又不是人類的角色，所以製作方法是和平時一樣（笑）。

下次想做的人外角色設計是什麼？
何謂人外的界線很難劃清吧。如果「不是人類的存在」就是人外的話，那麼我想設計一朵美麗的花來作為原創作品。目前我正在進行企劃中，如果各位能期待這件作品誕生的話，我會很高興的。

Natsuki Manabe

[CREA MODE]
真邊菜月〔CREA MODE〕

Black Sarana
Original Sculpture, 2014
■H22× W22× D22cm
■素材：環氧樹脂補土grade S
■Photo：小松陽祐
■這是一個原創角色，身上穿著以一種名為聖母百合的百合花為主題設計的婚紗。由花語「純潔」來聯想到新娘的形象。而獨角獸則是會與新娘→處女產生連結，所以安排作為吉祥物。因為這是一件原創的組裝模型套件，所以設計成2種顏色。其中一種是白色與相反色的黑色搭配，並且很開心地加上了彩繪。同樣的造形，能表現完全不同的印象，是彩色快樂的地方。使用相同的造形作品來表現截然不同的形象，是進行彩繪時最令人愉悅的部分。

CREA MODE

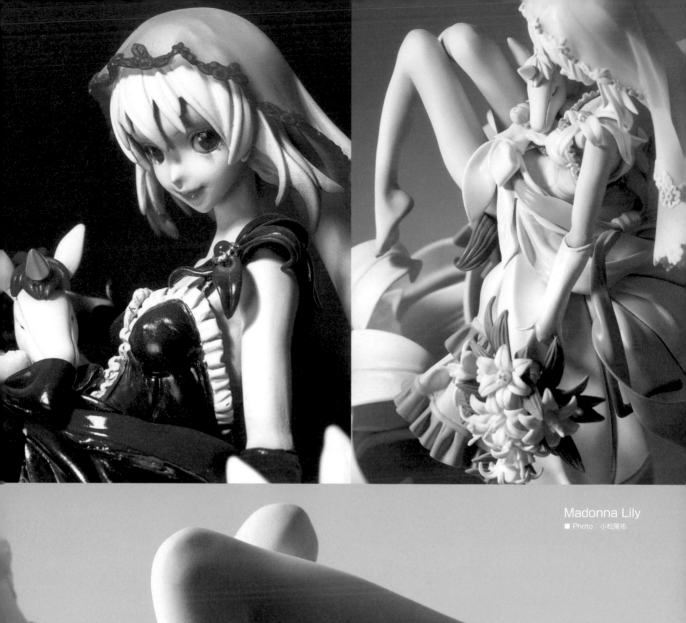

Madonna Lily
■ Photo：小松陽祐

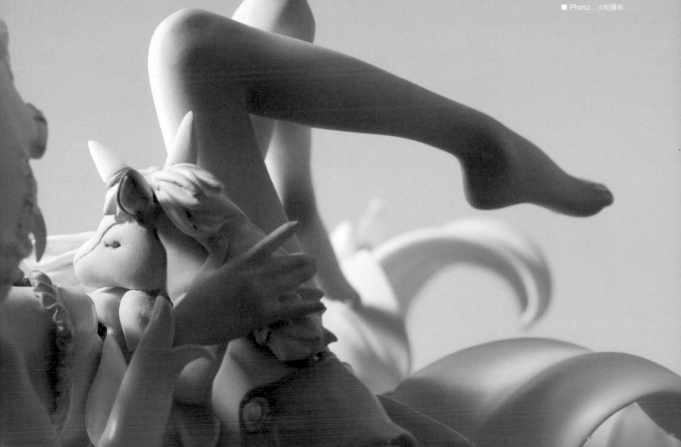

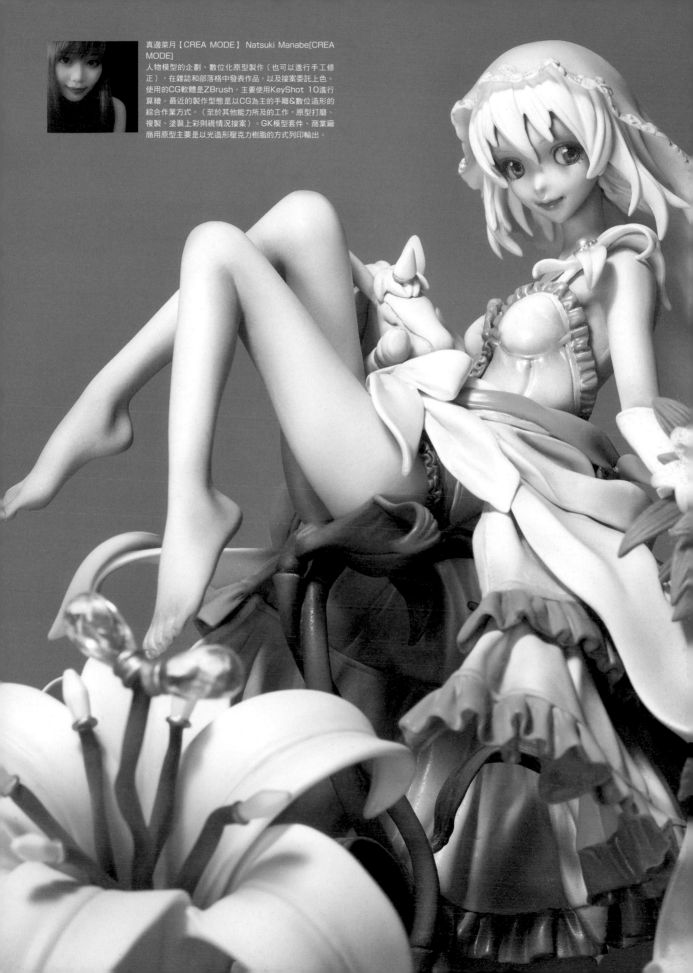

真邊菜月【CREA MODE】 Natsuki Manabe[CREA MODE]
人物模型的企劃、數位化原型製作（也可以進行手工修正），在雜誌和部落格中發表作品，以及接案委託上色。使用的CG軟體是ZBrush，主要使用KeyShot 10進行算繪。最近的製作型態是以CG為主的手雕&數位造形的綜合作業方式。（至於其他能力所及的工作，原型打磨、複製、塗裝上彩則視情況接案）。GK模型套件、商業廠商用原型主要是以光造形壓克力樹脂的方式列印輸出。

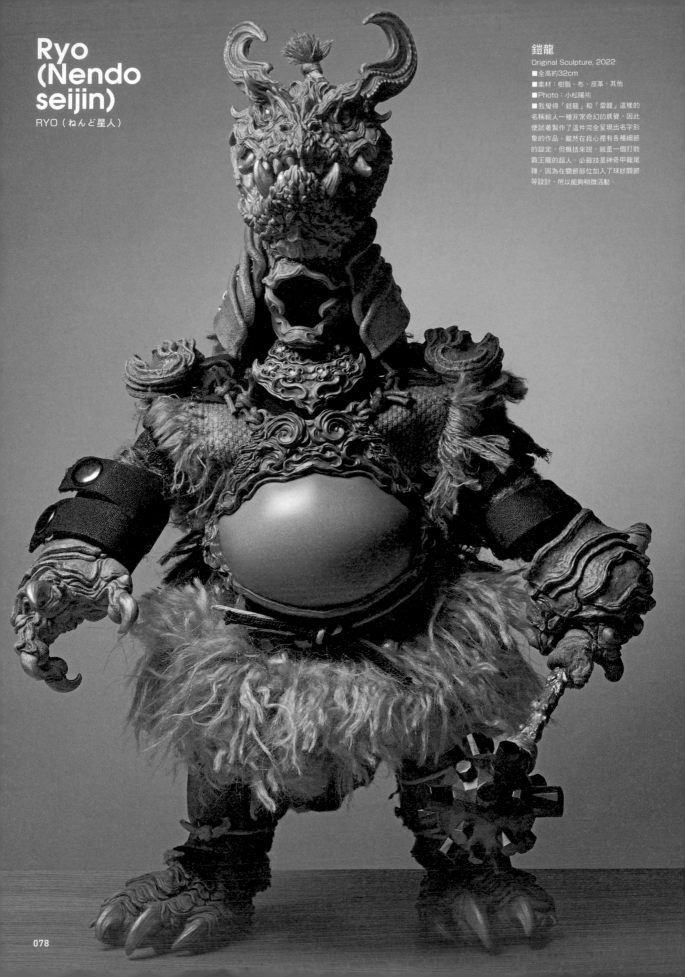

Ryo (Nendo seijin)
RYO（ねんど星人）

鎧龍
Original Sculpture, 2022
■全高約32cm
■素材：樹脂、布、皮革、其他
■Photo：小松陽祐
■我覺得「鎧龍」和「雷龍」這樣的名稱給人一種非常奇幻的感覺，因此便試著製作了這件完全呈現出名字形象的作品。雖然在我心裡有各種細節的設定，但概括來說，就是一個打敗霸王龍的超人。必殺技是神奇甲龍尾錘。因為在關節部位加入了球狀關節等設計，所以能夠稍微活動。

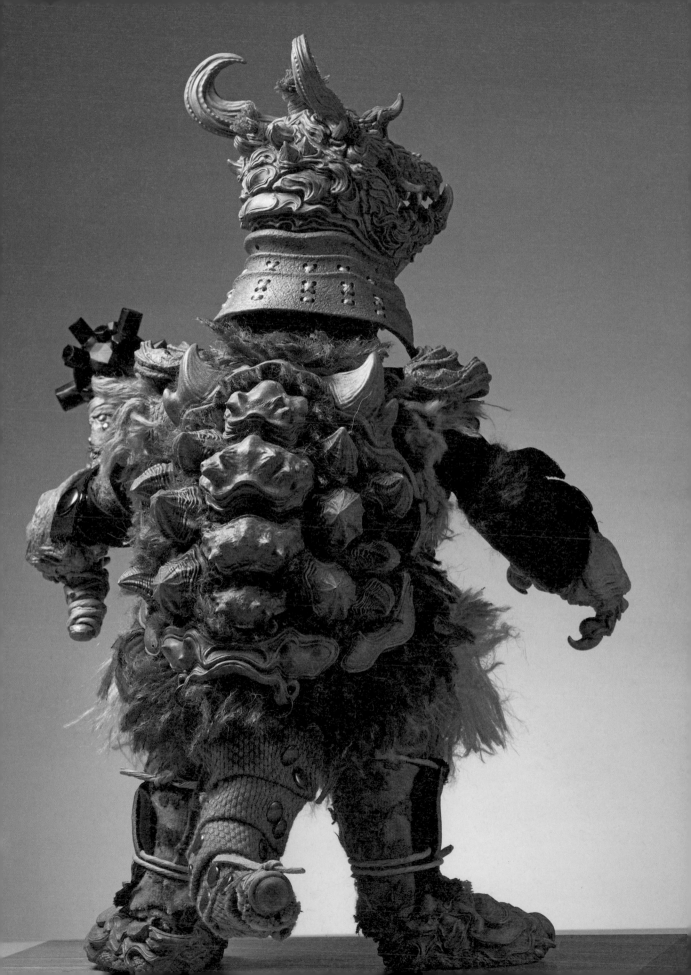

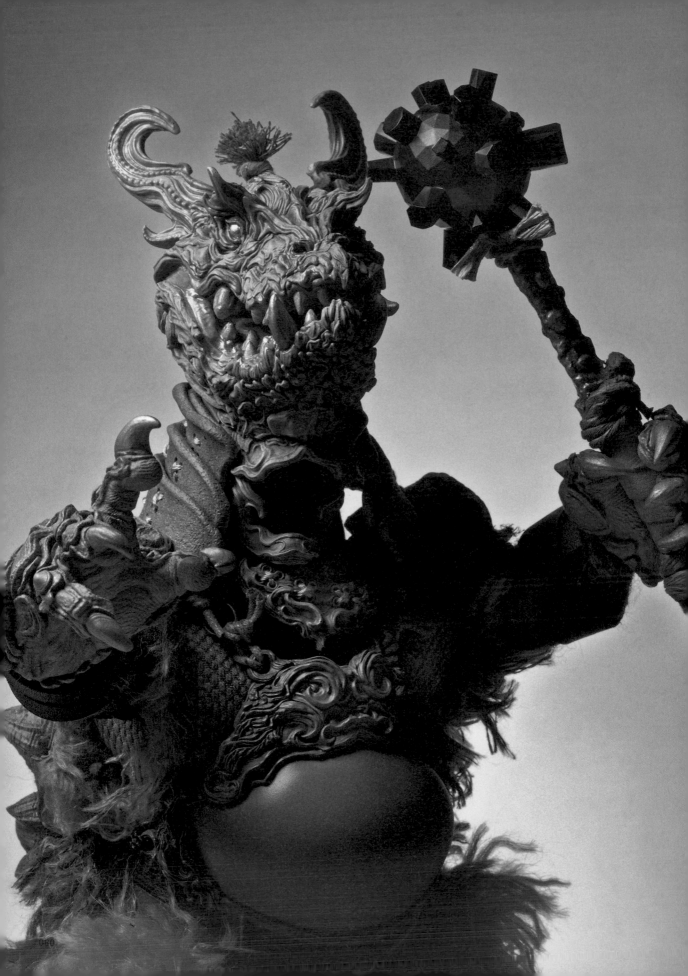

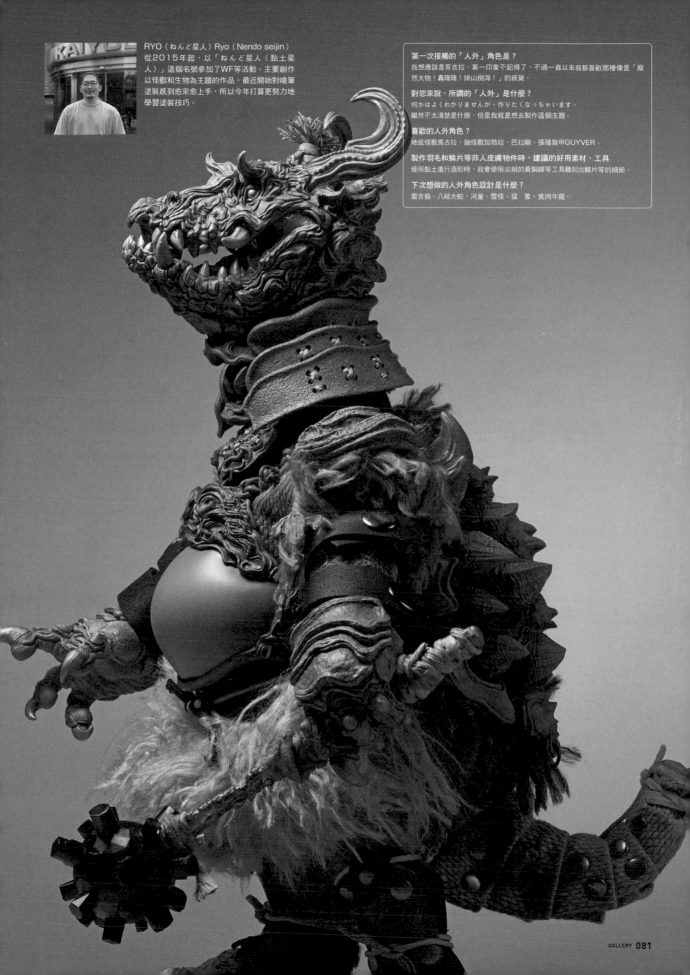

RYO（ねんど星人）Ryo（Nendo seijin）
從2015年起，以「ねんど星人（黏土星人）」這個名號參加了WF等活動。主要創作以怪獸和生物為主題的作品。最近開始對噴筆塗裝感到愈來愈上手，所以今年打算更努力地學習塗裝技巧。

第一次接觸的「人外」角色是？
我想應該是哥吉拉。第一印象不記得了，不過一直以來我都喜歡那種像是「龐然大物！轟隆隆！排山倒海！」的感覺。

對您來說，所謂的「人外」是什麼？
何かはよくわかりませんが、作りたくなっちゃいます。
雖然不太清楚是什麼，但是我就是想去製作這個主題。

喜歡的人外角色？
地底怪獸馬古拉、鈾怪獸加勃拉、巴拉剛、張殖裝甲GUYVER。

製作羽毛和鱗片等非人皮膚物件時，建議的好用素材、工具
使用黏土進行造形時，我會使用尖銳的黃銅線等工具雕刻出鱗片等的細節。

下次想做的人外角色設計是什麼？
雷吉翁、八岐大蛇、河童、雪怪、猛　象、食肉牛龍。

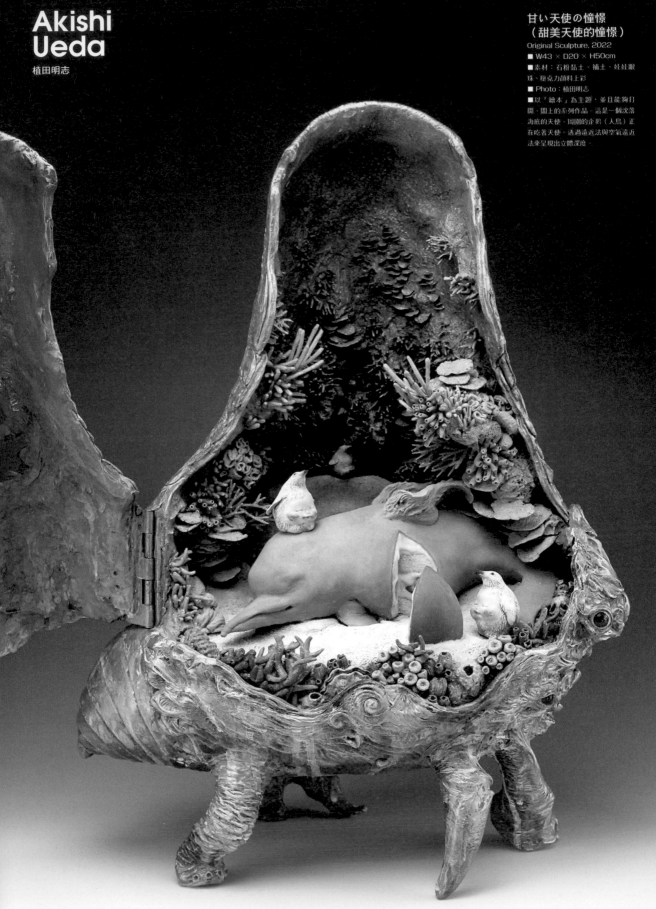

Akishi Ueda

植田明志

甘い天使の憧憬
（甜美天使的憧憬）
Original Sculpture, 2022
■ W43 × D20 × H50cm
■素材：石粉黏土、補土、娃娃眼
珠、壓克力顏料上彩
■ Photo：植田明志
■以「繪本」為主題，並且能夠打
開、闔上的系列作品。這是一個沈落
海底的天使。周圍的金鯃（人鳥）正
在吃著天使。透過遠近法與空氣遠近
法來呈現出立體深度。

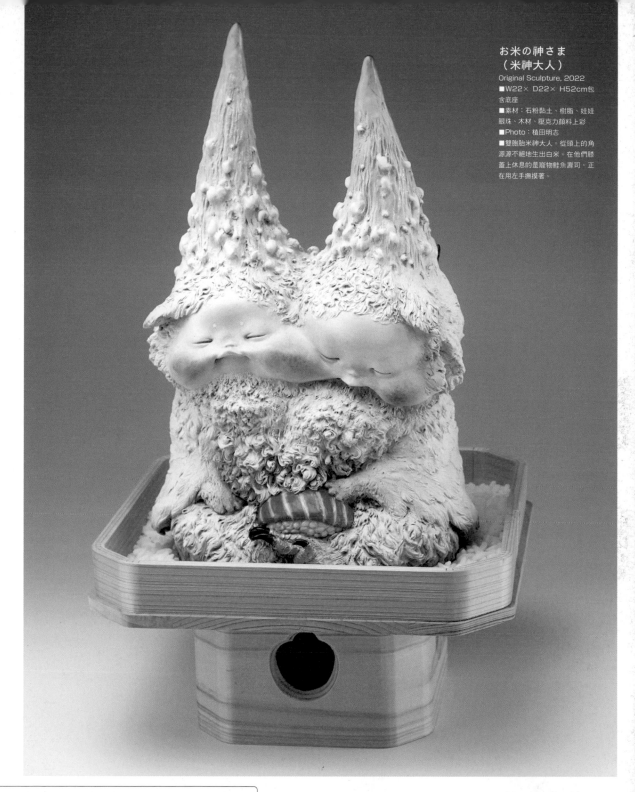

お米の神さま
（米神大人）

Original Sculpture, 2022
■W22× D22× H52cm包
含底座
■素材：石粉黏土、樹脂、娃娃
眼珠、木材、壓克力顏料上彩
■Photo：植田明志
■雙胞胎米神大人。從頭上的角
源源不絕地生出白米。在他們膝
蓋上休息的是寵物鮭魚壽司。正
在用左手撫摸著。

第一次接觸的「人外」角色是？
H・R・吉格爾的《異形》。小學生的時候在電視影院《金曜ロードショー》上看到的。

對您來說，所謂的「人外」是什麼？
可怕又可愛的事物。

喜歡的人外角色？
新生異形（Newborn）。

製作羽毛和鱗片等非人皮膚物件時，建議的好用素材、工具
黏土。

下次想做的人外角色設計是什麼？
《探險活寶》中的角色！

植田明志（Akishi Ueda）
1991年生。
創作主題為記憶與夢想，作品隱約流露哀傷的氛
圍。自幼受美術、音樂和電影的薰陶，以普普超
現實主義為主軸，透過各種風格和元素，表現出
可愛甚至奇幻的巨大生物。
主要在日本活動，然而在2019年於世界藝術競
賽「Beautiful Bizarre Art Prize」雕刻類獲得
第一名後，正式進入歐美藝術圈展開活動，還成功在亞洲的美術館舉辦個展
「祈跡」（中國北京）。
2021年因腦血管破裂住院，恢復後視力稍微受損。

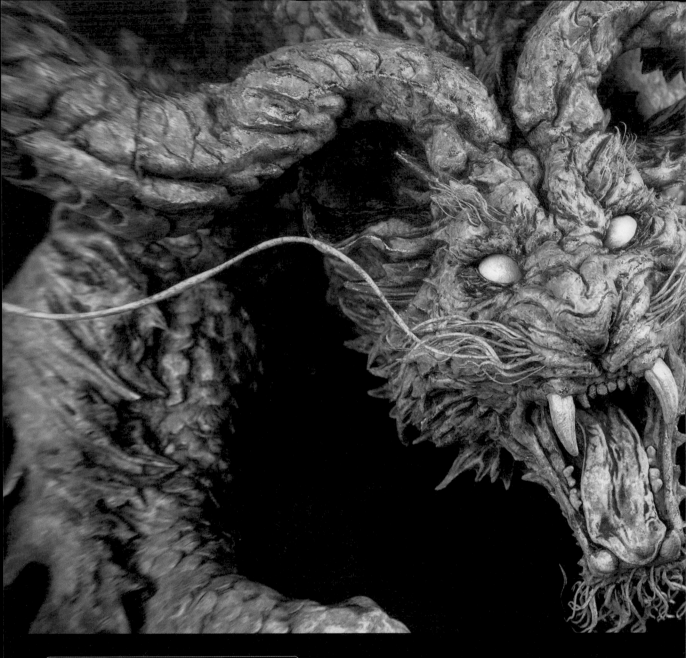

第一次接觸的「人外」角色是？
我記得在我幼小的時候，經常看《靈異教師神眉》。因此那個霸鬼的形象現在仍
然深深地印在我的腦海中，是我非常喜愛的其中一個主題。我覺得這個角色酷得
純粹，而且當時還小的我也是這樣想的。

對您來說，所謂的「人外」是什麼？
我的印象是極為偏向妖怪的形象。在我的童年時代，學校裡流行著各種怪談和都
市傳說，特別是像裂口女這樣的故事，當時非常令人害怕。

喜歡的人外角色？
《機動武鬥傳G鋼彈》的惡魔鋼彈。雖然是鋼彈，但這款「惡魔鋼彈」感覺更像是
一種創作生物，我非常喜歡它。歷代鋼彈作品中這是我最喜歡的系列。

製作羽毛和鱗片等非人皮膚物件時，建議的好用素材、工具
在製作鱗片時，有使用手工雕刻的方式，也有使用Alpha或Displacement筆刷
的方式。但這兩種方法都需要注意整體平衡和氛圍，因此沒有一種絕對正確的方
法。

下次想做的人外角色設計是什麼？
果然我還是很喜歡日本妖怪的主題，所以想試著去製作各式各樣的妖怪設計。

岡田恵太（Keita Okada）
數位雕塑創作者，3D概念藝術家。株式會社Villard董事
長。主要從事與日本國內外造形相關的工作，以《魔物獵
人》的Creator's Model系列與《惡靈古堡：無盡闇黑》
為首，主要從事影像、遊戲、電視廣告等創作生物的概念
藝術、模型製作等
https://www.artstation.com/yuzuki

Keita Okada
岡田惠太

龍虎
～Dragon tiger～
Original Sculpture, 2022
■ 使用的軟體：ZBrush
■ 我製作了一隻加入了龍的元素的老虎，營造出一種威嚴的氛圍。這隻老虎不太像現實中的虎，更像是一種幻獸。身上纏繞著如龍一般的鬍鬚和鱗片。

滑瓢
～Nurarihyon～
Original Sculpture, 2022
■ 使用的軟體：ZBrush
■ 這件作品結合了日本妖怪中著名的「滑瓢（ぬらりひょん）」和「餓者髑髏（がしゃどくろ）」。因為滑瓢在漫畫和動畫中通常被描繪成一個「頭目首領」的形象，所以我想讓它看來像是正在指揮著餓者髑髏般的氛圍。

Marin
万凜

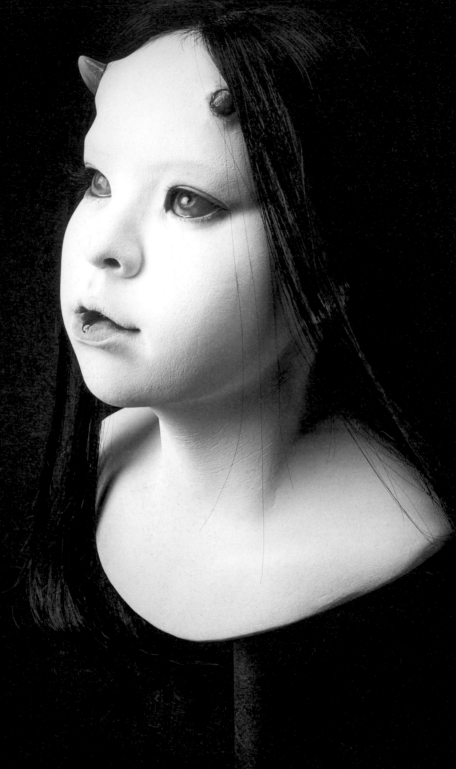

覺醒
Original Sculpture,2020
■全高約 30cm
■素材：透明PE樹脂、人工毛髮、
木材
■Photo：Kyo Naramura
■初次嘗到鮮血的滋味，喚醒了少女
內心的鬼神。她頭上剛長出來的新生
角滲出了紅色，充血的純真眼神透露
出讓人感到心疼不捨以及溫度的感
覺。這件作品將她覺醒過來的那一瞬
間以立體的方式呈現出來了

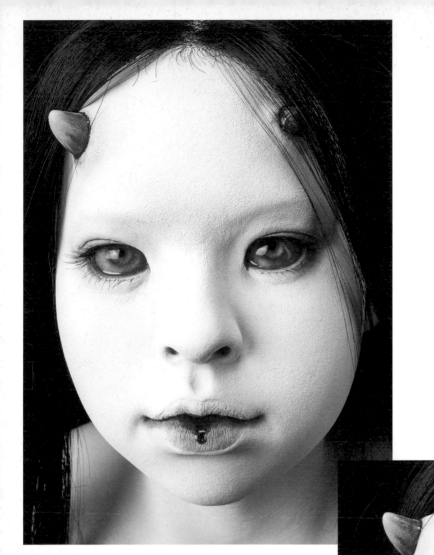

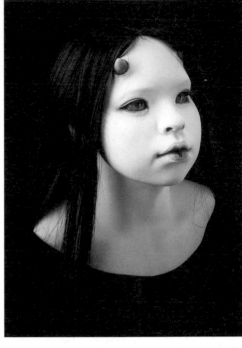

第一次接觸的「人外」角色是？
我大約三歲的時候，一遍又一遍地觀看了動畫《吸血鬼獵人D》。當時我非常喜歡那個非常美形、非常帥氣的主人公D。這部作品是我成為吸血鬼迷的契機。

對您來說，所謂的「人外」是什麼？
是一種異質而高貴的存在，並且永遠不可能與人類共存。

喜歡的人外角色？
出自《異形》、《決戰異世界：進化時代》的馬庫斯、《刀鋒戰士2》的新型異種。

製作羽毛和鱗片等非人皮膚物件時，建議的好用素材、工具
我開發了一款極小、極細的鋼絲工具。請一定要試試這個「Marin+Tool」！

下次想做的人外角色設計是什麼？
裂口女。

万凜（Marin）
特殊造形創作者。原型師。以「既美麗又可怕」為主題，製作了幽靈、亡靈、妖怪等女性角色為題材的作品。從小就喜歡恐怖電影，對特殊化妝感興趣，學習特殊化妝的技法，並活用在現在的作品中。除了造形本身之外，就連假髮、眼珠、牙齒、服裝都是自己親手製作的。請一定要近距離觀看她的作品。
受影響的（最喜歡的）電影、漫畫、動畫：恐怖電影《吸血鬼就在隔壁》《House》是我熱愛的作品。
平均一天的作業時間：因為原創作品的作業都是短時間集中進行較多，大約8～10小時左右。耗時1～3個月完成一件作品。

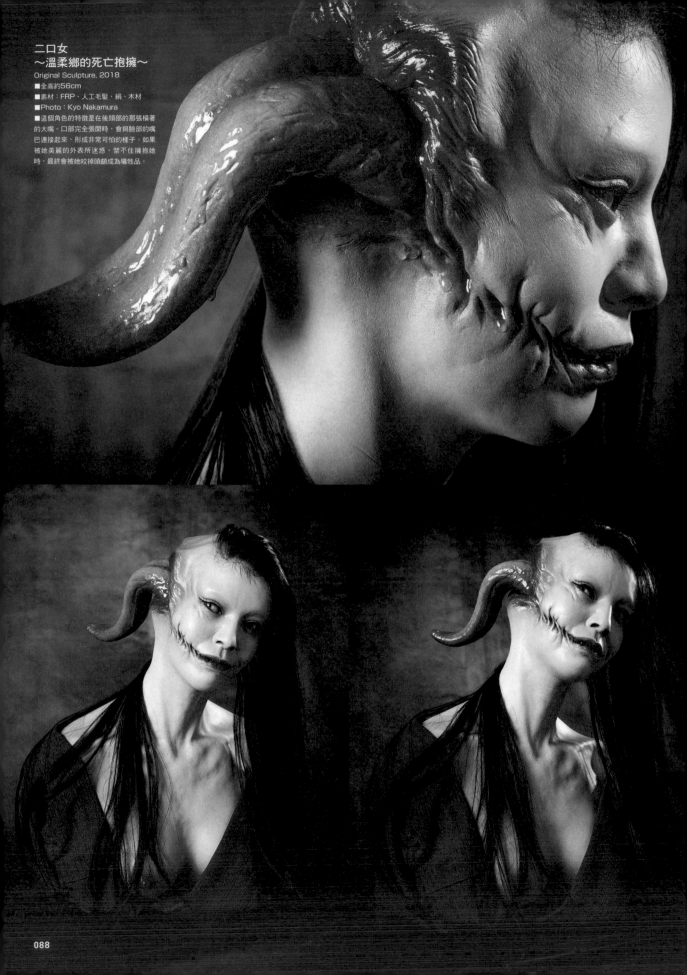

二口女
～溫柔鄉的死亡抱擁～
Original Sculpture, 2018
■全高約56cm
■素材：FRP、人工毛髮、絹、木材
■Photo：Kyo Nakamura
■這個角色的特徵是在後頭部的那張橫著的大嘴。口部完全張開時，會與臉部的嘴巴連接起來，形成非常可怕的樣子。如果被她美麗的外表所迷惑，禁不住擁抱她時，最終會被她咬掉頭顱成為犧牲品。

Pyromania（左）

Original Ring, 2016

■長5.9 ×寬3cm

■素材：Silver 925 、Copper、Brass、CZ

■Photo：小松陽祐

■我想要表現一種像是人骨正在逐漸增生肉體的感覺，因此進行了這個創作。

這是以火之精靈伊弗利特為模特兒，故事背景是一個以人骨為媒介，受到召喚而出現的惡魔。然而，這些故事情節都是在創作途中才加入的。正面是銅製的臉部，兩側則是Silver材質的人骨部分。

構成：全部8個零件+CZ1石

FANATIC BELIEVER Invert（右）

Original Ring, 2015

■長3.4×寬3.1cm

■素材：Silver925、Copper、Brass、CZ

■Photo：小松陽祐

■除此之外，還有一個戒指作品名為「FANATIC BELIEVER（狂信者）」，是在一副反轉面孔的骷髏加上紋身設計裝飾的設計。這個作品表達了一個由於狂信過度導致反轉（Invert），反而遭到惡魔附身的故事。

構成：全部6個零件+CZ1石

Blind Rabbit
Taku Uchiyama

BLIND RABBIT 內山 卓

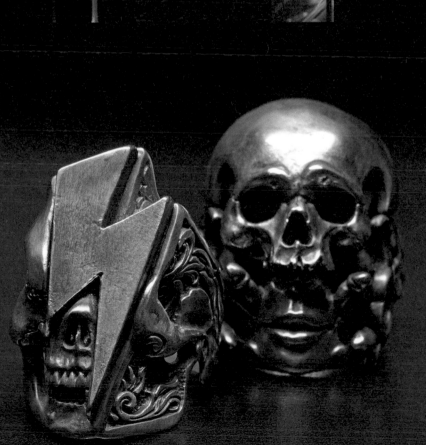

RAIZIN（左）

Original Ring, 2020

■長3.6×寬2.2cm

■素材：Silver 925、Brass

■Photo：小松陽祐

■這款戒指是在Silver的骷髏正面加上了黃銅製的閃電符號造型。閃電符號常用於強大、衝擊、啟示等意義，也代表豐收時帶來雨水的象徵，所以側面加入了讓人感受到生命力的植物造型雕刻。

構成：全部3個零件

Sorter（右）

Original Ring, 2019

■長3.7×寬2.6cm

■素材：Silver 925、Copper、Brass

■Photo：小松陽祐

■我想要製作一個戴著頭盔的骷髏，並且在頭盔和臉之間留出一個空隙。設計靈感來自北歐神話中的女武神瓦爾基里。但這是在製作過程中才臨時加入了這個設定。女武神瓦爾基里是一個半神，會在戰場上挑選強者，將他們帶到瓦爾哈拉大廳作為神兵。因此，這個人物原型作品的名字叫做「Sorter」（挑選者）。由於鎧甲頭盔與底層之間留有間隙，因此可以看到黃銅的骷髏頭盔下方的Silver骷髏。

構成：全部6個零件

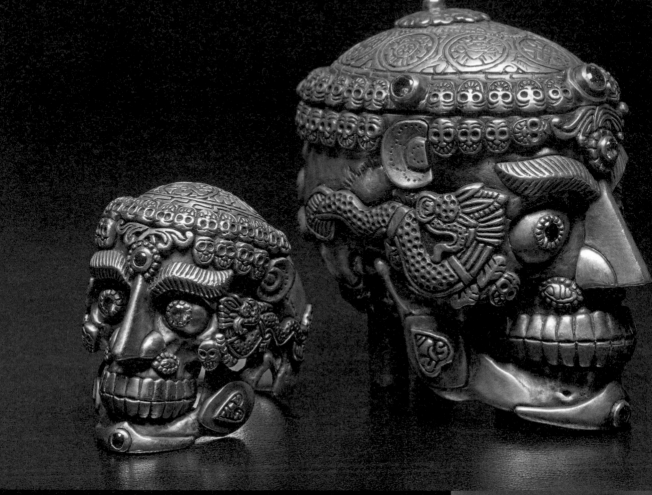

Tibetan Skull Ring
Original Ring, 2012
■長3.2×寬2.5cm
■素材：Silver925、Copper、Brass
■Photo：小松陽祐
■這是藏傳密宗的法器，藏傳骷髏戒指。當時在首次
參展Wonder Festival時，我想要做一件在廣闊會場
中吸引大家目光的作品，因此製作了這件作品。本來
當時我製作的作品多為單一零件的裝飾品，而這件作
品成為了一個轉折點，後來我開始製作了更多的多零
件組合的作品。
構成：全部12個零件+CZ4石

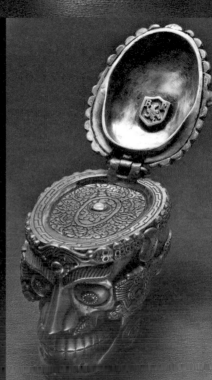

Prayer of Tibet Silver base version
Original Sculpture, 2014
■長4.8 × 寬3.2cm
■素材：Silver925、Copper、Brass、Turquoise、CZ
■Photo：小松陽祐
■這是仿造藏傳佛教法器「藏傳骷髏」為主題製作的物件。據說真正的法器
是用高僧的頭骨製作而成，並將酒注入頭頂部的骷髏杯嘎巴拉碗，藉由在儀
式中飲用此酒可繼承先人的智慧。也有將Silver零件和Brass零件反過來的
Brass base version。
構成：全部26個零件+CZ8石、Turquoise1石

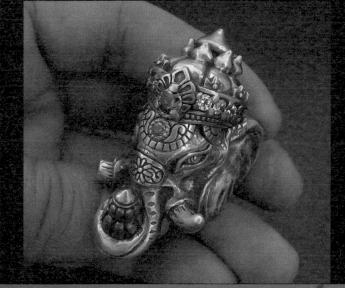

Ganesha Ring
Original Ring, 2015
■長約5.0×寬約2.8cm
■Silver925、Brass、CZ
■Photo：內山 卓
■客戶委託設計的客製化單件戒指，客戶只給予戒指上要有迦尼薩象頭神的指示。由於設計重點只有大象的臉部這個元素，為了不讓戒指看起來只是一個經過裝飾的象頭，在設計上強調了較華麗的裝飾特徵，並讓眼睛成為印象深刻的焦點。
構成：全部8個零件＋CZ8石
※目前已經停止接受客製化訂單。

第一次接觸的「人外」角色是？
對於人外角色，最深刻的印象就是在我幼稚園時期看到的《超人力霸王》。我特別喜歡怪獸，甚至一度沉迷於收集怪獸橡皮擦。稍微長大一些，到小學時，我就開始喜歡《金肉人》的超人，超人的身型大小與怪獸不同，相對容易想像，比如阿修羅人的身高是203cm，太陽人的身高是300cm，而附近的自動販賣機大概只有180cm高…像這樣的感覺，我會去想像如果這些角色真的存在的話，會是怎樣的情況？感到十分興奮。另外，我也非常喜歡ネクロス的要塞(死靈要塞)食玩巧克力的附贈橡皮擦等贈品。

對您來說，所謂的「人外」是什麼？
自由自在的創作，創造出現實中不存在的生物，自己也可以製作出來的作品，以及仿效神的創作物。

喜歡的人外角色？
我認為《金肉人》中出現的阿修羅人是歷代漫畫角色No.1的設計。還有《眼鏡蛇》中的水晶人、超人力霸王貝利亞等等。

製作羽毛和鱗片等非人皮膚物件時，建議的好用素材、工具
將牙科技工使用的牙科鑄造蠟(CARVING WAX)，以蠟雕用的雕刻刀或是縫紉針配合不同用途加工成零件後，再用精密手鋸沾取後安裝上去。

下次想做的人外角色設計是什麼？
基本上我想要製作的是以銀(白色)、黃銅(黃色)和銅(紅色)的組合為主的設計，這樣的設計會非常醒目。例如，可以參考佛教藝術中的猴等元素，以華麗的風格來呈現，這樣應該會很有趣吧。

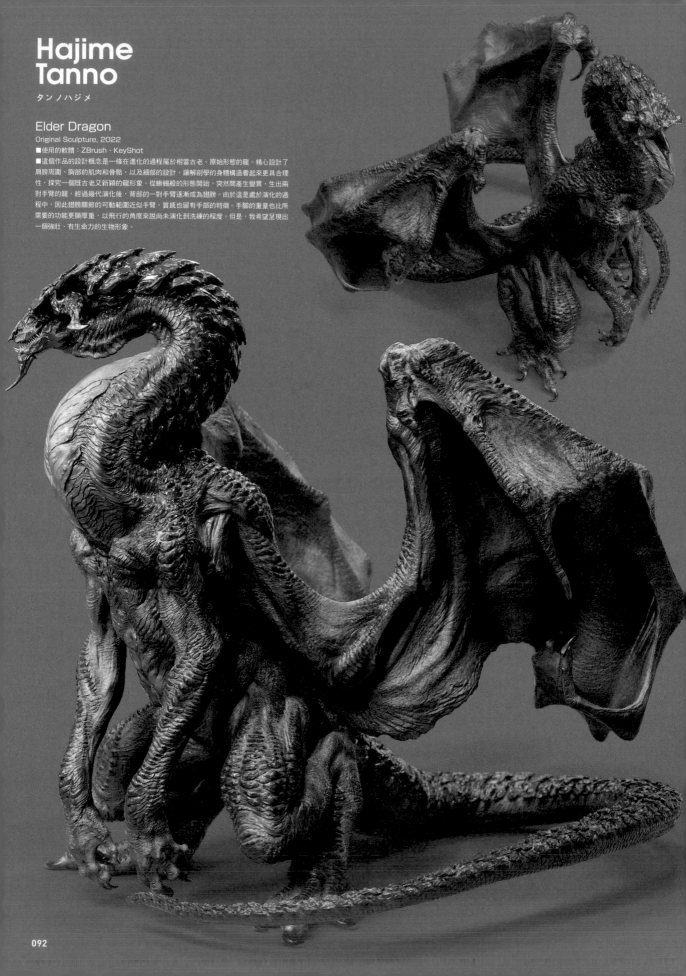

Hajime Tanno

タンノハジメ

Elder Dragon
Original Sculpture, 2022
■使用的軟體：ZBrush、KeyShot
■這個作品的設計概念是一條在進化的過程屬於相當古老、原始形態的龍。精心設計了肩膀周圍、胸部的肌肉和骨骼，以及細部的設計，讓解剖學的身體構造看起來更具合理性，探究一個既古老又新穎的龍形象。從蜥蜴般的形態開始，突然間產生變異，生出兩對手臂的龍，經過幾代演化後，背部的一對手臂逐漸成為翅膀。由於這是處於演化的過程中，因此翅膀關節的可動範圍近似手臂，質感也留有手部的特徵。手腳的重量也比所需要的功能更顯厚重，以飛行的角度來說尚未演化到洗練的程度。但是，我希望呈現出一個強壯、有生命力的生物形象。

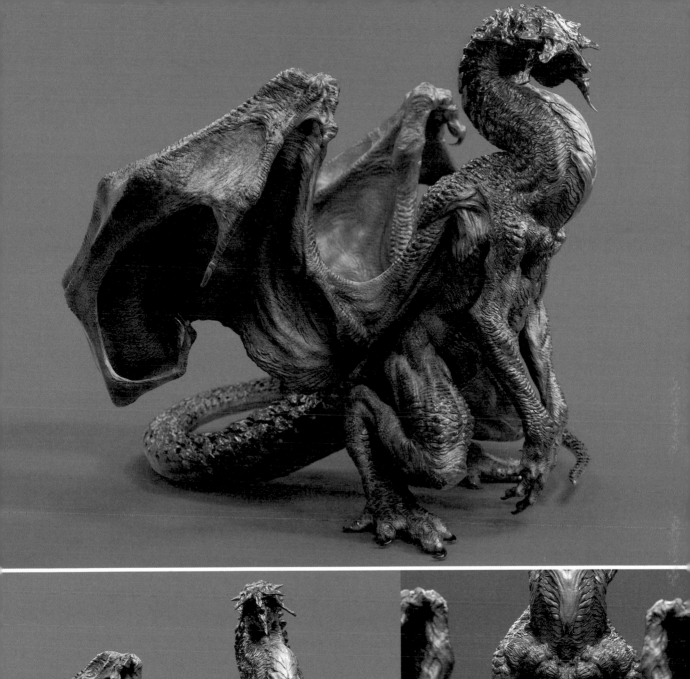
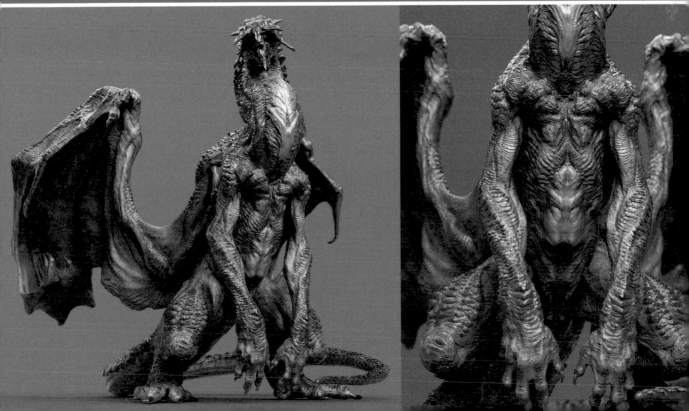

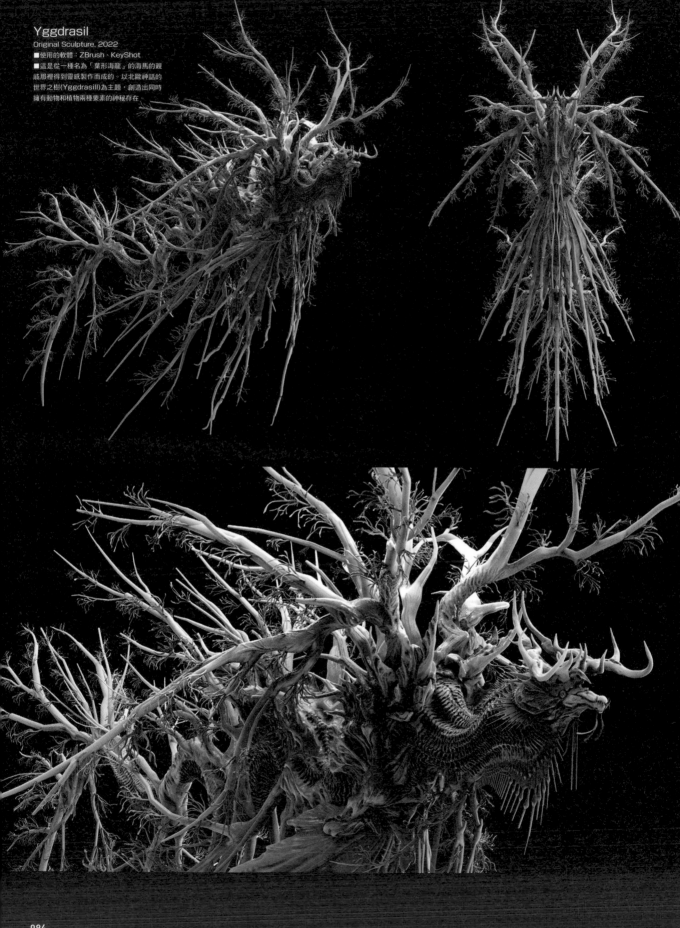

Yggdrasil
Original Sculpture, 2022

■使用的軟體：ZBrush、KeyShot

■這是從一種名為「葉形海龍」的海馬的親戚那裡得到靈感製作而成的。以北歐神話的世界之樹(Yggdrasill)為主題，創造出同時擁有動物和植物兩種要素的神秘存在

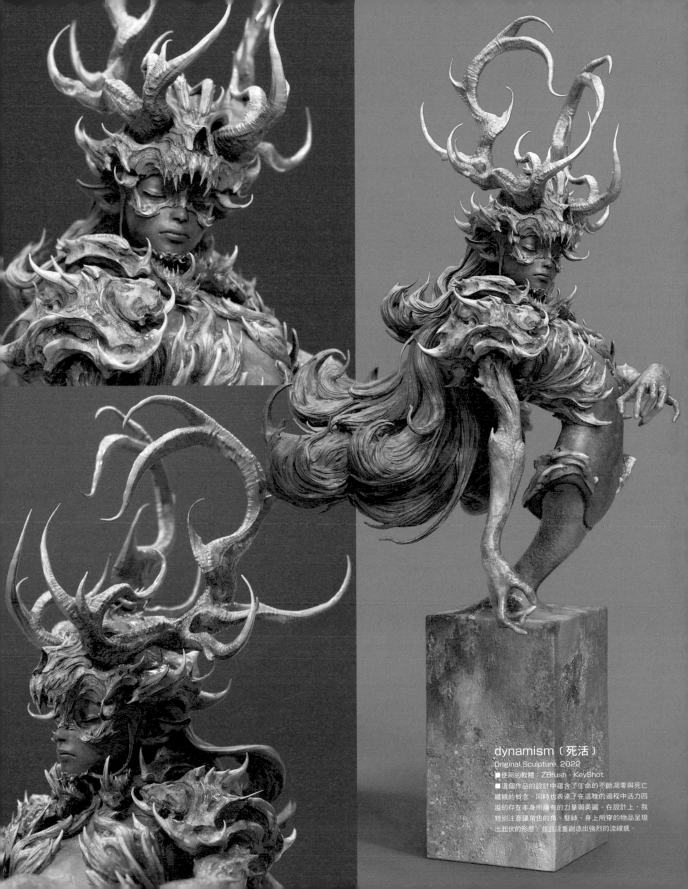

dynamism（死活）
Original Sculpture, 2022
■使用的軟體：ZBrush、KeyShot
■這個作品的設計中蘊含了生命的不斷凋零與死亡
輪迴的概念，同時也表達了在這樣的過程中活力四
溢的存在本身所擁有的力量與美麗。在設計上，我
特別注意讓角色的角、髮絲、身上所穿的物品呈現
出起伏的形態，並且注重創造出強烈的流線感。

樹上之王

Original Sculpture, 2022

■使用的軟體：ZBrush、KeyShot

■這是一條包含青蛙、髮色龍、有翼蜥蜴巴西利斯克（Basilisk）等要素的龍。雖然被稱為王，但在食物鏈中並不是頂級捕食者。以棲息在樹上的生物來說，身體相對較大，而且長著像王冠一樣的角，因此被稱呼為樹上的王者。被捕食的生物也是一條外形像飛蛾的龍。被水淹沒的森林的樹枝，從水面出來的魚的背等，放入那個生態和環境，演出了場景的作品。背景還有被水淹沒森林的樹枝、水面上浮現的魚背等等，呈現出這個場景的生態和環境的情境模型作品。

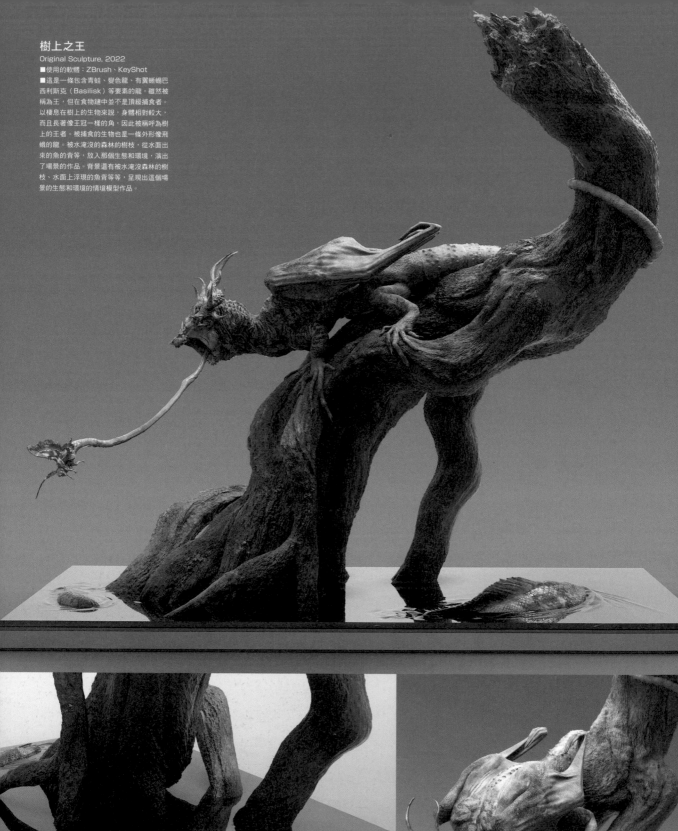

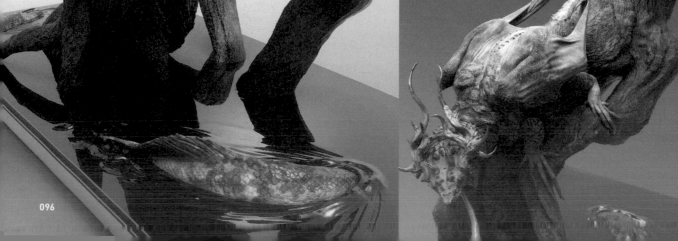

第一次接觸的「人外」角色是？

是《卡美拉3 邪神覺醒》中的伊利斯。我在幼稚園的時候，大約5歲左右看了這部作品後完全被吸引了，從此便對這類型的作品產生了極大的興趣。當時的第一印象是這個角色非常漂亮，非常酷，觸手也很了不起。我也喜歡它那副令人難以捉摸的表情。尤其是前田愛飾演的比良坂綾奈被伊利其的獸化體用觸手捕捉的場景，我喜愛到甚至多次倒帶回去重複觀看。自那之後，我總是會去挑有出現怪獸或是奇幻生物的作品來觀看，所以也算是只看人外角色的作品吧。

對您來說，所謂的「人外」是什麼？

對我來說，人外角色本身就是一個憧憬的對象。從童年時期開始，我就一直在描繪怪獸和恐龍，長大後也對出現在好萊塢電影和遊戲中的創作生物產生了興趣，開始學習3DCG。除了想要將人外角色表現出來之外，甚至也想成為人外角色本身。人外角色象徵著一種不同於自己的力量，或許我之所以會去鍛鍊身體，也是因為想要更接近人外角色，想成為從人類的框架中超脫出去的存在也說不定。

喜歡的人外角色？

如果是近似人類形態的話，果然還是《卡美拉3邪神覺醒》中的伊利斯最好。值得一提的是，伊利斯在飛行形態下的優美造型。很少看到能夠將令人生長的怪獸描繪得如此美麗的作品。舉個其他的例子，我覺得在《超人力霸王梅比斯》中登場的博伽茹（初代）作為設計也是很棒的。它的設計專注於捕食功能，整個身體都變成了嘴巴，算是一種相當偏顏的生物設計，但其獨特的造型和外形輪廓仍然散發出極具時尚感的美感，真的是非常棒的設計。

製作羽毛和鱗片等非人皮膚物件時，建議的好用素材、工具

在數位造形中，像動物的皮膚、甲殼一樣的素材自不必說，如果很好地使用生鏽和樹皮木紋的素材進行造形的話，有機東西的皮膚感更會讓人感覺很好。
在數位造型方面，不僅可以表現出動物皮膚、甲殼等素材，還可以巧妙運用鏽蝕和木紋等材質進行造型，這樣可以製作出有機質感的肌膚效果，非常棒的感覺。

下次想做的人外角色設計是什麼？

如果不是原創角色的話，我想製作《ULTRAMAN超人力霸王》的Beast the One。它是從人類身體轉變（確切來說是融合）成為生物的存在，正是所謂的人外，以造形作品來說是非常有魅力的題材。除此之外，平成卡美拉系列的伊利斯和雷吉翁、《哥吉拉 最後戰役》的怪獸X和蓋剛都是我絕對想要製作的題材。

タンノハジメ
（Hajime Tanno）
1999年出生。在高專學習建築後，因為對3DCG的圖像和立體造形產生興趣，現在就讀於美術大學。作品是以追求兼具美麗與強而有力的造形為目標。

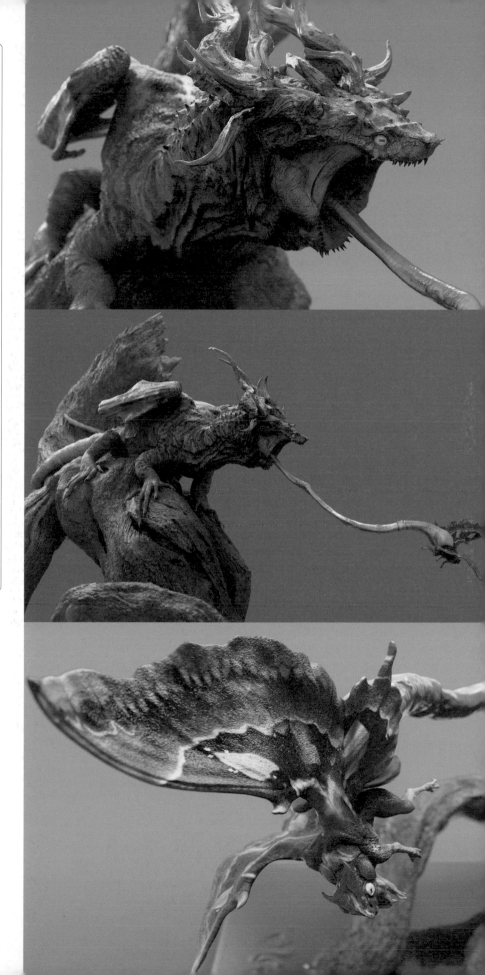

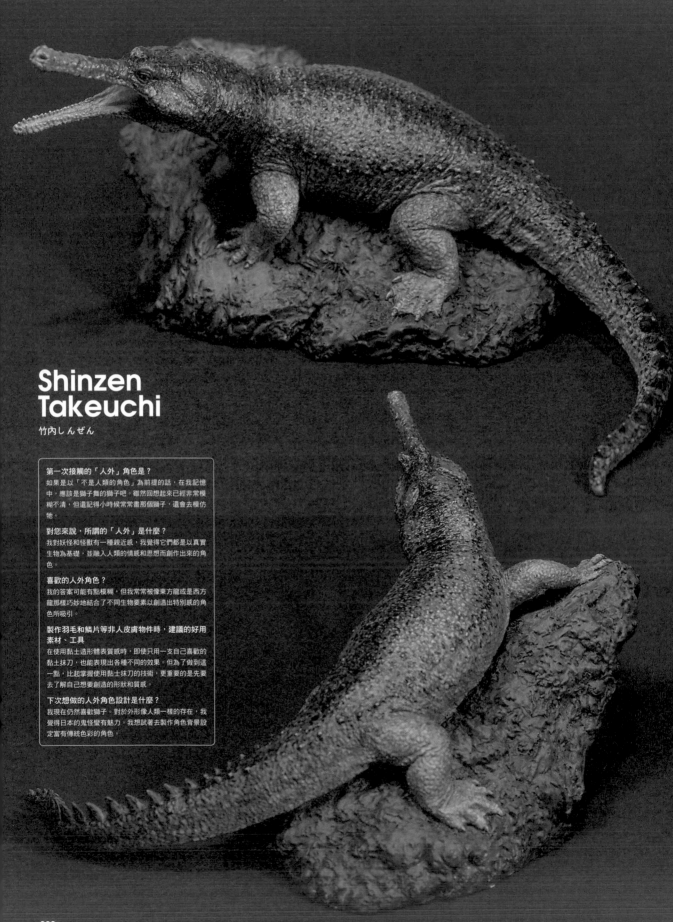

Shinzen Takeuchi

竹内しんぜん

第一次接觸的「人外」角色是？
如果是以「不是人類的角色」為前提的話，在我記憶中，應該是獅子舞的獅子吧。雖然回想起來已經非常模糊不清，但還記得小時候常常畫那個獅子，還會去模仿牠。

對您來說，所謂的「人外」是什麼？
我對妖怪和怪獸有一種親近感，我覺得它們都是以真實生物為基礎，並融入人類的情感和思想而創作出來的角色。

喜歡的人外角色？
我的答案可能有點模糊，但我常常被像東方龍或是西方龍那樣巧妙地結合了不同生物要素以創造出特別感的角色所吸引。

製作羽毛和鱗片等非人皮膚物件時，建議的好用素材、工具
在使用黏土造形體表質感時，即使只用一支自己喜歡的黏土抹刀，也能表現出各種不同的效果。但為了做到這一點，比起掌握使用黏土抹刀的技術，更重要的是先要去了解自己想要創造的形狀和質感。

下次想做的人外角色設計是什麼？
我現在仍然喜歡獅子。對於外形像人類一樣的存在，我覺得日本的鬼怪蠻有魅力。我想試著去製作角色背景設定富有傳統色彩的角色。

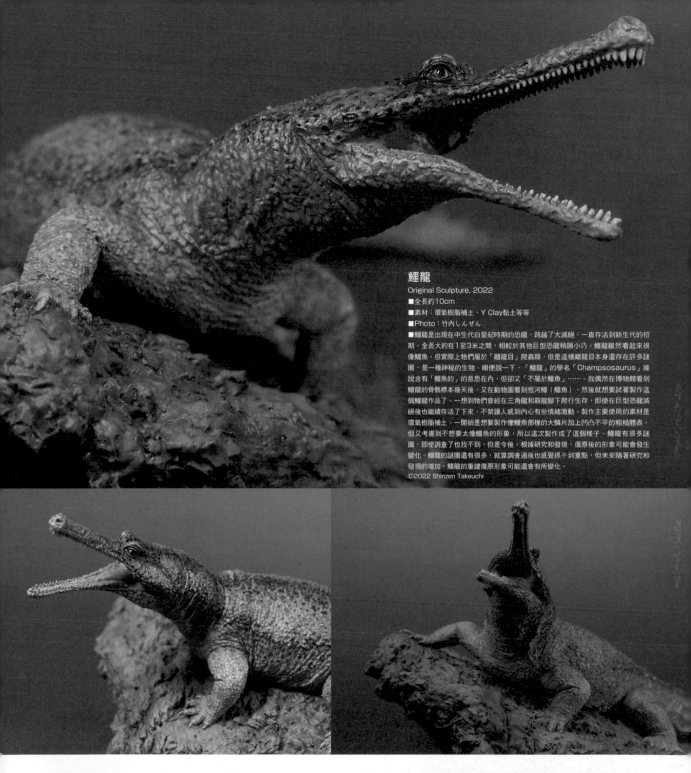

鱷龍
Original Sculpture, 2022
■全長約10cm
■素材：環氧樹脂補土、Y Clay黏土等等
■Photo：竹內しんぜん
■鱷龍是出現在中生代白堊紀時期的恐龍，跨越了大滅絕，一直存活到新生代的初期。全長大約在1至3米之間，相較於其他巨型恐龍稍顯小巧。鱷龍雖然看起來很像鱷魚，但實際上牠們屬於「離龍目」爬蟲類，但是這種離龍目本身還存在許多謎團，是一種神秘的生物。順便說一下，「鱷龍」的學名「Champsosaurus」據說含有「鱷魚的」的意思在內，但卻又「不屬於鱷魚」……。我偶然在博物館看到鱷龍的骨骼標本幾天後，又在動物園看到恆河鱷（鱷魚），然後就想要試著製作這個鱷龍作品了。一想到牠們曾經在三角龍和霸龍腳下爬行生存，即使在巨型恐龍滅絕後也繼續存活了下來，不禁讓人感到內心有些情緒激動。製作主要使用的素材是環氧樹脂補土。一開始是想要製作像鱷魚那樣的大鱗片加上凹凸不平的粗糙體表，但又考慮到不想要太像鱷魚的形象，所以這次製作成了這個樣子。鱷龍有很多謎團，即使調查了也找不到，但是今後，根據研究和發現，復原後的形象可能會發生變化。鱷龍的謎團還有很多，就算調查過後也感覺抓不到重點，但未來將隨著研究和發現的增加，鱷龍的重建復原形象可能還會有所變化。

©2022 Shinzen Takeuchi

SHINZEN 造形研究所代表人。1980年生，香川縣出身。1995年初次參加Wonder Festival，販賣自己製作的模型複製品GK模型套件。2002年開始以原創GK模型套件製造商的身分進行活動。2013年獲頒香川縣文化藝術新人賞。著作有《恐竜のつくりかた》（Graphic社）、《以黏土製作！生物造形技法（繁中版 北星圖書公司出版）》。透過製作生物·怪獸·TOY·動畫角色人物的GK模型套件·人物模型原型，並將作品借出或販售給電影·TV·會展活動·出版品的方式持續活動中。

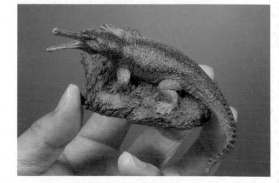

寫 給 造 形 家 的
動物觀察圖鑑
by 竹內しんぜん

Vol.7

鱷魚篇其之4 特異的鱷魚

上回在靜岡的「iZoo」觀察了體型巨大的河口鱷。河口鱷舍的旁邊是恆河鱷舍，飼養著一對外表有點奇怪，很有魅力的鱷魚「恆河鱷」的公母組合。
兩隻鱷魚都還很年輕，一眼看去無法分辨公母，但公鱷魚成熟後會鼻尖會長出一個很大的突起物。在印地語中，有一個詞的發音類似 "Gara"，意思是壺，這個大的突起物的形狀讓人想起壺，所以恆河鱷的英文名稱才會被稱為 "Gavialis"。

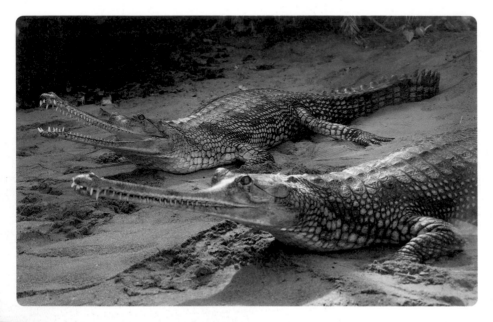

恆河鱷

細長的口吻。稍微向外突出的眼睛。一眼就能看出「和其他鱷魚不一樣！」。讓我們一起仔細觀察看看吧。

眼

到目前為止觀察到的鱷魚眼睛都給人留下了深刻的印象，但是恆河鱷的眼睛特別有魅力。呈現出鮮豔的嫩綠色。讓人聯想到就像是以高超技巧製作的七寶燒美術工藝品。

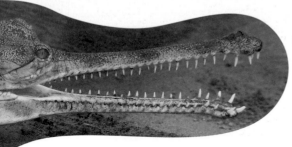

口

口部也是具有非常獨特的特徵。又細！又長！說起鱷魚，一般會給人一種粗獷的形象，但這個口部則是極度尖細銳利。上下顎的形狀也非常尖銳，牙齒不但細長，而且數量很多，就像一把梳子一樣。

四肢

前肢具有5根指頭，其中拇指側的3根有尖爪；後肢有4根趾頭，也是拇趾側的3根有尖爪。這部分與其他鱷魚是一樣呢。

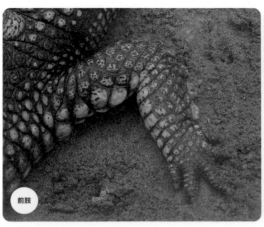

前肢

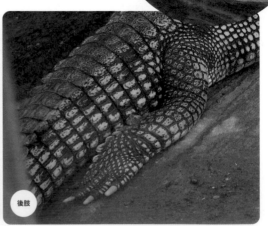

後肢

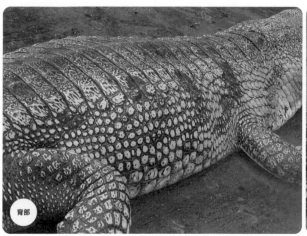

背部

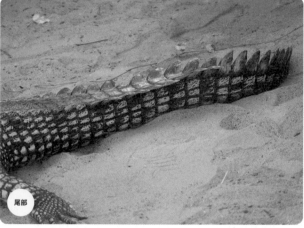

尾部

鱗片

與其他鱷魚相比，背部鱗片不太粗糙。感覺水的阻力比較小。相反地，位於尾巴後方的豎立鱗片看起來相當長。這可能與游泳時的推進力有關。

水面上的狀態

這隻鱷魚潛身於水中，從水面上觀察四周。其他鱷魚也常常採取同樣的姿勢，但是恆河鱷似乎特別擅長這種保持這種姿勢。奇特的頭部結構可以巧妙地將眼睛、鼻子和耳朵露出水面。

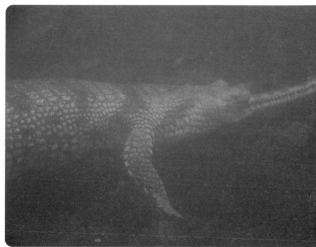

水中姿態

非常流暢地游動著，輕鬆自如。細長的頭部似乎對水的阻力很小，在水中具有相當優勢的作用。

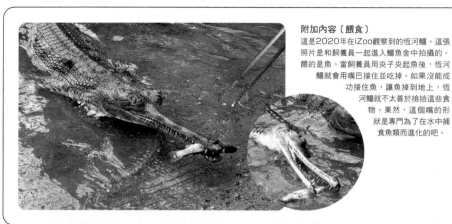

附加內容〔餵食〕

這是2020年在iZoo觀察到的恆河鱷。這張照片是和飼養員一起進入鱷魚舍中拍攝的。餵的是魚。當飼養員用夾子夾起魚後，恆河鱷就會用嘴巴接住並吃掉。如果沒能成功接住魚，讓魚掉到地上，恆河鱷就不太善於撿拾這些食物。果然，這個嘴的形狀是專門為了在水中捕食魚類而進化的吧。

感受到的事情

我想我第一次認識恆河鱷是在小時候，當時我觀看了一個介紹全球珍稀動物的電視節目。當時雖然就已經感受到了牠的魅力，但我的認知還只停留在「長得奇形怪狀很酷」這樣的程度。這次經過深入觀察後，我理解到乍看之下的奇妙外形，其實包含了「適應水中生活」的意義，於是進一步感受到了牠的魅力。在眾多水中掠食者中，恆河鱷可能是進化得最適應水中環境的一種呢。

Photo：竹內しんぜん　■攝影場所：iZoo

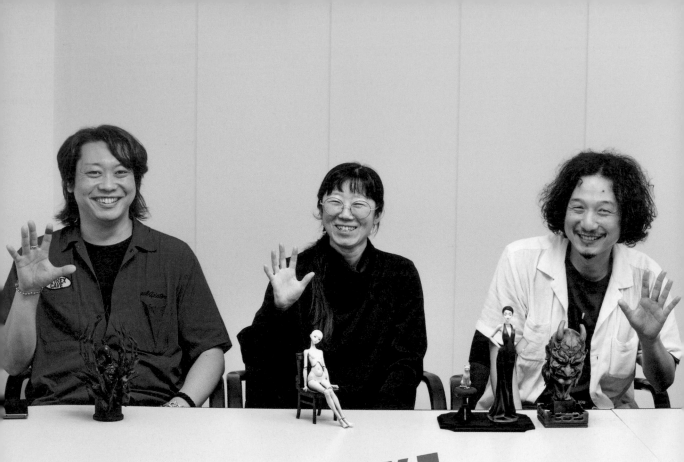

[SCULPTOR'S TALK]
造形創作者對談會

VOL.2
石長櫻子×藤本圭紀
「關於原創設計、商業作品以及造形力等等」

主持人・大山 龍

造形創作者對談的第2場，是邀請到以虛幻纖細的少女人形而令人印象深刻的石長櫻子，以及作品人物體態既富彈性又漂亮且充滿魅力的藤本圭紀等二人，輕鬆地聊聊關於各自的原創設計、提升技能，以及痴迷所在之處。

原創設計與商業作品

大山龍（以下簡稱大山）：兩位的作品是版權作品和原創作品兩種都有。版權作品必須忠實於原創，原創作品則必須是一看就知道是這個作者的作品。我覺得這是兩個極端，其中有什麼共同點嗎？

藤本圭紀（以下簡稱藤本）：要說共同點的話，那就是手法習慣了吧。雖然是以完全不同的心情來面對作品的，但是在不知不覺當中，還是會顯露出自己的造形設計上的習慣和手法上的習慣。

大山：有顯露出來嗎？我完全沒有發現就是了。

藤本：真的嗎？我偶爾會被說到：藤本先生都把肋骨做得很小呢，手比較短呢……等這類。石長老師的商業作品與其說是線條都很纖細，不如說是都有發揮石長老師的長處呢。一眼就能看出來是石長老師的作品，

我覺得很有魅力。

石長櫻子（以下簡稱石長）：雖然人家都說馬上就知道是我做的作品，但其實我自己原本是打算不要顯露出來。製作商業作品的時候我都會拿出100%的力量，不過，每次在做完之後會發現有需要稍微改進的地方。

藤本：以個人心情來說，我是想在原創作品和商業作品上呈現出明確的差異，但可能還是我目前的技術力有待提升吧。

大山：藤本老師的作品是在好的意義上的無臭無味，這樣不是很理想嗎？聽到藤本老師也有這樣的煩惱，我感到很吃驚。

藤本：如果在您的眼中看起來是那樣的話，那真是太榮幸了。只是如果是三次元的主題的話，情況就會有點不同了。原始角色是二次元的動畫角色的話，無論如何都會顯露出我的手法習慣，但如果是超人力霸王的

話，就會變成一模一樣的翻刻似的。

大山：畢竟有個明確的正確答案在那裡呢。

藤本：正是如此，與其說要將自己的表現加入作品裡，不如說最後只能專注於模仿翻刻的感覺。

大山：根據製作的主題或是角色人物不同，作業的過程也會有愉快、辛苦之分嗎？

石長：製作到6-7成左右都還能保持愉快的心情，不過到最後統整收尾的時候就變得辛苦了。特別是製作某個角色肖像的時候，要是總覺得不像的話，後半部分的作業就會變得愈來愈辛苦。

藤本：有時會變得無法客觀看待自己的作品，也不知道是不是哪裡做錯了。石長老師因為經常製作受歡迎的人物角色，壓力應該也很大吧。

石長：我會在製作之前先收集各式各樣的資料，然後輸入自己的腦中。角色的形象在不同插圖裡也會有所不同，所以都先收集起來，然後再判斷取捨進行調整的感覺。粉絲多的作品很有壓力呢（笑）。

藤本：會不會覺得手不知不覺變成自己想做的手呢？聽說每個人好像在無意識中都有自己喜歡的手的形狀，也許就不知不覺超越角色原來的設定，變成自己喜歡的手了。

大山：這個意思是藤本老師喜歡手嗎？

藤本：我是覺得不集中精神絕對做不好這個部分。因為我老是拿自己的手當參考，所以無論如何最後都會變成小尺寸的手（笑）。

大山：我的作品是絕對不會想要製作成像自己的臉孔那樣，但是偶爾會被說很像呢。

藤本：我也被說過一樣的事情！可能是臉部的比例、平衡等都已經在無意識中進入腦海裡了吧。像是從眼睛到下巴的距離，無意識地動手做的話，有時會製作成自己的臉部比例，不注意的話還真可怕呢。

大山：藤本老師的作品不是從相對寫實的風格到Q版變形的風格都有嗎？像那種時候也會需要在心裡做什麼樣的切換呢？

藤本：製作寫實作品的時候，因為有正確答案，所以違和感的調整作業會很辛苦，但是因為有可以參考的資料，所以心情算是比較輕鬆呢。Q版變形的話，畢竟沒有止確答案。沒有可以比較的東西，就連是好還是壞都不知道，所以我覺得Q版變形的作品比較辛苦。

造形創作者的危機感

大山：如果真的覺得太辛苦的話，放棄這條路也是一個選項吧。

藤本：我經常感受到的可能不是焦慮感，而是危機感吧。總覺得手一停下來的話，身為造形創作者這樣是不行的！總之就是需要持續不斷地發表。

大山：那種危機感是針對整個市場環境的嗎？

藤本：我也不知道算是市場環境，還是Wonder Festival造成的？參加Wonder Festival的時候，如果沒有新作可以發表的話，也太寂寞了吧。

好像就是這個原因了。我想要能夠在WF會場更樂在其中開心一點。

大山：雖說過程很辛苦，但是堅持下去的話，最後樂在其中的心情獲勝了。

因為害怕停下腳步，所以能持續製作下去。

藤本：不斷積累的過程中，會留下許多作品，所以對我自己來說是一件很開心的事。回頭一看，至今為止已經做了這麼多的作品，心裡就感到放心了。

石長：我也一樣有不能休息的心情。要是有一段期間沒有發表作品的話，心裡還是感到不安。

大山：我明白。感覺就像要被世界遺忘了似的（笑）。

石長：有時在製作商業作品後，也會有累積壓縮反作用力的能量，產生

想要製作自己想做的作品！的強烈動機，進而著手開始製作的情形。

藤本：大前提是有自己想做的東西吧。如果沒有想做的東西的話，還是不會去做的。

痴迷所在之處

大山：我對二位的印象是「完全不避諱痴迷所在」。請問會有完全不管世間的看法，踩滿油門全力加速製作自己痴迷主題的時候嗎？

藤本：關於原創作品可能是這樣的。但是還是會考慮對方，也就是買我作品的人的感受。因為那也是一個重點，所以會去考慮作品本身的娛樂性。

石長：我雖然難免擔心買的人和看的人可能會跟不上我的世界觀，但還是做下去了！（笑）。

大山：果然考慮到批量生產出售的話，希望能讓更多人拿到手的心情也隨之變得強烈。

石長：說實話，模具費總得回收……。

藤本：我從以前就在看石長老師的作品，漂亮的線條影響了我不少呢。從臉部延伸出來的漂亮線條構成整件作品，真是好看。我很憧憬。不是會有看了別人的作品，才發現原來自己喜歡這種形式的時候嗎？石長老師的作品就是帶給我這樣的感覺。原來我喜歡這樣的作品啊。

石長：我很喜歡製作像是身體的曲線、漂亮的線條這類的。

大山：雖說是因為危機感而全力製作，但這種動力畢竟無法一直持續下去。兩位在感到失落的時候，或者沒有幹勁的時候會做些什麼呢？

石長：我會去旅行。去到某個地方好好發洩一下壓力。或是放音樂跟著一起唱歌什麼的（笑）。

藤本：我也是靠音樂排解。像是好久沒聽到的音樂啦，感覺一下子就回來了。比方說電影配樂啦，還有很多小時候聽過的音樂。聽了好久沒聽的音樂，有時會讓我想起很多事情，打開我的視野。另外就是正在製作的東西也會有將自己投影其中的地方，就像自己正在扮演這個角色一樣的感覺。

大山：就像是用黏土呈現一張笑臉的時候，其實是原型師在為作品賦予演技吧。

石長：原創作品果然還是會表現出製作者的內心吧（笑）。

大山：您不是有個拄著拐杖的女孩子的人物模型《永遠之國的愛麗絲》嗎？那件作品的創作動機什麼呢？

石長：當初有各式各樣的設定，比方說為什麼只穿一隻鞋的理由，以及胸口被割開了的理由。

大山：那些設定內容，用語言表達出來會很不好意思，但是製作成形狀就不需要害羞了吧。

石長：那要看看看作品的人怎麼想了。如果由自己說明的話，就會像是搞笑藝人在強行說明哪裡好笑一樣了。

藤本：我認為在造形作品中能夠呈現出怎樣的符號特徵，不會超越自己平時所意識到的事物範圍。像我的新作品《猫與鋼琴家》，也單純是因為我正好在學習鋼琴。

大山：一開始並沒有要製作成鋼琴家，而是想製作像這樣輪廓的女性而已？

藤本：是的。這次我完全沒有事先決定好世界觀和主題，只是做我自己想做的形狀。但在決定作品名稱的時候就變成了《猫與鋼琴家》了。

大山：石長老師，這次作品的名稱是什麼？

石長：《球型關節少女Dolly[桃莉]》。不是球型關節"人偶"而是"少女"哦。雖然很像人，但不是人，也不是人偶的一種存在。"桃莉"也從複製羊桃莉那裡得到的名字靈感，給人一種桃莉和娃娃這兩者結合後的量產型的印象。

藤本：作品名確定下來之後就簡單了。要說在決定名稱後的一瞬間能看得到終點嗎？應該說一直猶豫不決的部分，只要決定好名稱後，就變得清澈明朗了。

大山：您的作品到目前為止有很多都是體型比較豐滿的女性，是因為興趣有什麼改變了嗎？

藤本：那是受到工作的影響吧。以前接過幾次製作體型豐滿角色的工作。當時發現我還蠻喜歡製作這類型的角色。在那之前完全沒意識到這件事。

大山：在商業原型做的事情，反映到原創作品上了。

石長：在我的情形，由商業作品反映到原創作品的部分是開始製作男孩子。以前我只做女孩子，但是在商業作品委託第一次接到了男孩子的工作，從那時開始我也想要試著自己製作男孩子，並以這樣的心情

去學習，練習製作男孩子的臉部。

大山：藉由商業作品新增的題材來製作原創作品嗎？

石長：就是像右腳、左腳那樣的感覺商業、原創、商業、原創那樣一步一步前進（笑）。

大山：就像那句「同時穿著兩雙草鞋（身兼兩種對立職業）」的諺語，所以妳用兩腳步行也是很可以的。桃莉是從一開始就按照那樣的作品形象去製作的嗎。

石長：最初是先做了60cm左右的，但是一直沒有什麼進展，所以就想說先做出小尺寸的，然後再順著這個概念而形成的題材。

提升造形功力的方法

大山：要想成為職業創作者，還是需要一定的造形功力吧。兩位在剛開始從事造形的時候，也曾經有過努力練習的階段嗎？

石長：我如果一邊做其他的工作的話，就無法抽出時間在造形創作上。因為我只想專心投入造形工作，所以我只剩下把作品做好這條路了。

大山：也就是說您有為了成為職業創作者而去練習了吧。

石長：我在參加Wonder Festival的時候，總是能拿出比自己平時的製作水準還要更好的作品……努力想要提高在WF展會中得到工作的機會，就像是「如果各位覺得我已經能夠做到某種程度以上水準的話，請給我工作吧！」這樣的感覺。

大山：除了反覆實踐之外，再加上您也有充分地自我行銷呢。

藤本：我一直很喜歡玩具，最初是在原型公司工作。但是我剛進公司的時候，並沒有自己身為原型師的自覺，只是默默地做著公司交待的工作。自從開始參加WF會展後，我才正式想要朝原型師這條路去努力。

大山：玩具製造商一般也不是想進去就能進去的。藤本老師在進公司前就已經有在創作了嗎？

藤本：進公司前做了兩次完全從零開始製作的自製模型。當時的時間點算是蠻恰當的。我是以日後進入公司就是數位工作的環境了！這樣的感覺去製作。現在想起來當時能夠儘早開始接觸數位雕塑，時機真是太好了。

大山：從傳統手作開始進入數位雕塑的時候，有感到「這個好難」的部分嗎？

藤本：一開始是分工合作的模式，我只管專心製作人物模型的零件或是其中一部分即可。因為當時是還不能用全數位方式製作人物模型的時代，所以零件是數位製作，但人物模型還是維持用黏土製作的特殊製作方式。對我來說真是太幸運了。

第一次的Wonder Festival

大山：兩位還記得第一次參加的Wonder Festival嗎？

石長：我帶了25個與插畫家合作的原創角色作品，結果只賣了2個。一個是賣給熟人，另一個是完全不認識的人買的。第一次買我作品的人，好像是帶著替我加油的意思買的，這讓我非常高興。但是因為我不知道要做多少個才好，所以能做多少就做多少，結果完全賣不出去，果然還是受到很大的打擊（笑）。

大山：妳有反省了是哪個部分的準備還不夠嗎？

石長：我實在太受打擊了，導致下一場WF就沒信心出來擺攤了。我只是純粹去參觀，結果在會場認識了宮川武老師。我提到上次受到打擊，所以這次才沒有出來參展，結果他對我說「還是繼續下去比較好哦」。他說「只要繼續參展，知名度就會不斷提高，客人也會新增的」，所以之後就繼續參展了。

大山：也就是說當時妳在幾乎沒有製作過作品的狀態下，就與那位插畫家取得聯繫吧？

石長：因為插畫家老師問說有沒有人可以幫忙製作人物模型，我就舉手說我要做了！明明我根本沒有做過GK套件（笑）。

大山：藤本老師的作品賣得怎麼樣呢？

藤本：我賣了5個。 我非常憧憬矢竹剛教老師，這也是我之所以會想製作原創作品的契機。然後是GILLGILL的塚田貴士老師。他在我第一次擺攤銷售的時候來了，還誇獎我的作品。我高興得從那時開始就開始完全投入在創作活動了。

大山：雖說是創作，但僅從自己的內部擠出來的東西還是有限的，如果有得到其他人鼓勵的話，才能更加努力。

石長：剛開始的時候，來自周圍的支持力量發揮了很大的作用呢。

單純的設計

石長：我在原創的時候都會注意盡量設計得單純一些。雖然我也喜歡欣賞風格華麗的作品，但是我自己做的時候就會削減掉很多部分，盡量保持單純。但是還是會心裡懷疑，作品還是外表華麗一點比較好吧？就在這時，我讀到超人力霸王的設計師成田亨老師說的「我的新設計一定都是單純的形狀」這句話。果然是這樣沒錯！ 我心裡這樣想著，對我的助力很大。

藤本：我也喜歡單純的作品。不管吸引我的作品也好，我自己想做的也好，都是單純的風格。

石長：我覺得既單純又吸引人的作品真的很難。

藤本：因為單純的作品既不能閃躲也不能隱藏。最近常常可以聽我在抱怨，我覺得數位雕塑真的是非常困難。

大山：哪個部分比較困難呢？

藤本：在畫面上無法準確地判斷形狀。像是立體深度和距離感之類。

大山：可以切開來觀察呀，分割一下。

藤本：以這樣的方法去觀察的話，就會變成需要時時留意在數值上是否符合，必須依照理論去製作。就像是得一邊預測輸出後的形狀，一邊進行製作…。我想要能夠依照自己的感覺，以更快樂地心情去製作。比方我用Fando黏土製作大形的時候，既能直觀製作，而且還能即時地看到實際的形狀，這樣的方式還是比較有樂趣。

大山：石長老師會有想完全投入製作娃娃的想法嗎？

石長：娃娃的部分，我還是有在製作的。但是因為都是趁著工作的空檔進行，所以很難有多大的進展。

大山：就像是植物少女園這個名字的由來一樣，石長老師一直都有想要追求線條細緻的少女造形的心情吧。果然那才是您的創作原點，也是一直都在標榜的特色嗎？

石長：與其說是在追求像少女般的東西，到不如說如虛如幻的感覺是我一直在追求的核心境界。

大山：那樣的追求從來沒有動搖過嗎？

石長：我有時也會覺得豐滿的女性同樣蠻有意思的，但不會是我的主要風格。但是我即使製作男孩子的角色，也還是喜歡偏向中性的風格，所以這就是我的方向了吧。

想要傳遞的訊息

大山：最後想請兩位對於從今以後想要開始造形創作的人說幾句話。

石長：如果有想要創作的心情的話，還是能夠持續創作比較好，即使受到打擊也希望能堅持製作下去。我剛開始創作的時候，也完全沒想到將來能夠一直造形下去，更沒想到會成為工作，完全沒想到。在不斷積累創作的過程中，作品會一點一點愈來愈好，所以不要放棄繼續下去是很重要的。雖然從一開始就有了很了不起的才華！能夠做得出很好的作品！會讓人覺得很帥氣，但即使不是那樣的人，也會變得愈來愈好的。

藤本：我覺得最重要的是如果有想做的東西，但還沒開始做的人，首先要去動手做出第一件作品，然後展示在大家面前，讓大家觀看，聽聽大家的感想，從那裡開始吧。

大山：在那裡先受一次打擊，之後才算開始創作之路吧。

藤本：開始做就對了。不要期待從一開始就能做出傑作，只要能做出個樣子，就從那裡開始吧。然後繼續不斷地磨練自己，最後就會看得到一些新的方向。

石長：不管是受到打擊，或是意志消沉的經驗，以後回想起來，也會成為有趣的回憶（笑）。

作品展示請看這裡！
大山 龍 ▶ P004　　石長櫻子 ▶ P025　　藤本圭紀 ▶ P038

卷頭插畫《Ray girl》製作過程 by popman3580

喜愛角色人物模型的超人氣插畫家popman3580。
此次要公開以「魟魚」做為設計主題的人外少女的插畫製作過程!

草稿・底圖

1 我選擇以「魟魚」作為非人設計主題,因為這樣可以讓角色的外形輪廓看起來更有意思。先畫出草稿。在人物的設計中加入形狀具特徵的鰭,以及頭上的角(頭鰭),並考慮姿勢、還有整體的外形輪廓。

2 進一步設計細部細節。角色服裝上的拉鍊設計,是以魔鬼魟的腹鰓形狀為靈感。設計非人角色時,像這樣的思考環節是很有趣的階段,我非常享受這個過程。

3 我想將這個設計草稿直接描繪成底圖的線稿,所以一邊意識到複雜服裝的立體感,一邊添加了更多線條。

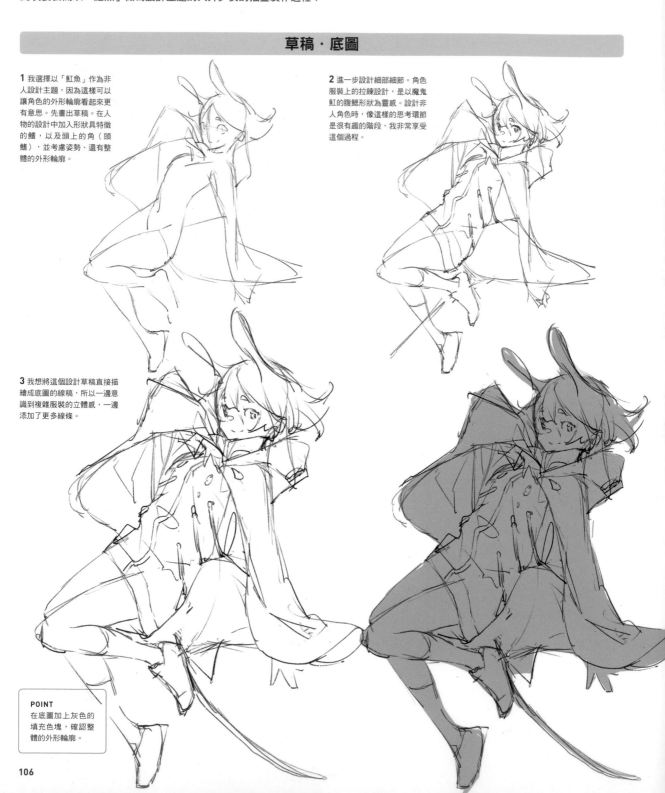

> **POINT**
> 在底圖加上灰色的填充色塊,確認整體的外形輪廓。

4 在底圖線條勾勒出大致的外形輪廓後，先粗略地填上色彩，讓完成後的形象更加具體一些。

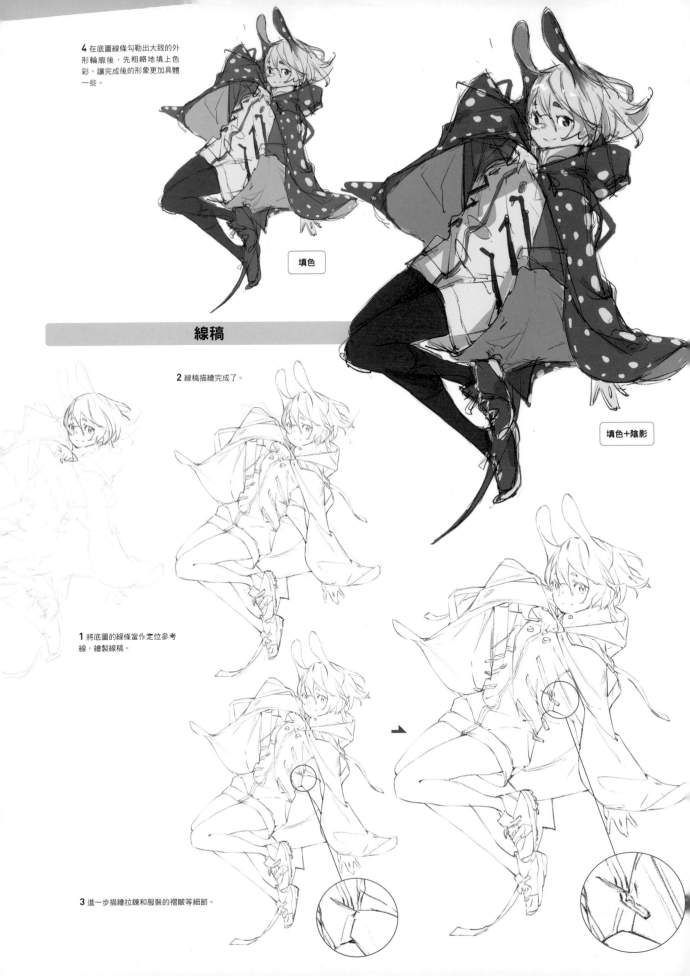

填色

線稿

2 線稿描繪完成了。

填色+陰影

1 將底圖的線條當作定位參考線，繪製線稿。

3 進一步描繪拉鍊和服裝的褶皺等細節。

著色

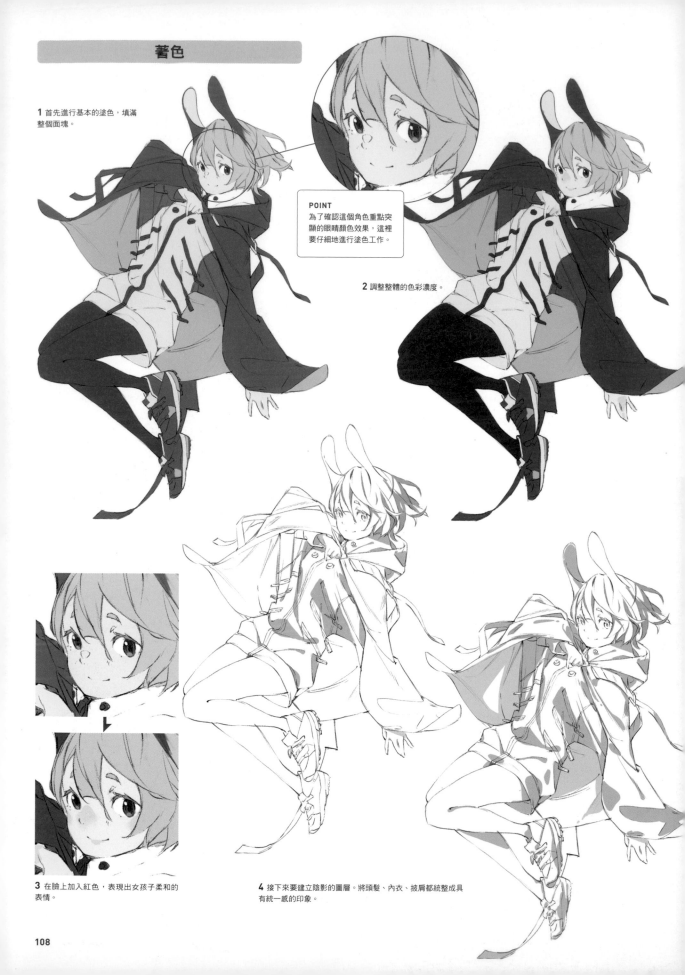

1 首先進行基本的塗色，填滿整個面塊。

POINT
為了確認這個角色重點突顯的眼睛顏色效果，這裡要仔細地進行塗色工作。

2 調整整體的色彩濃度。

3 在臉上加入紅色，表現出女孩子柔和的表情。

4 接下來要建立陰影的圖層。將頭髮、內衣、披肩都統整成具有統一感的印象。

5 表現出影子重疊的感覺。

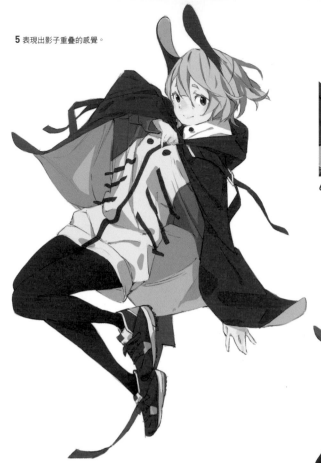

6 一邊意識到光源，一邊為頭髮整體添加濃淡的細微差異。再加上高光來增加光澤感。

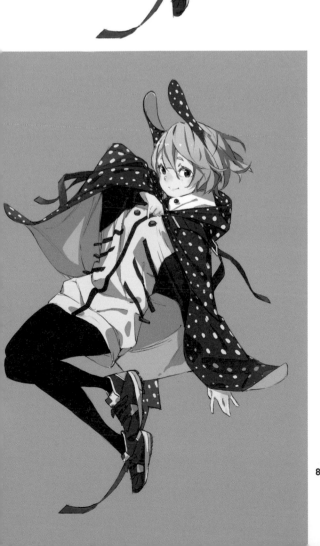

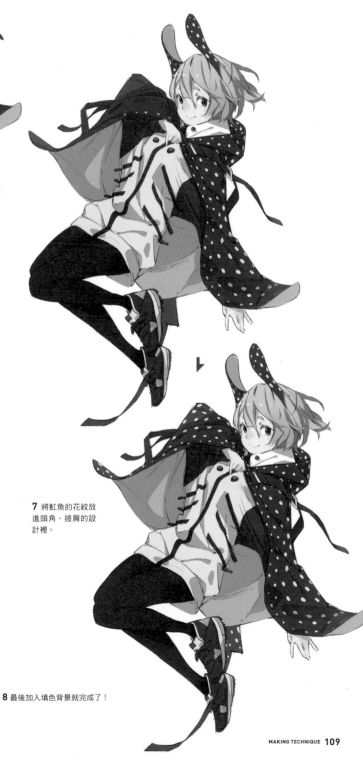

7 將虹魚的花紋放進頭角、披肩的設計裡。

8 最後加入填色背景就完成了！

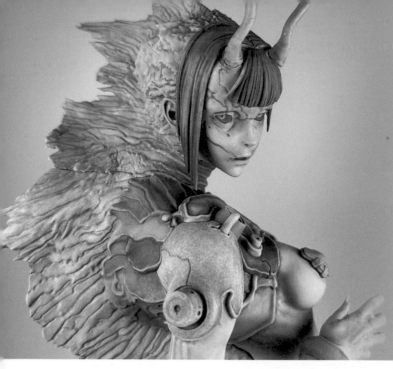

《蛟》
角色設計 & 製作過程

by 塚田貴士

在製作這件作品時,我會按照從試驗性的設計到完成的過程,按照順序進行解說。因為無法直接用平面繪圖的方式將腦海中的形象轉換成立體形狀,所以我會在手繪草稿和 ZBrush 之間來回切換進行設計。

使用的軟體:ZBrush、CLIP STUDIO PAINT
使用的3D列印機:Sonic Mini 4K、ELEGOO Saturn

草稿

這次我想要從草稿開始設計,於是我在素描本上先用鉛筆作畫。我會根據想像或是參考網上的圖像進行繪畫。因為這次的主題是人外角色,而且我想描繪一個女性角色,同時有著優美修長的外形輪廓,於是就這樣依照模模糊糊的思維,一邊描繪草稿,直到找到心中覺得合適的線條為止。如果找到一條讓我感到驚豔的線條,我就會進一步嘗試用這個方向繪畫幾張草稿。然後再從中選擇我喜歡的設計草稿進行掃描,輸入ZBrush後建立一個立體雕塑草稿。

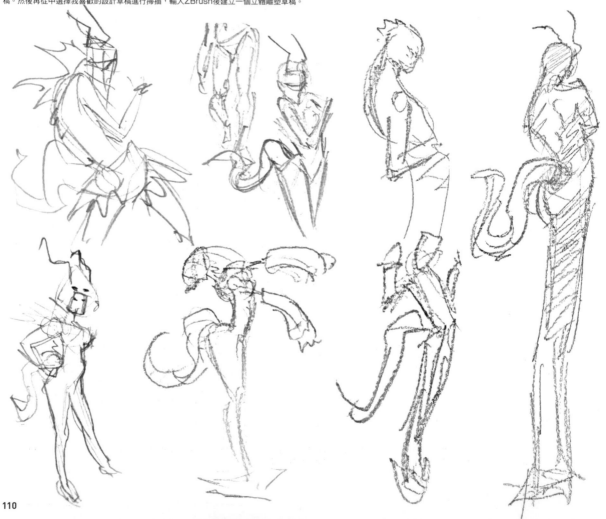

ZBrush草稿⇄插畫草稿

以素描草稿為基礎，製作ZBrush草稿。首先將之前做的素體試著放上去比對看看。一邊重現在手繪草稿中找到的喜歡的線條，同時保持整體的平衡。這次因為我喜歡紅線的部分，所以想盡量保留這個部分，但在第二張圖中，背部的線條馬上就消失看不見了。因為我臨時想要加入背鰭的設計，所以這也是沒辦法的事。將圖像匯出到CLIP STUDIO PAINT中，將其轉換為草圖插畫，嘗試讓角色穿上服裝，並加入手腳的設計。然後再次在ZBrush中嘗試製作草稿，重複數次這樣的流程。

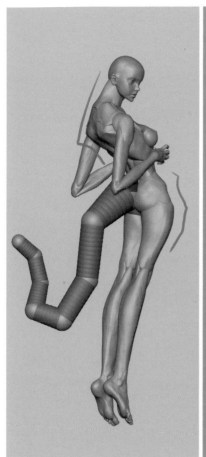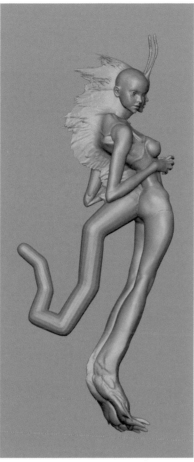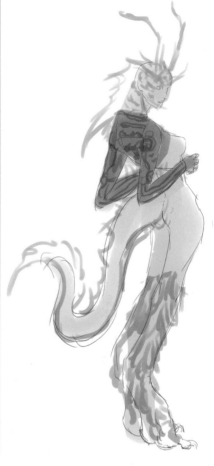

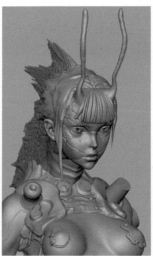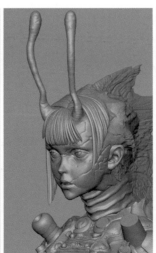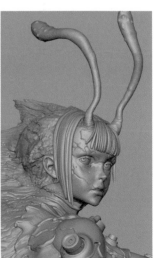

在確定了定位參考線之後，開始為每個部分加上細節。如果一直在意整體氛圍的話，那就沒完沒了永遠無法畫完。因此請下定決心勇於進行，如果發現問題，再回到草稿重做即可。一邊確認是否有將心中想要的形象製作出來，或者雖然有點不同，但這樣也不錯，那就判斷一下是否要留用。

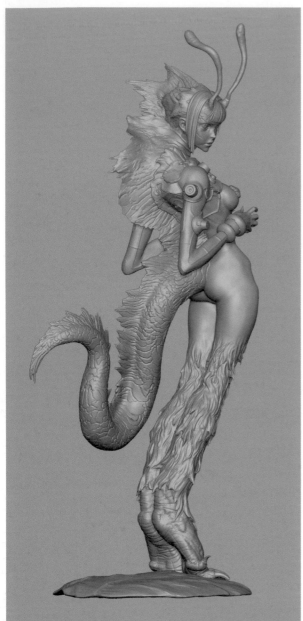

姿勢設計

當角色的外形輪廓和物品的放置位置大致確定後，接下來就開始進行造形作業。這次是順手從腳底開始逐漸加入滿滿的細節。如果已經決定不再需要使用對稱功能，接著就要進入角色姿勢的設計。完美的對稱性會讓作品感覺缺乏趣味或者資訊量較少，因此在角色姿勢設計之後，特意加入一些扭曲的效果。一邊想著要表現出讓觀看的人感到眼前一亮的扭曲效果，一邊進行作業。

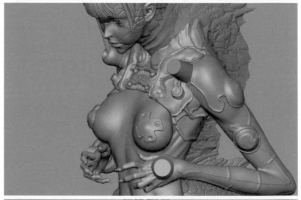

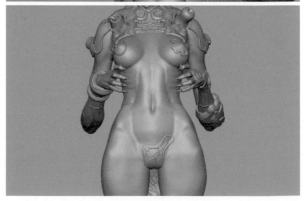

數據已經完成，現在進入輸出階段。

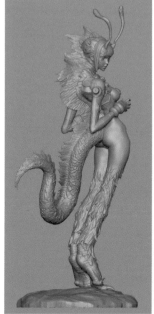
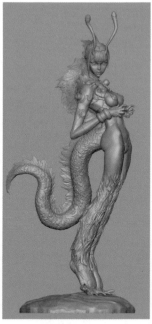
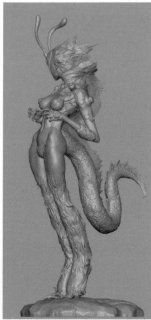
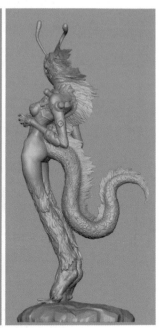

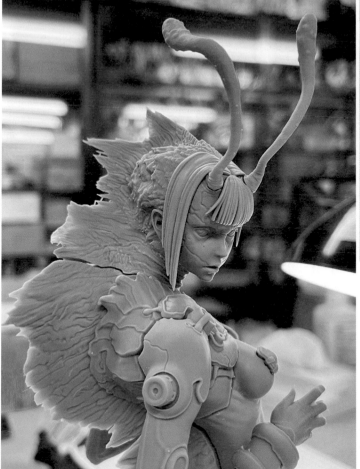

由於分割作業進行得太趕，有些地方的輸出並不完美，但整體的輸出精度有所提高，堆疊痕跡也非常漂亮，因此只需要打磨修飾比較明顯的部分即可完成。

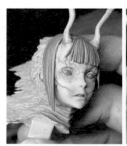
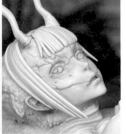

因為分割面上有明顯的痕跡，所以會盡量進行修飾，讓其看起來自然。

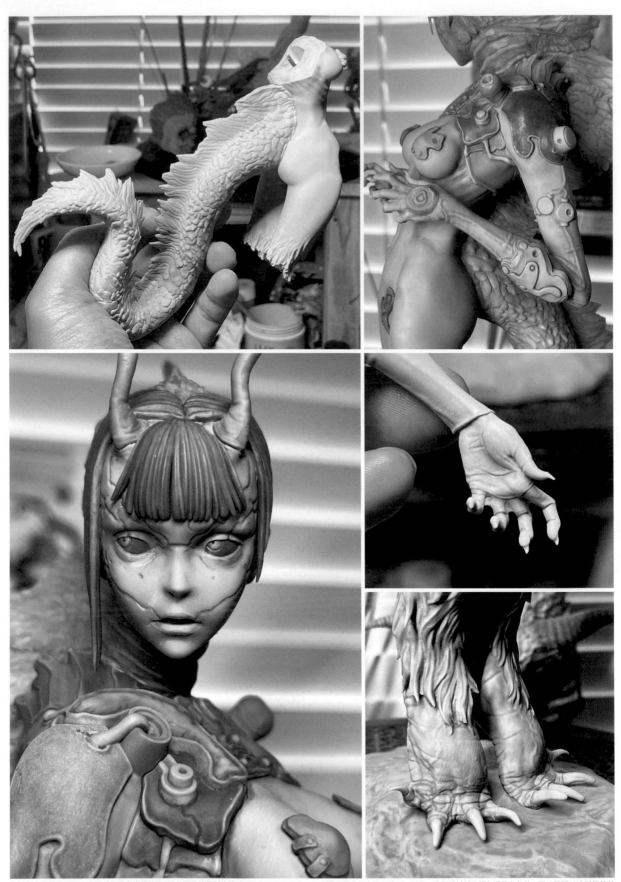

為了配合樹脂的顏色，我將工作桌上常備的Tamiya環氧樹脂補土快速硬化型和灰色的Sculpey黏土混合起來進行造形。但是，這兩種材料的顏色還是有色差，因此需要以塗料修飾的方式來讓兩者顏色調和。

完成！

因為時間緊迫，本來只打算上完墨線就完成塗裝，但實際上在上色時覺得很有趣，便忍不住稍微再加了一點顏色，但還是在某個程度上就打住停手了。就輸出的樹脂顏色來看，整體都帶著藍色調，看起來相當漂亮，感覺還不錯。將組件輸出並進行初步組裝的時候，本來還擔心會和在螢幕上看到的印象不一樣，但是當完成後重新看到作品時，發現平衡度已經達到了自己想要的效果，感覺做得還不錯。

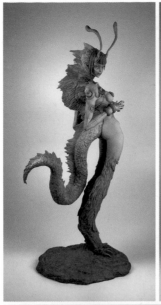 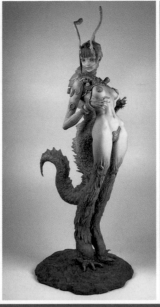 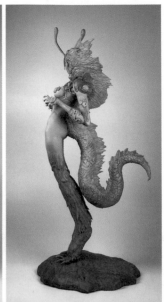

關於人外這個主題
我非常喜歡人外這個類型的題材，雖然是單純喜歡經常出現在各種作品上的人外設計風格，但是當我深入思考為什麼我這麼喜歡這個類型時，有時會清晰地看到我想要創作的東西，因此我會時不時地仔細思考。

人外是與人相似而非人的存在，從廣義上來說，那些自古以來就被稱為創造生物、怪物、亞人或龍魔人等的角色，感覺也都可以包含在內。在故事中只因為外形有什麼與人類不同之處，就受到迫害、被人崇拜、或群聚或孤立、可能會去炫耀自己的力量，又或者選擇避人耳目悄悄生活，讓我想起現實生活中也有這樣的人，甚至自己心中也存在著這樣令人不堪的形象。這麼一思考，實在是讓我不得不對於這些人外的存在產生共鳴。

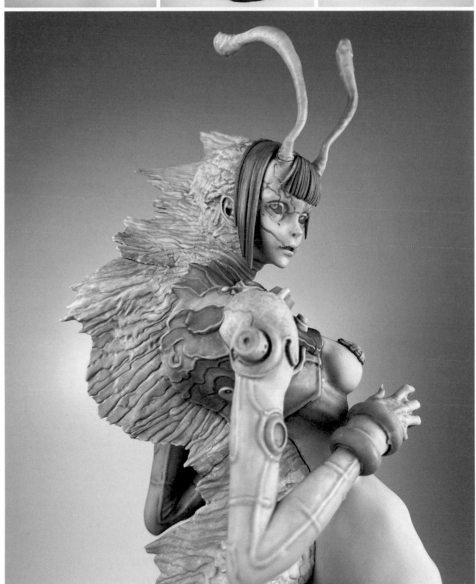

《扮鬼遊戲》
衣服製作
過程全紀錄

by 大畠雅人

使用Marvelous Designer的模擬
功能，在褲子上加入條紋圖案。

使用的軟體：ZBrush、Marvelous
Designer

造形出褲子上的條紋圖案

1 我在《扮鬼遊戲》中的少年穿著的褲子上
製作了直條紋的圖案。透過對Marvelous
Designer的模擬功能進行微調，試著為造
形物的表面添加一些變化。

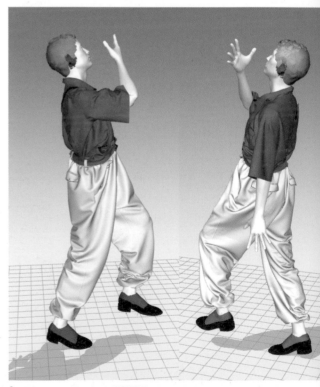

2 這是Marvelous Designer的模擬效果。先以T姿勢讓人偶穿上衣服後，然後調
整人偶的Rig骨架，擺出自己想要的姿勢。除了與服裝有關的部位外，我還沒有處
理到頭部和手部的姿勢，因此姿勢感覺有點滑稽。

3 轉移到ZBrush。

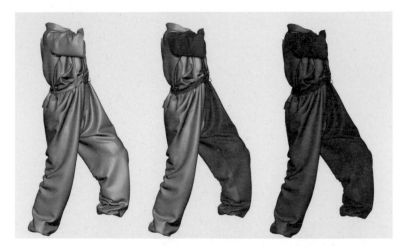

4 雖然是以大約5mm顆粒感的尺寸進行導出,但是可以看到這樣的三角多邊形。

5 首先要進行準備工作,先將Plygon多邊形整理好。按照每個PolygonGroups多邊形群組,分開為不同的Subtool進行準備。順帶一提,由於目前的Polygon沒有厚度,因此無法顯示背面。如果這樣不好作業的話,可以依照Tool>Display Properties>Double的步驟,將背面顯示出來即可。

ZRemesherGuides
Base Type: Insert Mesh Dot

6 如果不滿意Polygon多邊形的流動感的話,可以使用ZRemesherGuides進行重新網格化,直到獲得滿意的流動感為止。

UV Master

Unwrap | Unwrap All

Symmetry | Polygroups

Use Existing UV Seams

Enable Control Painting

Work On Clone
Copy UVs | Paste UVs
Flatten | UnFlatten
CheckSeams | Clear Maps

7 當Polygon多邊形整理完畢後,接著在Zplugin展開UV Master,進行UV製作。從左上角的Unwrap可以展開UV。此時,可以先暫時關閉Symmetry和Polygroups的選項。

8 展開完成後,使用Flatten來進行展開圖的調整。

9 物件會像這樣展開。使用 Gizmo 工具旋轉使其與螢幕畫面水平對齊。至於為什麼要與畫面水平對齊呢……。

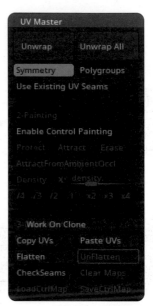

10 我想嘗試使用在 ZBrush RESOURCE CENTER裡的這個 Alpha，所以需要將UV旋轉到符合 Alpha的方向上。必須先做好準備，確保UV的方向符合Alpha的方向。順帶一提，實際上我是使用 Photoshop製作了一個簡單的條紋 Alpha圖像，但在這次的講解中，我 在ZBrush RESOURCE CENTER 中也找到了一個類似的Alpha。

11 完成UV後，使用UnFlatten將其還原成立體形狀。雖然外觀看起來沒有改變，但是UV已經包含了位置調整後的資訊。

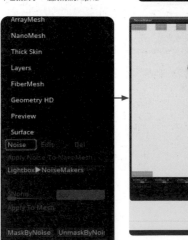

12 依照Tool＞Surface＞Noise進行操作後，會出現這樣的子視窗。

13 在❶選擇UV，然後由❷讀取剛才的Alpha。參考❸的設定，根據個人喜好調節參數。

118

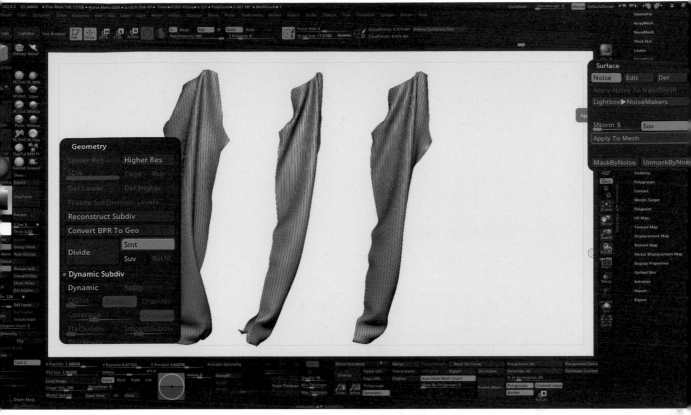

14 如果覺得不錯的話，就可以點選Apply to Mesh來執行。模擬模式下即使是Low polygon低多邊形狀態，圖案也可以清晰地呈現。但如果點選Apply執行後，有可能會因當下的多邊形設定而變得粗糙，導致圖案變得看不見。因此，在執行之前，請先進行Divide，將其轉換為High polygon高多邊形。進行Divide的時候，建議將Smt設定為關閉。

15 條紋已經完成加入。但因為還沒有厚度，所以要再加上厚度。依Tool＞Geometry＞Dynamic Subdiv的步驟將Dynamic設定為on，在Thickness加上厚度。

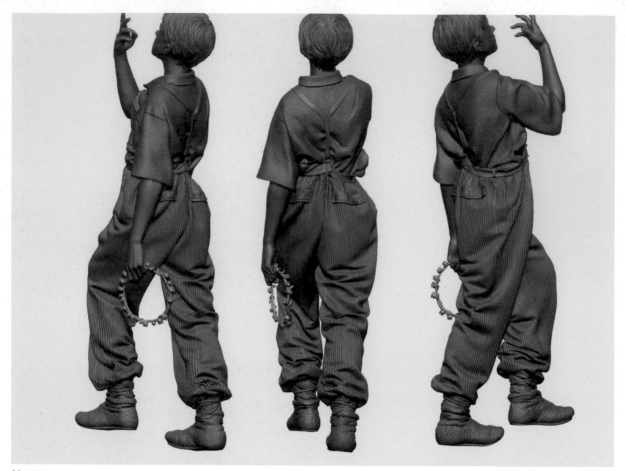

16 褲子前後左右的Polygroups，也是以相同的方式製作出 UV，加入條紋即完成了。

17 順便說一下，造形的修正需要在執行Remesh之前進行。就是當所有造形都修改至滿意後，最後再加入Alpha的感覺。

Making Technique 03

《Elder Dragon》
肌肉與甲殼造形

by タンノハジメ

介紹使用ZBrush來製作龍的強壯頸部、手腳肌肉,以及表面甲殼的造形製作過程。

使用的軟體:ZBrush

肌肉的定位・頸部周圍的造形

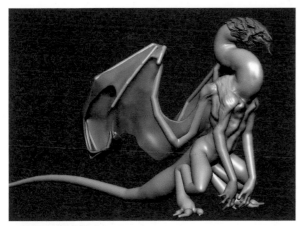

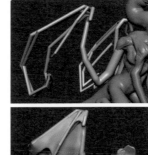

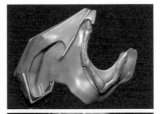

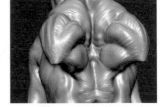

1 使用ClayBuildUp筆刷和ClayTube筆刷來雕塑肌肉。如果做好肌肉的部分,整體的流動感、鱗片和甲殼的流動感,都會更容易製作。藉由參考大量資料,確保造形時符合解剖學上的一致性。

2 因為把翅膀以及身體分開來會更容易製作,所以就使用遮罩將兩個部位分割開來。與翼膜結合後,用Dynamesh將兩個部位重組為相同的網格。

3 製作手臂肌肉時要注意關節的位置。只有曲線是不足以呈現出真實感的,所以需要適度地加入直線。將肩膀和背部的肌肉也造形出來。

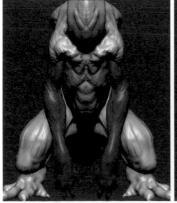

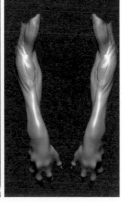

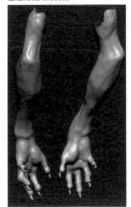

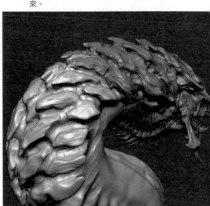

4 將身體的每個部分區分為多個Polygroup,這樣作業起來更容易。加上遮罩,以Ctrl+W建立Polygroup。按住Ctrl+Shift並點擊目標部位,可以讓畫面只顯示出該部位。如果要解除部位顯示的話,可以按住Ctrl+Shift並點擊模型以外的區域。

5 手臂的裡側以及手部也使用ClayBuildUp筆刷來造形。雕塑時要確實注意到肌肉的形狀與外形輪廓。

6 頸部的造形。頸部的造形。為了使頭部和頸部連接得更自然,製作甲殼的時候,需要適度地呈現一些隨機性。

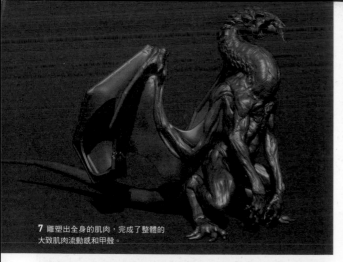

7 雕塑出全身的肌肉，完成了整體的大致肌肉流動感和甲殼。

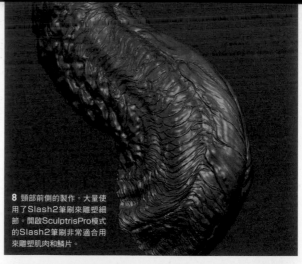

8 頸部前側的製作。大量使用了Slash2筆刷來雕塑細節。開啟SculptrisPro模式的Slash2筆刷非常適合用來雕塑肌肉和鱗片。

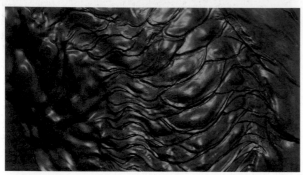

9 以Slash2筆刷完成雕塑後，再用Standard筆刷來加上表面的凹凸、流動感的效果。

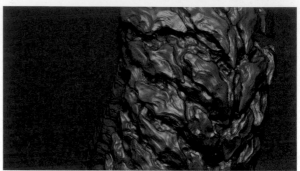

10 甲殼部分使用ClayBuildUp筆刷輕輕雕塑出紋理，然後再用低強度的Move筆刷移動表面，就可以得到像這樣的獨特細節。

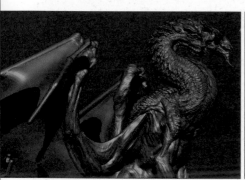

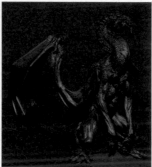

11 順著頸部的流動感，在肩膀周圍也加上細節的定位參考標記。

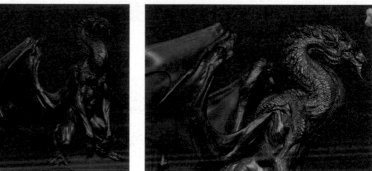

12 在肩膀周圍的細節上猶豫不決了許久，最終呈現出像這樣的感覺。使用的筆刷是Slash2、Standard和DamStandard等等。

尾部的甲殼造形・Remesh

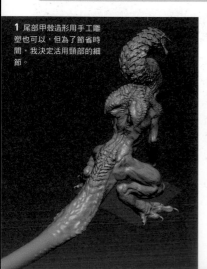

1 尾部甲殼造形用手工雕塑也可以，但為了節省時間，我決定活用頸部的細節。

2 複製身體的Subtool，然後從複製的頸部甲殼中選擇想要切割的區域進行遮罩。將遮罩區域分割下來，然後刪除剩餘的身體部分。

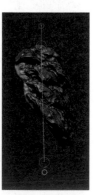

3 用Bend工具調整形狀，使其變得筆直。

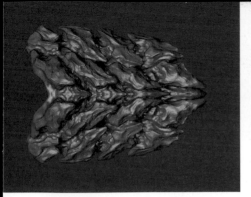

4 素材完成了。

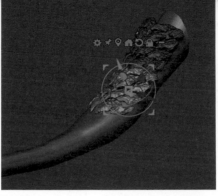

5 使用Gizmo工具，按住Ctrl鍵並移動、複製。重複使用此方法直到覆蓋整個尾巴。

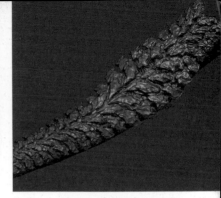

6 使用Move筆刷進行變形→調整粗細，使其具有隨機性。

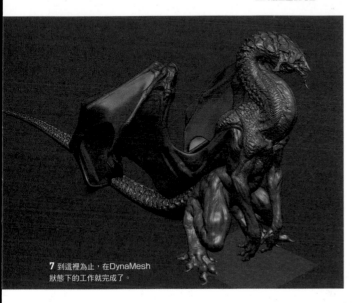

7 到這裡為止，在DynaMesh狀態下的工作就完成了。

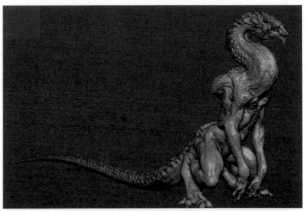

8 建立SubDivision Levels以進一步製作更多的細節。首先使用Remesher工具整理網格，將頭部和身體結合。複製Subtool，將複製的物件進行DynaMesh處理。對DynaMesh處理後的零件進行Remesher，調整目標多邊形數量，使其適合後續的Divide切割作業。完成Remesh之後，點擊Close Holes以填補面塊上的破洞。

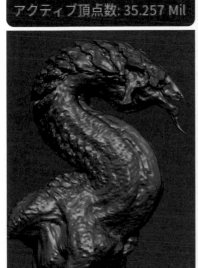

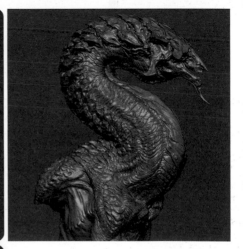

9 投影原始網格資訊。只顯示複製前和Remesh之後的零件，選擇Remesh之後的零件，然後點擊投影。重複進行投影→Divide切割→投影→Divide切割，直到提升到SubDiv5。

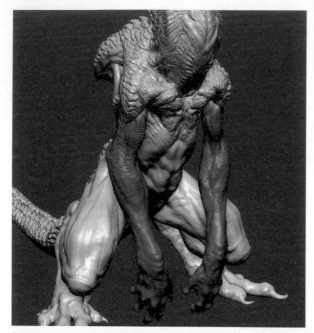

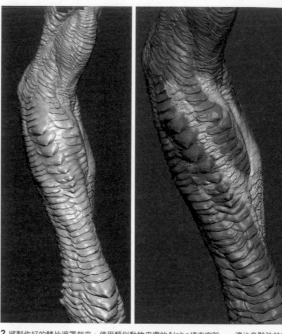

1 使用 Slash2、Standard筆刷和自製的VDM筆刷，沿著肌肉的指引呈現出大型鱗片的流動感。

2 將製作好的鱗片遮罩起來，使用類似動物皮膚的Alpha填充空隙。一邊注意鬆弛的部分以及皺紋的重疊部分，一邊加上細節。

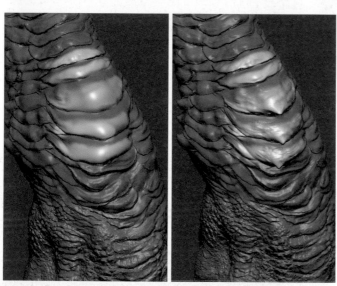

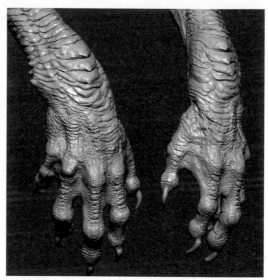

3 為了在較大的甲殼上呈現出強弱對比的感覺，遮罩後使用SnakeHook來拉伸調整形狀。

4 手部也按照同樣的步驟製作。尖爪的根部要用層層相疊的硬質皮膚來表現。

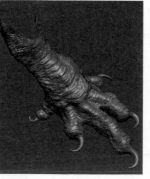

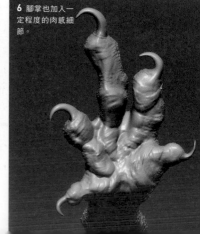

6 腳掌也加入一定程度的肉感細節。

5 腳部也是先將大範圍的流動感呈現出來，再用細小的細節填滿中間部位。可以參考鳥類的腳等資料。

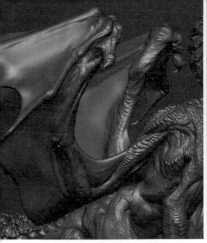
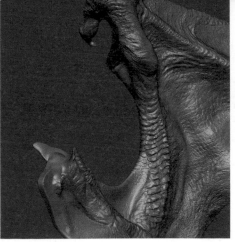

7 將翼臂的鱗片也雕塑成與手臂和腳一樣具有流動感。一邊意識到骨頭的扭轉角度,一邊用Slash2畫線,再用ClayTube調整。

8 翼膜要以Alpha做為基底進行貼合,使用DamStandard和Slash2來強調想要呈現的流動感和凹凸不平、強弱對比的感覺。Alpha如果不控制好皺紋的方向,整個狀態就會變得很微妙,所以要仔細處理。在細節處使用加強的Standard筆刷來呈現出表面的鬆弛和張力。Standard筆刷可以在不消除細節的情況下從上面使用,非常方便。

9 腹部和胸部的細節也需要提升。腹部先使用ClayBuildUp抓出定位參考,再使用Slash2繪製線條並製作鱗片。

10 製作身體側面的胸肌時,需要注意避免消除掉與手臂連接的大圓肌重疊形狀,並使用DamStandard和Alpha繪製皮膚質感。因為這裡是經常活動的部位,所以不會在上面添加太厚的鱗片。

11 背部、尾巴也用Slash2、Standard、ClayBuildUp筆刷來做出更多細節。

12 如此一來就完成了全身的雕塑作業。

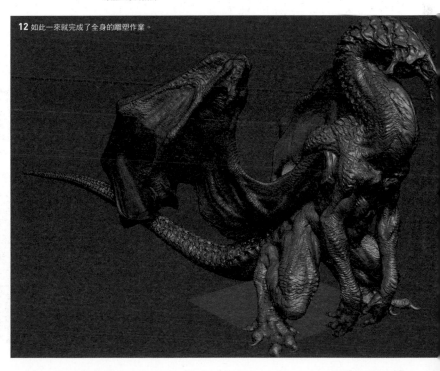

在ZBrush中的Polypaint

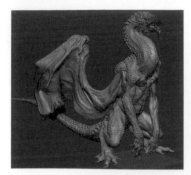

1 首先,使用低強度的Paint筆刷塗上基礎色。意識到是生物的皮膚,塗色時要使用淡紅色來調和肉的顏色、血管的綠色和藍色。

2 在寬角或是較厚的部位塗上黑色。

3 使用Mask by Cavity遮罩,將皺紋和溝槽以及硬表皮分開塗色。

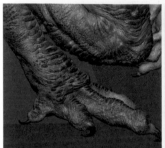
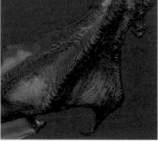

4 為了不讓底色被消除得太多,整體要塗上較深的顏色。

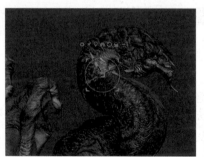
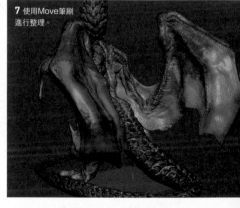

5 完成全身的塗色工作。

6 調整姿勢。在想要變形的部分加上遮罩並反轉,使用Gizmo 3D進行旋轉和變形。如果遮罩沒有設定好的話,可能會出現奇怪的地方,所以要仔細設定遮罩和變形。

7 使用Move筆刷進行整理。

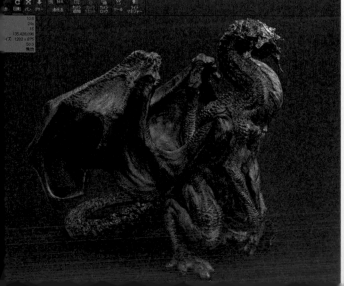
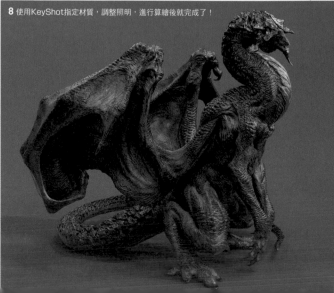

8 使用KeyShot指定材質,調整照明,進行算繪後就完成了!

好書推薦

H.M.S.幻想模型世界

作者：HOBBY JAPAN
ISBN：978-626-7062-51-7

以黏土製作!
生物造形技法 恐龍篇

作者：竹內しんぜん
ISBN：978-626-7062-61-6

大畠雅人作品集

ZBrush＋造型技法書

作者：大畠雅人
ISBN：978-986-9692-05-2

黏土製作的幻想生物

從零開始了解職業專家的造形
技法

作者：松岡ミチヒロ
ISBN：978-986-9712-33-0

植田明志 造形作品集

作者：植田明志
ISBN：978-626-7062-36-4

大山龍作品集&
造形雕塑技法書

作者：大山龍
ISBN：978-986-6399-64-0

PYGMALION

令人心醉惑溺的女性人物模型
塗裝技法

作者：田川弘
ISBN：978-957-9559-60-7

龍族傳說

高木アキノリ作品集＋
數位造形技法書

作者：高木アキノリ
ISBN：978-626-7062-10-4

村上圭吾人物模型
塗裝筆記

作者：大日本繪書
ISBN：9786267062661

《SCULPTORS》官方網站

「SCULPTORS LABO」上線營運中！

在這個以造形創作者為對象的專門網站「SCULPTORS
LABO」，將由創作者本人親自向各位傳遞各種造形製作過程
影片以及角色人物模型、大小道具、3D列印機＆掃描器、造
形技法、造形相關展會活動等資訊！
https://sculptors.jp

SCULPTORS
LABO

SCULPTORS 07
2022 SUMMER

造形名家選集07　原創造形&原型作品集
人外角色設計

作　　者　玄光社
翻　　譯　楊哲群
發　　行　陳偉祥
出　　版　北星圖書事業股份有限公司
地　　址　234 新北市永和區中正路 462 號 B1
電　　話　886-2-29229000
傳　　真　886-2-29229041
網　　址　www.nsbooks.com.tw
E-MAIL　　nsbook@nsbooks.com.tw
劃撥帳戶　北星文化事業有限公司
劃撥帳號　50042987
製版印刷　皇甫彩藝印刷股份有限公司
出 版 日　2023 年 09 月
I S B N　978-626-7062-77-7
定　　價　500 元

如有缺頁或裝訂錯誤，請寄回更換。

國家圖書館出版品預行編目（CIP）資料

造形名家選集07：原創造形＆原型作品集 人外角色設計 =
Sculptors. 7／玄光社作；楊哲群翻譯. -- 新北市：北星圖
書事業股份有限公司, 2023.09
128面；19.0×25.7公分
ISBN 978-626-7062-77-7（平裝）

1.CST: 模型 2.CST: 工藝美術

999　　　　　　　　　　　　　　　　111010322

官方網站　　　　臉書粉絲專頁　　　LINE 官方帳號